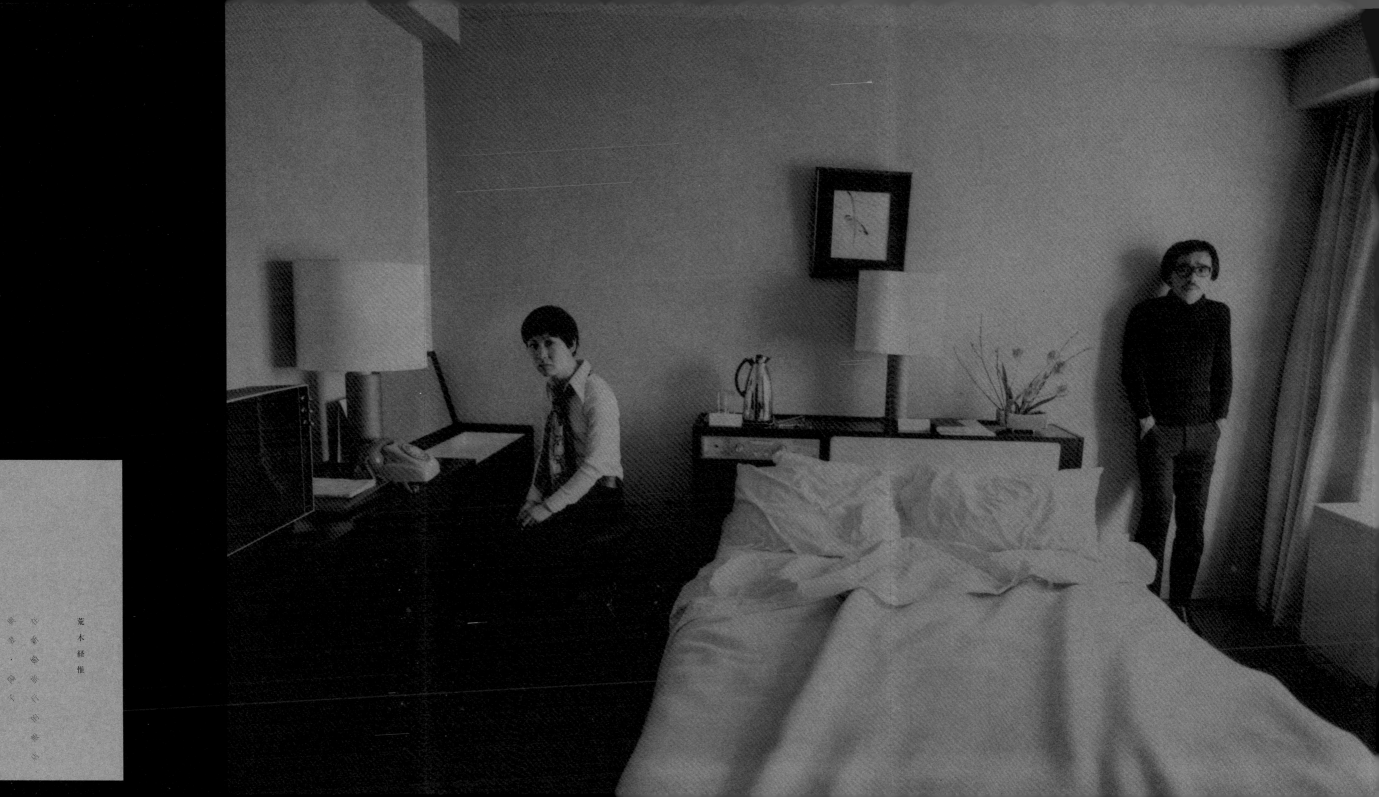

荒木経惟

荒木経惟　寫真＝愛

Uni-Books　原點出版

黃亞紀　訳

我依然相信寫真
直到生命盡頭

荒木経惟

写真がいのちなり、
写真を信じんこそ

III 偽真實　嘘真実

I

往攝影的旅程

写真への旅

母の死 ―― あるいは家庭写真術入門

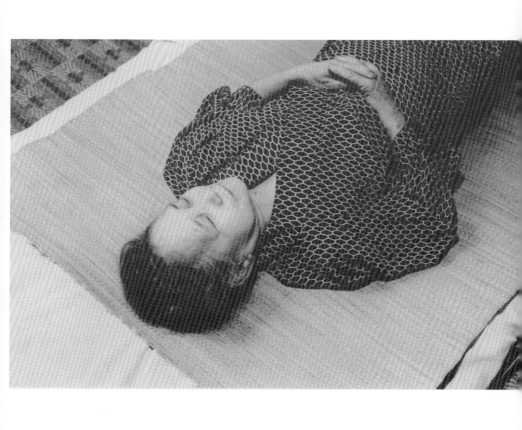

母親的死 ──

或家庭攝影術入門

死亡果然是件悲傷的事，尤其是母親的死。我的母親，於昭和四十九年一七月十一日早上九點二十七分，因狹心症去世。前一天晚上，母親背痛、肩痛、腰痛、胸口也痛，我想起去年夏天我患了頑癬，久久不癒而引發其他疼痛時，有好幾次痛到把井田醫生叫到家裡來打針。現在換母親全身痠痛，卻不知病因為何，精通外科、皮膚科的井田醫生不管三七二十一先打了止痛針，卻一點效果也沒有。母親用她向來的上州女二口音對醫生說：打針的地方更痛了，藥效退了所以更痛了，打針的地方血液凝固所以更痛了。望著孃著左肩痛右背痠的母親，我開始輕柔按摩她的

肩膀，這是我生平第一次的孝親舉動，因為父親已經過世，所以我想把對父親的孝心也一併獻給母親。

從電通辭職後，我從來沒給過母親任何零用錢，甚至也很少回去探望她，雖然從我家走到母親家明明只要三分鐘。作為攝影家的我苦熬了幾年，終於接到商業攝影的案子，到了那年夏天總算有不錯的收入，但是那些錢，我早就和我有名的太太陽子計畫好要拿去旅行。

母親從昭和八年八月二十八日嫁入荒木家之後，在三輪這地方經營荒木家的木屐店「人記屋鞋店」已經四十年了。父親過世後，嫁作人婦的二姊與弟弟因為擔心母親，決定搬到母親家附近居住。在二姊的就近協助下，母親繼續經營鞋店。母親似乎樂在其中，碰到不喜歡的客人就不賣鞋給他，甚至惡言相向，上州的血統和三輪下町的血氣支撐了這個強悍女人的生命。其實，我並不覺得為了父母而辛勤賺錢，尤其對人擔心父母的健康，就是所謂的孝順。這些都只是身為子女者的藉口罷了，母而言這些哪算得上孝順：給她很多零用錢，讓她吃好吃的，有時帶她去高級西餐

廳為難她用刀叉吃牛排，偶爾和她聊聊天卻盡可能不見面，更千萬不能住在一起，這樣都算不上孝順吧。

我曾在夏日的問候中送母親一張我與陽子的幸福照片，可是她一點也不喜歡。或許對母親來說，為了探望母親而排隊二十四小時購買新幹線的返鄉車票，排隊時還一直不忘惦念著母親，這樣才是孝順。或是一手拿著帶給母親的伴手禮，一手拿著尿布還邊拍嬰兒的背，順便拖著心不甘情不願的媳婦回鄉探母，這才是孝順。作為攝影家，一開始我以為很難用攝影達到孝親的效果，直到我為了製作母親的喪禮遺像，發現母親經常翻閱放在鞋店中的相本時，我開始認為攝影或許對孝行會有某些用處。母親的相本中貼著我拍的孫子照片，姊姊、妹妹的婚紗照，母親和鄰居的旅行紀念照，想必母親在工作之餘，看著被孫子的笑臉圍繞著的自己，站在穿新娘服的女兒旁顯得又矮又胖的自己，邊看邊對自己說：現．在．的．我．很．幸．福．呢．。這樣一想，攝影不也是盡到孝心了嗎？但是，和鄰居一起去旅行的母親並沒有那麼快樂吧，因為紀念照裡站在開懷大笑的鄰居旁的母親，居然一點笑容也沒有，實際上她並不想去旅行，只是為了確定自己還有體力才去的吧。她一定邊旅行邊對自己說：還行，

還有力氣，還可以再活個五年，所以在淨蓮瀑布前與油漆行婆婆的合照中，母親臉上有一股死亡的氣息。

母親把父親去世前一年我替他在淺草傳法院「至德古鐘」旁拍的照片，與父親去世不滿兩年也過世的哥哥的女兒照片，和最小妹妹的結婚照，貼在相本的同一頁上。同一頁中還有一張母親的拍立得照片，是我在妹妹婚禮上幫母親拍的，這張照片經過翻拍後，就成為母親的喪禮遺像。就像活著一樣呢！那淨閑寺的臭和尚竟然如此說。或許正因為如此，他誦經誦得特別細心。我哭了。

說到拍立得，四月底我和多木浩二（Taki Kouji）三在荻窪清水畫廊企劃了「有關攝影的攝影展」，展出者除了我倆，還包括篠山紀信（Shinoyama Kishin）四、中平卓馬（Nakahira Takuma）五、內藤正敏（Naito Masatoshi）六、深瀨昌久（Fukase Masahisa）七、植田正治（Ueda Shoji）八、木村伊兵衛（Kimura Ihei）九。這次木村伊兵衛的拍立得，是特別拍了拍立得，只是作品一點也不有趣，絲毫沒有感情。木村伊兵衛的拍立得可是特別拍了拍立得，只是作品一點也不有趣，絲毫沒有感情。木村伊兵衛還特別趕來捧場，他對我說：「我對攝影、風景的極地吧。開幕當天，木村伊兵衛還特別趕來捧場，他對我說：「我對

拍立得不甚了解，真是抱歉。」喜歡惡作劇的我居然一句話也答不出來，只能面紅

耳赤地低下頭去。

我從小在下町長大，最喜歡湊熱鬧去看淺草的三社祭十，或是結緣日十一的市集，

結婚後也經常與深愛的妻子，穿上她母親做的浴衣一同前往，在這些地方我一定會

碰上那個木村伊兵衛，他總是在二天門那裡用他的萊卡「喀嚓！喀嚓！」地按下

快門。手無相機的我聽到那快門聲，心中就升起一股罪惡感，每次我都想不讓他發

現地走過去，卻總事與願違。身上總帶著相機的木村伊兵衛看到我就說：「他們說

若出去拍照不找荒木經惟，他就會抱怨個不停，那下次我帶你一起去吧。」真不知

他是從哪聽來的，不過我的確期待著與木村伊兵衛一起的中國之旅。咦，木村伊兵

衛也死了，真的死了，那個拍立得照片一定是他的遺書吧。在拍立得白框裡的理髮

店街角、櫻花盛開的公園、停在櫻花樹上的鴿子（是鴿子吧？）……那些拍立得照片

中都有死亡，都有木村伊兵衛攝影的昇華。為了「有關攝影的攝影展」，木村伊兵

衛還特別寫了〈傻瓜相機的可能性〉一文，他對拍立得相機做了如下結論：「……

在本質上，拍立得相機同時兼具攝影與暗房的構造，如果未來影印機不斷進步，

錄影也逐漸大眾化，拍立得可能會從兼有暗房的相機，變身為著重拍攝行為的相機。一旦如此，那些不需要暗房的相機，才會是新攝影時代的先驅者。」（《美術手帖》一九七四年六月號）

毫無疑問，木村伊兵衛的拍立得照片，引領我們通往新的攝影時代。在伊兵衛先生所有的作品中，我最喜歡的就是那些拍立得照片，那些是最攝影的攝影了。不過說到這裡，伊兵衛先生的拍立得照片到底在誰手上？一定在篠山紀信手裡，他一定把這些照片和他拍的鄉廣美（Go Hiromi）十二裸照，一起鎖在銀行保險櫃裡。

「總之，桑原甲子雄（Kuwabara Kineo）十三拍的《東京昭和十一年》，與其說是現實，不如說是實物。我瘋狂地嫉妒著，因為這本《東京昭和十一年》是桑原甲子雄的私人世界，是他的私情。時間往往有它的意義在，一九七四年五月三十一日下午五點三十分，也就是《東京昭和十一年》的出版紀念酒會舉行之際，日本攝影界元老木村伊兵衛因心肌梗塞過世。隔天就是六月一日的『攝影之日』，木村伊兵衛就這樣從第二天開始的日本攝影史新頁中隱退而去。當這樣的木村伊兵衛的死訊傳

到《東京昭和十一年》的酒會上，在場所有攝影人都一片愕然，緊接著大家共同默

哀。我看見桑原甲子雄留下眼淚。

《東京昭和十一年》是攝影青年桑原甲子雄獻給日本攝影界慈父木村伊兵衛的祭

香，伊兵衛先生的喪禮在六月四日舉行，地點是寬永寺，是我還在上野高校念書時

騷擾在寺前廣場彈大提琴的藝大女學生的地方。喪禮很盛大，但木村伊兵衛的喪禮

照片卻很醜陋，他對我笑著，那尖銳、冷酷的眼神消失了，木村伊兵衛真的、真的

再也不做攝影家了。那天，灰色天空中飄著雲朵，就像要哭出來似的，我的腦海裡

也覆蓋著灰色天空，我的宿醉終於醒了。」這是我在《電影評論》八月號中寫下的

有名傷感文章。之後，當我買了《東京昭和十一年》想送給母親，聽母親講講她的

古早事時，母親竟然過世了。

「青色燈光下那溫暖的戀情啊／我是否被厭惡了／我是否被愚弄了／口口聲聲說

對我的愛至死不渝／為什麼現在卻如此／啊／啊／啊／明亮的清晨／是幸福的吧／

離別的清晨／卻是青檸檬口味／強壯滋養『養命酒』／愛人不見了／但愛／還留著

可愛的人啊／可憎的人啊／這不是夢啊／你的愛／換做你會怎麼辦／換做你會怎麼

辦／陰道在沸騰！」

「上個月自從和他性交後感到陰道異常，紅紅腫腫的陰道像在沸騰一般，是不是

得了什麼病呢（二十歲店員問）」

「啊／淚灑大阪機場候機室（中略）」

「超級感傷主義／過去式的現代詩／愛妻幫我倒了咖啡／美味早就一飲而盡／咖

啡杯／咖啡盤／一枝咖啡匙／玩弄咖啡匙還得擔心捧壞／看電視上好久不見青江三

奈（Aone Mina）十四柳下百花大廈書齋／我朗讀我的感傷回憶」

「今日微風薰薰，五月第二個週日的『母親節』，不孝子如我，到了年紀必得孝

親，寡居老母今年已經七十一，我不得不愛我老母親，買妥大紅康乃馨、強壯滋

養『養命酒』，一起當禮物吧。」

「夏天來臨，再給她買把ＬＶ貴陽傘吧。」（《現代詩手帖》七月號）

咦，夏天還沒到，也還沒給她買LV陽傘，母親就死掉了。雖然不是我按摩母親背部的關係，但是她總算平靜下來，面對死亡的心痛也似乎退去不少，原來硝化甘油這種藥非常有效。伊弗·蒙頓（Yves Montand）十五的三人華爾滋響起，我不知是從肺部還是心臟，發出像是吱吱——更像嘎嘎——的不舒服感，我一邊聽著這不吉祥的聲音，一邊看著母親放鬆下來進入假睡狀態，隨即安心返回柳下百花大廈。雖想與妻子做個愛，但卻感到與平日不同的疲累，結果就這麼睡著了。

一如往常，我比妻子更早清醒，正感無聊的我又一如往常玩弄起那裡，一邊思考著母親的事。不久我的預感果然成真，電話像是哭泣般響起。但是又一如往常，我就算醒著也不接聽電話，好在妻子發現這不是從出版社打來的電話，很快睜開眼睛，迅速拿起話筒。不知妻子是否也預料到了，和平時電話響起到她醒來接聽的時間相比，妻子今天的動作相當快，好像連兩秒鐘都不到。順道一提，妻子比我這個藝術家還感性，也比我體貼。對於手腳冰冷的我來說，能娶到這樣一個全身全心、甚至連陰道都很溫暖的太太，也可算是一種孝行吧。妻子連忙拿起話筒，是弟弟打來說母親出狀況了！雖然近來感到自己擁有可被稱為類似超能力的H能力十六，沒想

到我的預感又成真了。

母親已經死了。為了展現我的孝心，我好好地先洗把臉，不過最近皮膚有些乾燥，所以把妻子常用的資生堂濕潤化妝水拍滿整臉，一如往常左右眼各滴三滴眼藥水（我確實省略了刷牙這個步驟），最後穿上母親給我的竹子平底木屐，用大概一分五十秒跑完三分鐘的路程來到母親住處。守靈那晚，我和姊姊、弟弟徹夜陪在母親身邊，真是討人厭的梅雨，要這樣滴滴答答到什麼時候呢！想著想著天就亮了。母親斷氣時，正是姊姊要送小健去同善幼稚園的時候，不知道母親是不是一直想念著父親，她小聲和弟弟說：「真熱啊。」弟弟就用扇子緩慢、溫柔地幫母親搧風。弟弟從我結婚後一直與母親住在一起，有時在我柳下百花大廈的家中吃飯，他連句謝謝也不說，卻不害臊地大談母親做的早飯晚飯最好吃這類體貼母親的話。不過說到這兒啊，或許因為陽子是金牛座的緣故，她的料理可是非常美味哦。

母親在「嗚」地一聲呻吟後就過世了，看到母親斷氣的只有弟弟一人。母親感受著弟弟搧的微風，弟弟的體溫，弟弟大手的觸感，聽著弟弟聲音的一瞬間，過世

了，情景也跟著結束。用扇子緩慢、溫柔地搧著風的弟弟與母親，這正是當時的情景。最後把這個情景終結的，並不是言語，也不是聲音，而是一瞬間的呻吟。母親死了，我把手放在明明已經死了但還溫暖的母親胸口，現在母親不會把我冰冷的手撥開了。我趁大家都不注意的時候試著摸了母親的乳頭。內心興起一股騷動，然後，我哭了。

我是喪禮的主喪者，戶口名簿上已經堂堂三十四歲的我，卻只是個不通人情世故的攝影藝術家，幸好在親戚與鄰居鄉親的協助下，才能順利安排母親的喪禮。為了製作母親的遺像，我趕緊翻開母親的相簿，母親生前我沒拍什麼照片，這讓我有些擔心。像深瀨昌久，不只是父母的，連妻子洋子、甚至自己的喪禮遺像都已經拍好了，真不愧是深瀨，往後的日子就只是為了那張照片而死，我這句話可是認真的。雖然有攝影集這樣的名詞，但實際上相簿就是一本攝影集，相簿裡有肖像，不論如何編輯、如何排版、何等完美的攝影集，都無法變成一本相簿。我甚至認為，由母親編輯、排版的母親相簿，遠遠超過深瀨昌久從紐約帶來的《威斯康辛死亡之旅》（Wisconsin Death Trip）十七。因為母親就在相簿之中。例如，拿扉頁上印

著「雖然辛苦，但只要克服後繼續活下去，就會成為快樂的回憶」這本相簿的其中一頁來說，之前提過父親去世前一年我替父親在淺草傳法院「至德古鐘」旁拍的照片，與父親去世不滿兩年也過世的哥哥的女兒照片，和最小妹妹的結婚照，以及妹妹婚禮上我用拍立得拍下的母親照片，這四張照片貼在同一頁上，光是這一頁就讓我深深感動。我決定翻拍這張拍立得照片中的母親作為喪禮遺像，我將朝日Pentax 6×7鏡頭套上所有特寫濾鏡進行翻拍，這個翻拍過程成了我與母親獨處的時空，從模糊的影像中母親出現了，但立刻又消失在模糊之中，然後又突然出現。

我和母親一起短暫停留在那個時空裡，它超越了錄像，超越了電影，也超越了攝影。抱著在神樂坂暗房沖洗好的遺像，我和平常一樣搭乘地鐵看著裡面的眾生相回到三輪，「因為母親的名字裡有金，所以我幫母親加了金相框喔。」雖然試著說些冷笑話，但在場沒有一個人笑得出來，反而把所有親戚、小孩、孫子、鄰居老太太的淚水再度請出，大家哭成一團。在母親入殮前我拍攝母親，我還摸了摸她，還暖暖的。我真想拍母親的乳頭和陰毛，但因為大家緊緊地、牢牢地盯著我拍照的動作，最終無法拍成。靈堂上掛著母親的喪禮遺像，母親看起來像是活著一般，喪禮

遺像大概就是生命的代理人吧。和父親與哥哥的守夜相同，那晚來了很多人，母親不愧是下町木屐店的老闆娘啊。後來弟弟直接睡在靈堂前的母親身旁，如果母親有存款的話，一定全部由弟弟繼承。（根據我的觀察，母親把兒子、女兒給的零用錢一毛不花全部存起來，要作為弟弟的結婚費用。）我因為感到和平日不同的疲累，又沒與妻子做愛就睡了，而且出乎意外地，即使沒做愛也睡得很沉。

喪禮那天早上，我在廁所一邊看著我從木村伊兵衛的喪禮中拿回、被我擺在櫃子裡當裝飾的「御清鹽」十八，一邊思考著今天到底要不要帶相機去，還一邊拉肚子。平時我看起來就已經輕薄得毫無威嚴，如果肩上再背著相機想必更糟吧。更何況今天我是主喪者，還是不要拍照吧。我下定決心後從廁所走出。喪禮終於要開始了，明明剛剛才拉的肚子，怎麼現在又想拉了，也開始上香，我看到桑原甲子雄、東松照明（Tomatsu Shomei）十九、內藤正敏，但租的喪服還沒到，主喪者的妻子也還沒來。誦經了，在和尚誦經的伴奏下看著年輕傢伙還真多啊，看起來不像是受母親照顧的年輕男生，應該是弟弟的朋友吧。主喪者的妻子終於來了，因為慌慌張張穿上喪服，白色領襟有點露出太多，但還算行吧。我把默禱的任務交給妻子。主喪者一邊忍住腹瀉，一邊在和尚誦經的伴奏下看著

靈堂的母親。這張喪禮遺像，是攝影。

我死後，平凡社大概會幫我出版一本豪華大攝影集，裡面大概會有一大張這幀照片吧。嗯，果真是一張好照片啊，牌位上寫著「欽譽淨蓮清信女位」，人死後就變成一串文字了啊，無論如何這真是一張好照片。另外，因為我是主喪者，我必須向大家致意，今天如果不正經一點可就糟了，那我來說段像詩一般感動的話好了，應該不要講太沉重的話比較好吧。最後以「我們永遠難忘在梅雨季節的雨水中那樹木的翠綠吧」作結尾，會不會太矯情了呢？當我思考到一半時誦經結束了，上香也告一段落，到了要釘棺材的時候。我把橫須賀功光（Yokosuka Noriaki）二十給我的花束散落，我看著被花瓣埋起、被自己的孩子用花瓣埋起的母親的臉，我摸著她已經冰冷的臉頰，我開始後悔沒帶相機。我感覺這是我第一次看到母親這麼好看的臉，超二流攝影家的我，幾乎無法凝視著母親，那超越了現實，是實物，也就是死景。超二流攝影家的我，幾乎無法忍受著想攝影的慾望，卻只能繼續凝視母親，或許我已經把自己的肉體變成相機，不斷地按著快門。敲打釘子的聲音響徹梅雨覆蓋的天空，那是音樂。

我終於把致詞結束了，身後的妻子偷笑我說：「講得很好嘛。」我緊跟在靈車後面，從車裡看著窗外的街道，我再度後悔沒帶相機。母親的遺體和父親、哥哥一樣，都在博善社火化，我看著化成一點點的骨灰、與熱氣一起回來的母親，再度再度後悔我沒帶著相機，那絕對是我想要拍下來的畫面。之後與妻子一起揀大骨放入骨灰罈時，我想貼近拍攝那個骨頭，拍攝我的母親，我想要接觸她，拍攝她，那樣的心情摻雜著一定的算計。那是我作為攝影家的算計，或許以作為人而言是失格的，但就算失格也好，作為精於算計的攝影家的我，根本不會因為失格而有什麼反省。我想攝影，想算計地攝影，母親的死，是對我這個卑微攝影家的批判，也是我攝影靈感的泉源。

二
十
五

一　昭和四十九年為一九七四年。

二　上州指群馬縣，古時為上野國，故簡稱為上州。在日本人的觀念中，上州女性個性堅強幹練。

三　多木浩二，一九二八年生，評論家，一九六〇年代與森山大道（Moriyama Daido）、中平卓馬等人合組「挑釁」（PROVOKE），發表許多攝影、哲學評論。

四　篠山紀信，一九四〇年生，攝影家，以拍攝代表時代之人物及裸體著名。

五　中平卓馬，一九三八年生，攝影家，為一九六〇年代「挑釁」之發起者，卻於一九九七年酒精中毒而喪失記憶，但仍持續攝影。主要著作有《為了應來的言語》、《為何是植物圖鑑》等。

六　內藤正敏，一九三八年生，攝影家、民俗學者，主要拍攝日本東北地方之風土民情。

七　深瀨昌久，一九三四年～二〇一二年，攝影家，自一九六〇年代起活躍於日本國內外，著名系列作品為《鴉》。

八　植田正治，一九一三年～二〇〇〇年，攝影家，以家鄉鳥取砂丘為背景，將被攝體如物件一般擺設的作品著名。

九　木村伊兵衛，一九〇一年～一九七四年，日本近代攝影史中最重要的寫實攝影家，以使用萊卡相機拍攝東京下町、銀座、人物著名。

十　三社祭，每年五月於東京淺草神社舉行的祭典。

十一　結緣日，每年七月十日於東京淺草觀音寺舉行的參拜活動。

十二　鄉廣美，一九五五年生，歌手、演員，七〇年代以年輕健美形象出道，為日本早期男偶像明星。

十三　桑原甲子雄，一九一三年～二〇〇七年，攝影家、評論家，以拍攝上野、淺草等下町為主，二次戰後轉為攝影雜誌《相機》主編，發掘多位新人，荒木經惟也是其中一人。

十四　青江三奈，一九四五年～二〇〇〇年，歌手，自一九六〇年代後期竄紅，參加紅白歌唱大賽達十八次之多。

十五　伊弗・蒙頓，歌手、演員，是法國六〇年代代表性的唱將型歌手。

十六　日文原文為越能力（えちのうりょく），其中越的發音與日文俗語中代表色情和性愛的英文字母H相近，此為荒木經惟的諧音玩笑。

十七　《威斯康辛死亡之旅》是攝影評論家麥可・賴斯（Michael Lesy）於一九七三年出版，書中集結了十九世紀威斯康辛攝影師拍攝有關美國中西部罪犯和精神病患等的作品，以及賴斯自己的寫作。

十八　御清鹽是日本喪禮時喪家贈給出席者的禮物，用以袪除由喪場帶回的不吉利。

十九　東松照明，一九三〇年生，攝影家，日本二次大戰後最重要攝影家之一，代表作包括《佔領》、《NAGASAKI》、《太陽的鉛筆》等。

二十　橫須賀功光，一九三七年～二〇〇三年，攝影家，早年任職資生堂化妝品公司期間拍攝多張著名海報照片，後來成為日本第一位擔綱國際流行雜誌攝影的攝影家。

現実
私

―

あるいは風景写真術入門

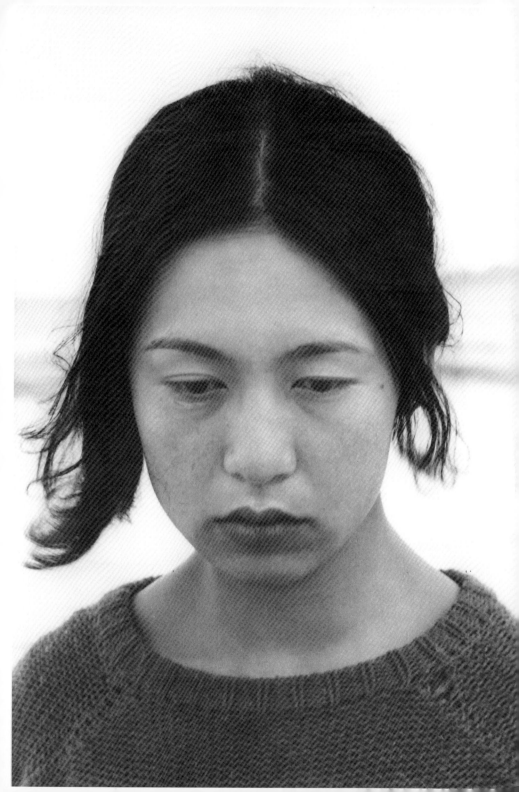

私現實

——或風景攝影術入門

去年除夕夜我也在新宿。不同的是，去年我身上掛著尼康（Nikon）F相機外加五百釐米鏡頭，今年則是尼康SP和三十五釐米鏡頭。在我拍攝的作品中，《風景85》使用尼康F加八十五釐米鏡頭，《私東京》使用美樂達（Minolta）SRT super加五十釐米鏡頭，《私現實》則使用佳能（Canon）F1加五十釐米鏡頭。

當我認定「東京是一種風景」後，我認為只有八十五釐米鏡頭能夠，或說其實根本是為了八十五釐米鏡頭，而讓東京變成一種風景。總之，我直立不動，懷著覺悟

按下快門。老實說,在拍照時,東京沒有什麼感動我的地方。或者應該說,城市沒有什麼感動我的地方。城市只是一種風景,城市只是一種攝影,我就是從那時候開始認為攝影是一種風景。當時我還繼續拍著《風景85》,對於八代亞紀(Yashiro Aki)一也未感厭倦。但我已經對無聊的風景,對攝影就是攝影,對愛情就是愛情的專情論調感到厭煩了。所以當我使用美樂達公司的SRT super搭配五十釐米鏡頭,既能拍攝美女又能拍攝風景之後,我認為五十釐米的攝影才是風景,並開始了我的《私東京》。那段時間我很喜歡用它,SRT super是一台沒有完成、不像相機的相機,我特別喜歡金屬的快門聲與TTL測光,最適合於將輕挑的東京拍成風景了。但那種未完成感卻讓我不得不再三按下快門。

就在這種焦慮不安中,我生平第一次排隊進入佳能沙龍,觀看中村立行(Nakamura Rikko)二的「拾獲的攝影」展,在沙龍裡我與中平卓馬相遇。當台上進行著薔薇花與菊花獎的對談時,我們兩人一起去借了佳能F1來試拍,中平卓馬當時似乎還沒抓住攝影的方向,所以借了五十釐米微距和二十四釐米兩種鏡頭,我只借了一個五十釐米微距鏡頭。因為當時我已信賴五十釐米鏡頭,確信五十釐米拍出的照片既

是攝影又是風景。加上鏡頭有微距功能，可說完全符合我的生理，雖然F1與我手指的觸感沒有那麼吻合，但是我非常喜歡F1過重的黑色機身所具有的重量感。我以超越常人的直覺，直接擁抱被攝者的裸體、肉體、風景，那種快感就像以絕佳音感譜出一首快門樂曲。就在我認為攝影連快門聲都能拍下的那段時間，我拍完了《私現實》。黑色機身的重量感讓攝影散發一種沉重的魅力，這或許不只是相機的緣故，擷取現實的快門聲也不容忽視。

我拍下的城市、風景中，存在著長方形的空洞，已經遠遠超越馮塔那（Lucio Fontana）三和馬格利特（René François Ghislain Magritte）四了吧。那個空洞，是攝影嗎？是風景？還是充斥著空洞的城市是風景，是攝影呢？啊！淨是空洞的風景。為了掩埋空洞，所以才有電視的存在吧。我現在喝著雷·布萊伯利（Ray Bradbury）五的《蒲公英酒》（Dandelion Wine）和妻陽子特調的梅酒雞尾酒，搭配關村妃年底給我的火腿肉，看著NHK紅白歌唱大賽。八代亞紀正唱著〈癡心的愛〉。亞紀是風景，然後一直超越風景。不過紅白歌唱大賽是什麼呢，是風景嗎？答案就在紅白合唱的〈襟裳岬〉。不過，勝負不等被尊稱為鳳凰的「美空雲雀」出來，是無法

定論的。總之，蒲公英酒和特調梅酒雞尾酒，實在好喝。這個《植物酒圖鑑》超越了《為何是植物圖鑑》六。我從書架取下《為了應來的言語》七，野良犬，不，卓馬投出以酒精為主要成分的火球燃燒夜的風景，攝影，確實就是風景。我再從書架取下《攝影啊再見》八，被精液覆蓋著，被精蟲屍體黏著的風景，這個攝影，確實還是風景，因為森、山、大道，是風景的，那老奸巨滑的新銳攝影評論家野島短太郎如此評論著。

對了，我作為攝影評論家的筆名，就叫野島短太郎吧，因為我最喜歡野島康三（Nojima Yasuzo）九，而我父親名字是長太郎的緣故。我嬉笑說著，但愛妻陽子卻一本正經地勸阻我，短太郎這種名字不就讓人家知道你很小嘛，別這樣叫吧。然而一旦決定便不輕易改變，這是主張義理、人情、仁義、愛情的我堅守的原則，所以還是叫野島短太郎吧。順便一提，我有包皮，或許因為這個緣故，「風景是包莖」十啊，我一邊蠕動蠕動、伸展伸展，一邊沉思。

・包・莖・的・射・精・是・風・景・的・攝・性・十一，射・精・不・就・是・攝・影・的・嗎・？沒想到讓井上廈也亂嚇一

跳的月經混亂嗚哉就像鼻水鼻塞月經棉塞喝太多蒲公英酒和梅酒回到沖繩梅毒擔心

小乳平平插入可樂瓶除夕夜的時鐘再不快點今年就告終清亮的營火之光這是今年最

後的啊成功零時零分零秒射精！我果然是天才攝影家荒木‧卡提‧布列松十二，捕

捉決定性的瞬間永遠分秒不差，就這樣，昭和四十九年結束。

開春大吉。去年最後一晚一邊做愛一邊寫作，真是太失敬了。被稱為攝影冥界聖

德太子的我，不可以再一邊看電視，一邊喝調酒，一邊性交地寫下去了，昭和五十

年這新的一年，得認真寫文章。

除夕夜跨年之前，我居然已經在新宿。那個空洞，也許是我自己的空虛吧。我一

邊想著平岡正明（Hiraoka Masaiki）十三說的：「最風景的風景就是廢墟」，一邊把父

親的遺物尼康ＳＰ和三十五釐米鏡頭掛上，在紀伊國屋書店前閒晃。尼康ＳＰ的觀景

窗已經不大準確，這讓我感到放鬆，因為過度精準的單眼相機，從觀景窗擷取的現實

就會太像攝影，太像風景，令人厭惡，令人空虛。雖然單眼相機的觀景窗是把活著

的現實裝入，把現實悶成死景的一副棺材，但我逐漸討厭死去的現實。所以透過尼

康SP三十五釐米觀景窗，我窺視到存在於那裡的現實仍有著原本的呼吸，這讓我鬆了口氣，這就是尼康SP與三十五釐米感覺特別好的原因。如您所知，尼康SP是連動測距相機，有兩個觀景窗，右側的對焦窗主要配合另一個觀景窗，從五十釐米到一百三十五釐米對焦，左側則是二十八釐米到三十五釐米鏡頭用的觀景窗。因此尼康SP的機身如果配上三十五釐米廣角鏡頭，首先由右邊五十釐米鏡頭對焦，再由左邊二十八釐米觀景窗觀看，廣角鏡頭觀景窗的黑框框出了三十五釐米鏡頭的部分，亦即黑框就是換上三十五釐米鏡頭拍攝的現實。不知為何，黑框內的現實不會有被擷取的感覺，也不會有被封進棺材的感覺。對好焦，我快速由左觀景窗窺視二十八釐米鏡頭黑框畫面，按下快門。當眼睛離開觀景窗的瞬間，二十八釐米的風景與三十五釐米的風景交錯，以永遠不會成為風景的現實之姿繼續存在。只是，現實仍遭相機冷冷切下，變為風景，就算我不想拍攝風景，相機卻拍了。

我不是在風景中，而是在街道上，現實中。在街路上，掛在頸上的相機觀景窗對焦、按下快門，我踉蹌、碰撞、蹣跚、跌跤，最後終於按下快門，這證明我確實是在現實之中。所以不要沖洗底片，就讓它這樣存在著，因為沖洗後現實就會變成風

景。所以也不要沖洗照片，因為一旦洗成照片，就變成風景了，就把現實封閉在相機當中吧。不可以從相機中取出底片，不可以把照片沖洗出來，不然顯現出來的將只是被囚死的風景，攝影只是死亡的風景，就是死景罷了啊。噫，對風景的感傷，攝影果然是一場感傷的旅程，作為攝影家，我一生都將持續這場感傷旅程。我從書架上取下我的名作《感傷之旅》，這些照片沒有成為風景，也不是死景，因為這些不是對風景的感傷，而是和妻子之間的感傷，是我的私景。《週刊新潮》一月二日新年特刊的《昭和五十年的傑作》特輯，收錄了由野島康三開始的專業攝影家作品，當然也包括我的《感傷之旅》。座談會中遠藤周作（Endo Shusaku）十四說：「看著素人的他的攝影集，有種半熟蛋的感覺。雖然他的意圖與成果有些距離，但是我認為他所專注的那個東西並不是半熟的。」我也一直這麼想著：「攝影家不可以半熟，但也不可以全熟，所以不得不半熟。」遠藤周作解析了荒木經惟，他有鑑賞攝影的能力，理解闡述攝影的語言，我非常感激他。把他推薦給野島短太郎主導的「大日本攝影評論家協會」吧。

對了，因為最近「昭和五十年」成為流行語，那就容我介紹一下《一億人的昭

和五十年史》（《每日CLUB》別冊）這本書中沒有變成死景的一張照片吧。這張名為〈戰爭中的新娘〉的照片，附帶一份說明文字：「……即使在這樣的時空下，依然有因懷抱人生夢想而成婚的年輕眷侶，但我們感覺不到他們應有的歡樂心情，有的只是不安與無奈。因為在兩人下車時，或許軍隊的徵召令正在等著他們（十六年十月）。」這張照片還活著，因為兩人的愛還在那兒吧！（還是只因為這個女性是我喜歡的類型呢？）總之，這張照片是帶有情感的情景。

我從書架上取下《滿洲昭和十五年》（晶文社），裡面全部都是桑原甲子雄的私景，是帶有情感的情景，從一百九十四頁到一百九十五頁騎著驢子由寧安往車站的中國老爺，悠哉悠哉地恍惚前進，我從這張羅萊（Rolleiflex）六乘六相機和蔡司（Tessar）七十五釐米鏡頭拍下的照片以及照片中的中國老爺，感受到桑原甲子雄的私情，它沒有《東京昭和十一年》下町的憂鬱感，只是，通往攝影的旅程，可能如此快樂嗎？滿洲，是東京下町觀景窗外的另一個世界嗎？這本《滿洲昭和十五年》，是攝影以外的世界嗎？說到昭和十五年，正是天才攝影家我的誕生之年，這本攝影集想必是慶祝我的誕生嗎？說到我的誕生，是對我訴說的情景吧。《滿洲昭和十五年》是桑原甲子雄的

私景，也是我的私景，書末的照片索引讀起來與其說是照片的題目，更像是桑原甲子雄正在說故事，他依然活在其中。再次翻閱《攝影啊，再見》、《為了應來的言語》，這些風景也並非死景，是森山大道、中平卓馬的私景和情景。風景，是《明星一百〇六人》，是篠山紀信。

除了除夕夜之外，有時我也會只為了混雜在街道的人群中來到新宿，而不是為了性愛。

很久以前，一位發行《徒步新聞》的詩人，也是ＮＨＫ電視台攝影師的鈴木志郎康，曾說他在返家途中若不故意半路下車閒晃一會的話，他就不想回到江東區龜×——×龜戶×丁目團地×——×××的家。在此，我介紹一首他最近出版的詩集《柔軟的惡夢》（青土社）裡的〈白晝街道〉。

白晝街道

少女走在前方

看著她的背與腰直奔追上

趕緊抱住少女肉體的白晝街道

即使不推倒她我也想用腿撕碎她

當然，在街道中不會成真

在草原中也不會成真

在森林中也不會成真

如果我沒有用斷斷續續的言語告訴你的話

你會討厭我吧

你會感到悲傷吧

世間已不沉默

所以不會成真

從她的背影看到腰間我在猜想她的力氣

從她的腰間看到背影我在猜想我的快感

白晝街道

衣服下正在猜想著的我的肉體是一具裸體

更正確的說是一具男人的裸體啊

我在人群中，我明明不是在做愛，我的腰和喉嚨卻痛了起來。不過，不是疼痛或游擊性下痢十五的緣故，我漸漸不在人群中久留，人群變成我穿越的地方。昨天我也未在人群中待那麼久，無緣由地我厭惡起來，失去了拍攝移動之人的慾望，我變得喜歡靜靜地把靜止的東西拍下來。和往常一樣，我繞過新宿可馬劇場後往愛情賓館街走去。白天的賓館街挺令人興奮的，比起二丁目、黃金街更教人興奮。沖繩也是如此，比起koza的紅燈區、十貫寺，海邊的愛情賓館街更是令人興奮。黃昏的「美空雲雀」也興奮了起來，那些只是為了性愛豔技的舞台，為了女人的背景，居然是那麼活生生的，我不停地拍著背景，「我不停地拍著我的背景」。天色漸暗，暗了不好拍照，那就把攝影放到一邊，我可要去做愛了。帶著兩個人走過賓館街，我那短小畏縮到極短的包莖老弟還在褲檔中猶豫，最後我只好帶著空虛感與空腹感，往「三國一」麵館走去。很不幸地，我與令人倒胃口的老太婆同桌，只好趕緊吃完手打烏龍麵後，在「新頂端咖啡」的圓桌喝著我不怎麼喜歡的咖啡。我抽著

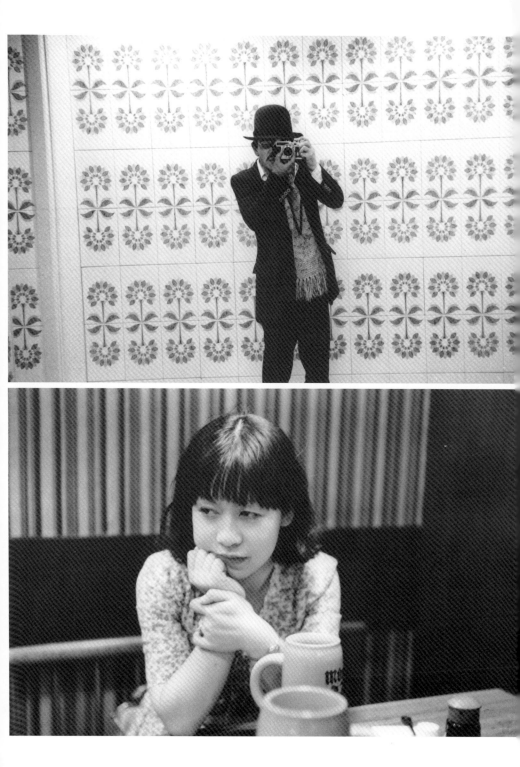

常抽的金愛德華煙，我是個無名吸血鬼，從窗邊經過的夜晚女人們，大家都來月經了嗎？讓我吸吸性感、粉紅的女陰，啾啾鑽來鑽去淨是粉紅色，大家都是性感又粉紅。隔壁的女生也挺性感，長得像極了之前在沖繩沒有泡到的「銀座飯店」的老闆娘与那嶺夏子，她頭髮沾了美乃滋還繼續吃著香腸，我也點了美乃滋和香腸。過去有和她性交成功的經驗，當我正計畫用「妳吃起來挺好吃的」這種說法再次搭訕時，我的香腸還沒來她的男友卻來了。男友一句話不說快速拿走帳單，她也快步走出，慌忙地披上披肩，從後面追上男友。

我垂頭喪氣，遠遠望著消失在背景裡的兩個人。你們或許會說，為什麼我不在點香腸時就先與她搭訕呢？或許就會成功了啊。其實，我啊挺固執的，過去我一邊吃香腸一邊搭訕的成功機率比較高呢，所以我一定要等香腸來了再搭訕。與其責怪我，更應該責怪香腸來得太晚了。傷心的我想到「紀伊國屋書店」看書，從「新頂端咖啡」走出來，卻碰巧遇到篠原Sayuri，她是WORKSHOP攝影學校荒木教室的天才黛安娜・阿巴斯（Diana Arbus）十六，正在拍照的她不愧是既性感又粉紅，「天色暗了沒法拍喔。」我溫柔地摟著她的肩，輕聲對著我單相思的女徒弟說。接著我

邀請被我中斷攝影的Sayuri一起去看脫衣秀，但是遭她婉拒，只能到「ＤＵＧ」喝

兩杯金通尼，也沒親嘴就告別了。

因為還沒幫妻子買她新年想聽的西田佐知子（Nishida Sachiko）十七ＬＰ唱盤，我來

到「帝都無線」，正放著八代亞紀的〈愛的執念〉。

不要忘記啊　啊親愛的

如果我　死去的話

你的人生　也就消失了

在我還愛你時

在我還在你身旁時

你不可以再愛任何人

這首歌太適合我妻子唱了，所以我買了「西田佐知子・戀和愛和淚」兩片

裝的ＬＰ三百三十日圓，以及這個「愛的執念」Donatu盤五百日圓，然後又

在「TAKANO」買了Chateau Mercian紅酒，在「KIOSK」買了《微笑》雜誌一月十一日號的「名器研究・成為先生離不開的女性的秘訣！」特輯。此時被小枝子拍了一下肩膀，小枝子看起來還是那麼妖豔啊，但是早洩的我連小枝子的乳頭都沒摸一下，就乘上四號月台的快速電車，回到妻子正在等著我的my home。我把昭和四十九年除夕夜的新宿，作為我的背景。

四
十
五

一　八代亞紀，一九五○年生，女演歌歌手，一九七一年獲得電視歌唱比賽全勝而受矚目，至今仍是日本代表性的國民女歌手。

二　中村立行，一九一二年～一九九五年，攝影家，二次大戰後領導日本裸體攝影的重要人物。

三　馮塔那，一八九九年～一九六八年，阿根廷藝術家，空間主義與義大利貧窮主義的代表藝術家。

四　馬格利特，一八九八年～一九六七年，比利時藝術家，超現實主義的代表人物。

五　雷·布萊伯利，一九二○年生，美國奇幻小說家，代表作《華氏四五一度》，文中的《蒲公英酒》是布萊伯利一九五七年的作品。

六　中平卓馬於一九七三年出版攝影評論集《為何是植物圖鑑》（なぜ、植物図鑑か）。

七　中平卓馬於一九七○年出版攝影集《為了應來的言語》（来るべき言葉のために）。

八　森山大道於一九七二年出版攝影集《攝影啊再見》（写真よさよなら）。

九　野島康三，一八八九年～一九六四年，日本二次大戰前代表攝影家，以肖像和裸體攝影著名。

十　日文中包莖（ほうけい）的發音與風景（ふうけい）的發音相近，此為荒木經惟的諧音玩笑。

十一　日文中射精（しゃせい）的發音與攝性（写性しゃせい）的發音相同，此為荒木經惟的諧音玩笑。

十二　亨利·卡提·布列松（Henri Cartier-Bresson），一九○八年～二○○四年，法國攝影家，

一九五二年其著作《決定性的瞬間》出版，決定性的瞬間成為現代攝影的教條，被喻為二十世紀最偉大的攝影家與報導攝影的開創者。

十三 平岡正明，一九四一年～二○○九年，評論家。

十四 遠藤周作，一九二三年～一九九六年，小說家、評論家，代表作有《深河》。

十五 日文原文「ゲリバラ」其實是荒木經惟的造字，是由「ゲリラ」（游擊）、「ゲバラ」（格瓦拉）、「下痢腹」（腹瀉的肚子）三個字拼組而成。ゲリバラ是荒木經惟的常用字，一九七○年荒木經惟與八重幡浩司郎、池田福男組成「游擊腹瀉三劍客」（ゲリバラ三銃士），並定期出版攝影集《複写集団ゲリバラ5》，內容激烈叛逆。

十六 黛安娜・阿巴斯，一九二三年～一九七一年，美國攝影家，出身富有家庭卻拍攝出人性中的異常部分，包括社會邊緣人或是中產階級的病態。

十七 西田佐知子，一九三九年生，女歌手，一九五六年出道後紅極一時，一九七一年因結婚而退出演藝圈。

父親的愛人 ―― 或肖像攝影術入門

星期六下午四點，我與妻子約在「魯邦商社」。雖然這是這篇文章的開頭，但就像扭扭捏捏的照相館女兒聖子小姐一般，我無法有所進展。大概又是宿醉的緣故，我聰明的頭隨著脈搏疼痛，像在深夜的新宿暗巷裡邊恨著誰邊做愛，很痛，很沉重。比羅特列克（Henri de Toulouse-Lautrec）一的眼鏡還沉重。眼球的疼痛，龜頭的疼痛。

最近因為對攝影還有對性愛的過度癖好與思考而睡眠不足。把照片拿到窗外沾濕春雨後欣賞，無花果的樹葉嬌嫩鮮麗，蝸牛殼裡充滿雨水，在遙遠的金邊聆聽春雷。父

親去世的同善醫院二號房窗外，同樣飄著春雨。雨是淚嗎／淚是酒嗎／酒的藍色／淚的顏色／無論我有多愛你／你也不屬於我／我沉浸到女人心中／繁華街／暗巷裡／留戀的雨。

喝杯咖啡吧，和法國土司一起，用妻子平常幫我準備的小鏟子小姐、理科實驗室、小學生時代、酸鹼試驗紙，用笨手笨腳的妻子過去喜歡的碎花白水壺緩緩注入滾水。啊！我更笨手笨腳啊，我果然需要妻子。

其實我一直對媒體保密，我和「父親的愛人」，從父親的守夜式開始就發生關係，後來關係曝光了，我摯愛的妻子陽子就從我們甜蜜的柳下百花大樓二○一號出走。反正兩人總有一天要分離／就什麼也別說／什麼也別憎恨／期盼著／夜巷中遍地綻放的花朵／我一個人的花朵。我正一個人聆賞〈八代亞紀精選歌謠16〉，喝著又冷又難喝的咖啡，那兒空虛、寂寞。不要忘記啊／親愛的／就算我死了我的愛／也依然在你的胸口。

陽子曾是個多麼棒的女人啊——因為受雨水驚嚇而對著我哭泣，看著我從奇斯林（Moïse Kisling）二展買回的含羞草海報也喜極哭泣。「不過是一張海報啊」，就求妳別哭了，含羞草也哭泣著呢。現在，我親吻著海報留下淚來。傷心的氣喘、眼淚，含羞草驚嚇地收縮起來。氣喘、橫隔膜的痙攣，快門機會，憑經驗按下，那就是攝影。

陽子總是走到我身邊說：「以後讓我開一間『含羞草咖啡』，一樓是店面，我們就住二樓吧，店裡用含羞草來裝飾，我和『Nobu』（愛貓名）一起，等著客人光臨。」「讓我開嘛，讓我開嘛。」然後給我一個溫柔的真實舌吻，讓我多難捨啊！

啊——我沉浸在男性的心中／回憶／嘆息／留戀的雨。

在太冷的春雨中，我撐著陽子的聖羅蘭雨傘，在三輪銀座的「大八北珍」吃豆芽炒飯、餃子，以及過去的回憶。我身旁只剩亞紀，還兩不相厭呢。如果你死了／就沒人寵我／如果你活著／就請你緊抱我／我們兩人的傘／丟到一邊吧／濕淋淋在雨中漫步／繁華街／過去的夢／遙遠的夢。羅蘭聖也一起看著呢。腋毛濃黑的陽子。

那裡很舒服的陽子。啊，已經死了的陽子。

這些當然都是謊言，愛妻陽子最近成為新橋一家一人貿易公司「若宮商會」的社長美人秘書，為了美容教養、以及外遇去上班了。每天早上七點半起床，進廁所化妝，準備「味噌泡飯小菜」早飯，然後在桌上留下「今天的甜點是草莓，很好吃的」，在冰箱上層」的紙條（我想過把這些小紙條重寫一遍後投稿，《現代詩手帖》的主編大人，你會刊登嗎？）。接著親了一下安睡中我的聰明額頭（與其說是親一下，應該算是長吻吧。我翻拍了現在正在聽的〈越來越有熟女味的八代亞紀，網羅所有感動靈魂的演歌最佳專輯／八代亞紀精選歌謠16〉唱片封套的肖像照後，放肆地在百貨公司做展覽，還收門票！我真是不要臉啊！）。總之，親吻我聰明的額頭後，妻子陽子穿起上班用的淡咖啡色絲襪和高跟鞋，喀嗆一聲（關門聲，不是某廠牌中型相機的快門聲）出門而去。愛妻陽子，非常適合淺紫色的薄襯衫；我的愛人亞紀，則非常適合白色，兩人都是我的藍調。

我總在十一點起床，按一下忠犬電視機的開關，好想和「遊戲間」的小綠來一下啊！一邊這樣想著一邊看電視、刷牙、洗臉、用冷水擦鏡中宛如李小龍般的我的身

體，接著穿上衣服、化妝，然後一邊看著為宮本三郎（Miyamoto Saburou）三老師製作的《三分鐘料理》，一邊吃著妻子出門前幫我準備的早餐，再吃可口的草莓甜點，欣賞大竹省二（Otake Shoji）五老師像是紀實攝影般的《美麗裸體的回憶》（這是篠山紀信的《明星一百〇六人》系列之一，不用說，我「迎春」的方法就是更加更加的紀實、更加攝影）。

下午一點，我從柳下百花大樓二〇一號走出來，往新宿去和美麗的「女演員們」搭訕。不過明天就是截稿日了，今天無論如何一定要在七點半前寫完稿子，因為七點半開始有世界輕量級選手爭霸賽「卡茲石松 VS 肯・布克農」的實況轉播。《朝日相機》雜誌連載的〈荒木經惟的實戰寫真教室〉也很精采喔，還沒讀過的人趕快到書店去站著翻看吧。不過別花錢買，把買相機雜誌的那些錢拿去買底片吧。看完爭霸賽我還要去渡邊勉（Watanabe Tsutomu）六太太的守夜呢，不然就在渡邊勉家中看電視吧，這樣回家後還有時間寫稿。只不過在守夜時看拳擊賽，就算像我這樣沒教養的人也太過分了，還是七點半前乖乖寫完吧。儘管如此，我怎樣都沒有靈感，只好去散步。

用這樣的筆調來寫《朝日相機》特輯《當代攝影'75 近代攝影的終點》的文稿，果然是行不通啊。連自己讀一遍都覺得很糟，一直反覆說著陽子阿陽子、八代亞

紀、無聊的攝影啊。雖然這樣對不起田山花袋（Tayama Katai）七先生，但我不得不說「私小說啊再見」，森山大道先生，你也要說「私攝影啊再見」，好險只是標題而已。〈「當代攝影第二代」已經全面展開。〉

我正反省時，陽子下班回來了。

我果然太隨性、太隨便了。隨隨便便，隨便隨便，二日宿醉，啊，好唄好唄，當聽八代亞紀，不膩嗎？啊，討厭討厭，可以別聽了吧。「你老一家之主不是只要說『再來一碗』、『給我味噌湯』、『讓我搞你』嗎。『回來啦，今天很冷吧。』你起碼該這樣問我吧，都是我在養家啊。」

「啊，可以住一晚吧。美倫，好久不見了呢，你變漂亮了，去哪裡了呢？」

「去看海了。」

「你離開我之後，我從雨中聽到消息，妳和一個叫辰貴還是什麼的，像個攝影家的化妝品男性美容師在一起。妳是去看離開我時的那個海嗎？」（美倫點頭）原來如此，和我做過一次以後就忘不了吧（我想起那天的情景，我把美倫的長裙用手揪緊，在我正

要進入她大腿內側時，陽子從後面打了我的頭，我的頭昏昏沉沉）。啊，對啦，妳那時唱的歌，再為我再唱一次吧，美倫！」

「望著大海時才感到冬天的美好／那冷冽／伴隨著溫柔／乘上汽車時才感到夜晚的美好／和寒冷／伴隨著深情／我就要留下淚來／但請不要在意我／正要啟程的你／請去買票／我會隱藏我的淚水／我會偷偷送行／我倆的過去／有一天會被忘記／望著星空時才感到春天的美好／那希望／和那溫暖／嫩芽正在生長／乘著船隻時才感到早晨的美好／我們朝向那清新／那新鮮前去／但請不要在意我／身為男人的你／請去愛那一個人／我會面對明天／平靜而自由地／活下去／我倆的過去／很快就會遺忘」

美倫沒有隱藏她的淚水，在她忘不了的我面前流淚唱著。在男性美容師之前，美倫的男人是懷抱著純純愛的詩人，聽說是他譜了這首〈看海〉的詞。

「為何愛上你／如果沒有結果／為何讓我們相遇／為何讓我們相戀／不行啊／不

行不行／我不是小孩呢／我的戀情／含蕾未開／我要給你／把我自己／啊／我想要成為屬於你的我」。兩腿已經張開，卻什麼也沒發生，柏拉圖式的這段純純愛情，這段初戀，從霧面玻璃窗戶看見冬天日本海的那家旅館的暖爐旁，美倫懷念般地說著。應該是忘不了我吧，美倫的第一個男人就是我啊，難道她能夠忘記那片染紅的夕陽海嗎？

是說妳會很快忘掉我倆的過去嗎？

「去看海了。」細聲說著，用乾枯的淚眼凝視我的美倫。我該怎麼辦才好？妳不

等一下！每次說著：「我要給你，我要給你」的，是美倫嗎？還是美音子呢？

讀者你是不是擔心，如此不斷寫著私小說的我「又勃起了吧」。沒關係，這本《季刊WORK SHOP》的主編就是我，我可是這兩頁的主編呢。

然後，名主編讀著這篇勃起的〈「當代攝影第二代」已經全面展開〉的文稿，覺得

全部否決實在太可惜了，只好從〈肖像攝影術入門〉中揀選出還可以使用的部分。

鈴──鈴──（不是美倫小便的聲音，是電話鈴聲）

「是，這裡是荒木家。啊，您好。老公，是有澤先生。」

「啊，您好。……」

「篠山紀信，沒問題。果然是大師啊，在攝影之前想要開一次會，如果是後天的五點二十分到六點之間還有時間，在六本木的事務所如何？」「好，果然是篠山紀信，非常小心，他還不相信我吧，老奸巨滑！那後天五點二十分在六本木的事務所是吧，好的，那個傢伙有很好的雪茄啊，後天見。」喀嗆（放下話筒聲，不是某個廠牌中型相機的快門聲）。

「啊，美倫小姐要回去啦，不留下來過夜嗎？你很久沒和我老公一起了吧，三個人一起做吧，好嗎？」

「美倫，妳可以慢慢來啊，我到後天的五點十九分以前都有空呢。」

「但是，我必須去托兒所把小孩接回來，他有和你一模一樣的額頭呢。」

我突然很想上大號，進廁所後把門鎖上，暫且看著《太陽》七月號連載的〈實力者〉專欄，思考對篠山紀信的佛像，喔不，是肖像攝影的戰略。《太陽》連載的〈實力者〉專欄是肖像攝影的範本，要反覆誦讀、努力學習，年輕有才的有川雄二郎寫著與我相匹敵的文章，得細讀品味。

從熱腸中瞬間噴射而出的糞便，咚咚松五郎，心情正好，下筆飛快。

《朝日相機》四月增刊的《當代攝影'75 近代攝影的終點》中，收錄〈面對現實我之眼〉的荒木經惟的〈迎春〉，其實並不是我拍攝的作品，而是有我的意見八重幡浩司郎（Yaehata Koushiro）八拍的。

就算是別人拍的，只要寫上「荒木經惟」，就變成荒木經惟拍的。〈迎春〉是對攝影的作者性的一種揶揄，是為了讓人們知道文字的恐怖。

「父親的愛人」是很久以前，「父親過世後整理他的遺物時／發現一個裝著底

片的伊柯達（Ikonta）相機／相機已經拍了兩張照片／我想／究竟是拍了什麼呢／緊張地沖洗出來／原來父親有一個愛人／是什麼時候的事呢／這個愛人和父親與我三人一起吃過飯／這件事情母親並不知情／母親過世了／我發表了父親所拍的這張照片／其實是胡說的／這張照片／是去年新年在新宿御苑／邊懷念父親／邊用「感傷的伊柯達」所拍下／是我拍攝的東西／荒木經惟。」然後下了標題，在《BREATHTIC》九月號發表。當八重幡浩司郎新年在明治神宮拍攝著鮮豔和服的女性時，我在新宿御苑的日本庭園拍著我喜歡的中年女性。這個「父親的愛人」沒有任何標題，並在荒木教室畢業展「往私現實」（荻窪親水畫廊二月）中展出，不管是誰，都真的認為那是我「父親的愛人」。單單把父親沒見過也不認識的女性照片標名為「父親的愛人」，那個女性就變成「父親的愛人」了。啊，太恐怖了！太恐怖了！

不論是〈迎春〉或是〈父親的愛人〉，攝影只要隨心所欲地拍，就會顯得隨心所欲。我並不是說攝影就是隨心所欲的東西，那些方法不過是單純的遊戲罷了。什麼對攝影作者性的揶揄，什麼為了讓人知道文字的恐怖，其實說穿了，都是無所謂的。

「肖像攝影」超越了攝影者，也超越了文字。「肖像」遠遠超越了隨心所欲的攝影，超越了隨心所欲的文字而存在，這才是我想要說的。

「女性」已經表現出來了，女性是被攝體，女性的臉龐是為了被拍攝而存在，女性的皮下組織所隱藏的愛情、過去，則是被複寫出來的東西。

「往私現實」的展覽中，島津廣美拍攝具有基礎體溫表性質的〈我的裸體〉，連高梨豐（Takanashi Yutaka）九、橫須賀功光對她的作品也讚不絕口。當時島津廣美二十三歲，有個女朋友。第一屆荒木獎獲獎者美崎豐旭，拍的是懷孕五個月的妻子裸照〈妻〉，這件作品與其說是相機的冷感與男性溫柔的對決，不如說是夫妻間的對決。〈妻〉變成了肖像，這件肖像攝影刊登在四月十七日號的《週刊新潮》裡。

在兵庫縣小野市上本町這個小地方經營照相館的美崎豐旭，他的「妻」因被街坊所知而羞愧到無法出門買東西，夫妻的對決仍然持續著。

在這裡，我也有和妻子對決的時候，在守夜時整晚做愛又是另一回事。

渡邊勉的喪禮，喔說錯了，是渡邊勉太太的喪禮那天，是一個「冬陽高照」的日子，是省略累贅、感覺清爽的風景。「這樣的日子，去釣魚也挺好。」我小聲對宿醉的深瀨昌久說。(有關酒亂的深瀨昌久，他的愛妻洋子在《BREATHTIC》九月號寫了一篇〈真假臘月花〉，非常值得非深瀨的粉絲一讀。此外，這期還有十三位日本代表性攝影家的〈女性攝影〉特輯，聯絡方法，03・774・×××楊伯卿。)渡夫人的「遺照」，栩栩如生。從靈車車窗看去，火葬場前的勉君果然相當寂寞，那是冷風中他與妻子最後的風景。黑色外套、白色鮮花，渡邊眸哭泣著，渡邊眸是渡邊勉的女兒，並不是那賣烤地瓜的渡邊克巳的姊姊。渡邊克巳的肖像攝影集《新宿群盜傳66／73》充滿激情，在攝影中我至今尚未看到比那更激情的肖像。所以每當我看《新宿群盜傳66／73》時，我都會嫉妒起渡邊克巳。

前天是星期六，四點到六點我在新宿步行者天國。新宿，上演著戲劇，我，渾身充滿激情，為了避免搖晃使用三腳架拍攝街道中所有的演員，那真是絕妙至極，那些人臉、肉體、騷動，黏在我的水晶體上。這個街道，上演著戲劇。

靈車右轉後就消失了，真讓人失望。不過，從靈車消失的街道蹦出了充滿朝氣、放學回家的小學生，那一瞬間，小學生排遣了我的寂寞。

不久，我望著連小學生都消失了的風景，與其說是風景，不如說是光線下的屋子、街道。我望著「背景」。

星期天四點，我與妻子約在「魯邦商會」，邊喝著好喝的咖啡邊談論性愛之後，晃晃那話兒逛逛銀座。我們遇見中平卓馬，之後便一起在「清月堂」吃葡萄柚果凍，一邊與色鬼論客中平卓馬高談闊論。

「我啊，正在用彩色照片捕捉白日下的東西，陸續收錄到我的植物圖鑑裡，那些東西一定要用彩色照片才行。你看看這個，這是我的兒子小元。」中平一手夾著一本叫什麼勒克萊俏寫的《物質的恍惚》，好像很艱澀的樣子，然後把四十五塊日幣輸出、寫著日期的彩色照片給我與妻子看，以充滿愛的口氣說：「這個傢伙啊，說什麼有『長年累月的怨恨』，還對我這父親吐口水呢。」「小元啊，和我一樣是天

才。」中平非常滿足。

咦，中平卓馬不是也會拍肖像嗎，汪汪，這個〈小犬小元〉的照片還挺不錯的。

「荒木你為什麼不生小孩呢？沒有小孩的男人，不是真正的男人，精蟲是像哥哥一樣的東西啊，如果你生不出來的話我可以幫忙喔。」他對著我深愛的妻子陽子宛如求愛般說著。他感情故事的結局或許在預料之中，他太太帶著愛子小元逃回秋田娘家，現在他放棄逗子的「高達的海」，回到橫濱父母家中，包吃包睡。「之前連三十八公斤都沒有，現在體重已經四十五公斤，這就是一日三餐的好處，世上還是媽媽好。女人啊，一定要是個母親，不能只是個拿來做愛的東西（後略）。」因為長時間妻子不在身邊，日犬中平卓馬看起來欲求不滿，欠缺男子氣概，只剩一張嘴。

當他把最後一塊葡萄柚果凍放在自己的犬舌上吞下後，大概受不了我們夫妻的恩愛，「你啊，和你老婆結婚後，從來沒帶她去銀座逛逛吧，也不帶她去旅行，這些小事情你要好好注意啊。」然後一個人喃喃自語地消失在夜晚的黑暗中。讀者，你

一定以為我會這麼寫說：「那個背影，不知怎地看起來非常寂寞。」對吧？可惜，夜犬中平卓馬的背影，依然充滿殺氣。太好了！太好了！

與陽子的恩愛，在身心兩方面都帶給攝影家荒木經惟濃郁的養分。我們在「小雞拉麵」店吃完鐵板燒鍋貼，接著邊打瞌睡邊看完時尚色情電影《艾曼紐夫人》後，我與陽子分開。因為我要參加半夜十二點開始的WORKSHOP攝影學校荒木教室的最後一堂課（二月二十三日），與十位夥伴一起邊拍照邊思考，從新宿到青梅街，從半夜到清晨。

還有，「小雞拉麵」每個月都有充滿情色感的女生登場，不看的話是一種損失喲。銀座二丁目的「小雞拉麵」，上演不只是戲劇的色情戲，觀眾爆滿，營養滿分，精力充沛，「小雞拉麵」（TEL：562・××××）。

想到在看完《艾曼紐夫人》後讓陽子夫人一個人睡覺實在太可憐了，但若讓她等我到天亮搞的睡眠不足，又對健康不好。說不定她會與每晚慢跑經過的蕎麥麵店小

弟搞個一夜情，真是讓我心煩意燥。總之，十位夥伴已在新宿「櫻屋電器行」前等

我了，鍋貼也吃了兩人份了，該出發了，把「私現實」結束，讓我們「從私現實開

始」，穿越新宿賓館街，穿越整個夜晚，期待清晨的陽光。

太陽會不會升起呢？我們在黑暗中前進。殘雪覆路也不覺寒冷。

我受到「導盲犬閃光燈」吸引，在黑暗中前進。（中略）

太陽果然升起了，從富士山那邊顯露它的姿態，淚已枯乾的鏡頭在陽光照耀下充

血、發光，那是「當代攝影第二代」的黎明。然後，我一邊打瞌睡，一邊看著前

方坐著與艾娃·嘉娜（Ava Gardner）長得一模一樣的美人ＯＬ，乘著中央線電車逃

離感傷，回到我的百花大廈二〇一號室。途中，早上才要回家的裸照攝影師池田福

男（《相機每日》三月號第八十九頁有他的自拍照）從新宿上車。

冷調攝影家池田福男，把從渡邊克巳那邊買來的燒地瓜從相機包裡拿出來，向我和

艾娃・嘉娜推薦：「雖然冷掉了，但是很好吃喔。」嘉娜因為才剛吃完早餐所以拒絕，並在四谷下車了，我看著嘉娜離開的座位，疲勞感突然湧出。噫，這種空虛感！

但是，當池田福男將昨晚他從二丁目酒吧認識的男性那裡，拿到的彩色「孕婦緊縛裸照」拿給我看的瞬間，我的·最·後·一·盞·閃·光·燈·突·然·發·光·，我驚醒過來，疲勞全都消散了。太厲害了！這個！曾經被稱為女陰攝影家的我，也止不住地嚇到放屁。

咦，這種滿足感！

一　羅特列克，一八六四年～一九〇一年，法國印象派畫家，作品多描繪法國蒙馬特的舞者和妓女。

二　奇斯林，一八九一年～一九五三年，波蘭藝術家，移居巴黎後與巴黎藝術圈交往密切，作品以超現實的女性肖像與裸體像最為知名。

三　宮本三郎，一九〇五年～一九七四年，油畫家。

四　大竹省二，一九二〇年生，攝影家，作品包括紀實作品與劇場攝影等。

五　渡邊勉，一九〇八年～一九七八年，攝影家、攝影評論家，曾擔任木村伊兵衛獎的評審委員。

六　田山花袋，一八七二年～一九三〇年，小說家，日本自然主義文學代表之一。

七　八重幡浩司郎，攝影家，一九七〇年與荒木經惟、池田福男組成「游擊腹瀉三劍客」（ゲリバラ三銃士）。

八　高梨豐，一九三五年生，攝影家，為一九六八年由森山大道、多木浩二組成的「挑釁」的成員之一。

六
十
七

往攝影的旅程

昭和四十九年七月，母親去世了。母親的死讓我強烈自覺到，我是一個攝影家。

現在，我再次開始攝影，我發現我似乎只能相信觀景窗內的現實，那個「私現實」。

所謂的攝影，就是私現實的複寫，這樣思考的〈鄰〉人，希望能夠和現實發生深刻關係的〈他〉人，還有美麗的〈女〉人，要不要參加新開始的〈荒木經惟的實戰寫真教室〉，和我發生關係啊？現在的我，是天才。

序文上寫著昭和五十年，去年一年我在《朝日相機》連載了十二回的〈荒木經惟的實戰寫真教室〉。

然後充滿幹勁地以「老師」的身分，在日本全國各地旅行。

事實上，「學生」只有我自己，這趟旅行是我為了自己「往攝影的一趟旅程」。

去年年底，因為胡忙瞎忙而沒有時間整理收集的雜誌，等我吃膩了新年年菜後終於拖拖拉拉地整理起來。我帶著懷念的心情閱讀自己在《朝日相機》連載的〈荒木經惟的實戰寫真教室〉，嗯，相當相當有趣啊。我不停稱讚自己，不但忘了繼續整理，也忘了時間，真不知要稱讚自己到什麼時候。

「趕快整理！怎麼又在讀自己的文章呢！我知道你是天才啦，趕快收拾乾淨吧。」愛妻陽子說。

今天晚上，陽子做了桑原甲子雄太太教她做的燉菜。

已經九點了啊，照理說肚子應該餓了，那就先吃晚餐吧。

我喝著紅酒，一邊吃著法國麵包與燉菜，一邊想著等會兒再來慢慢複習〈荒木經惟的實戰寫真教室〉。

七
十
一

雨後的肉眼戰

首先，攝影一定是從面對面開始。所謂的相遇就是面對面的決鬥，是眼與眼的戰爭。攝影一定要拍人，所謂的人就是街道中的臉孔，是真實的東西，是與對手、與自己的關係，也就是所謂的現實。我把它稱作私現實，或是死現實。

日文把接待客人的妓女稱為敵娼。對於走在街上的我而言，同樣在街上的你是我的敵人。越是挑戰強敵，越是遭遇強敵，我就學得越多，也變得越強。直接從正面認真決勝負，拍照的我意識到拍照這件事，也讓被拍的你意識到被拍這件事，最後

按下快門。由觀景窗窺視，吸引敵人，向你踏進一步，拍照。

不可以**躲**著拍，不可以不看觀景窗拍，這不僅是肉眼戰，也是肉搏戰。啊，話雖這麼說，最後攝影不過是觀景窗裡的肉搏戰。攝影就是這種東西，但是不可不把它當回事，一定要激情地拍照。

總之，對方若不看著你就不要拍，沒有相互注視的攝影沒有必要存在。對方的視線和你的視線相遇的瞬間，就是快門機會，決定性的瞬間。是吧？布列松先生。

雖然我說攝影不過是觀景窗裡的肉搏戰，但是透過觀景窗的觀看不但更能仔細看清對方，也更能看清自己，成為自己的X光。

所謂攝影的行為，就是為了看清自己的過程，對吧？

雖然有報導攝影，有廣告攝影，但是所有攝影都可以稱為私攝影。我是不是有點

說過頭了呢？說過頭了。但是我拍下的寫真，可全都是私寫真啊。總之，攝影就是與對手和與自己的關係，攝影就是複寫私現實。

下雨的星期天，我到銀座尼康沙龍觀看黑川雅光（Kurokawa Masamitsu）的「執念城」。這是以反對三里塚機場抗爭中自殺青年的遺書為主題，所拍攝的紀錄攝影，但是我並沒那麼感動。攝影不適合作為遺書。

午後，雨停了。我和會場裡的三十位高中生，進行一場「雨後的肉眼戰」。我把裝著八十五釐米鏡頭的尼康Ｆ掛在頸上四處遊盪，啊銀座逛逛啊那話兒晃晃。

雖然只是在街上拍攝人臉，我卻經常使用三百厘米鏡頭。因為若在四十公尺的距離使用三百釐米鏡頭，人臉就會佔據整個觀景窗，成為激烈的肉眼戰。

但是就算如此，我並沒有真正感受到逼近的肉搏感。所以我在觀景窗映滿臉龐的瞬間按下快門後，又以比透過相機窺視還要逼近的距離緊盯著那張臉，最後像是可

以碰觸他們身體般快速從旁邊穿越。有時候我會因此被怒叱：為什麼要拍我！不准隨便拍！或是被強拉到警察局去。雖然還算不上肉搏戰，但是我從按下快門到與對方擦身而過的那段時間，確實非常緊張。

這果然算不上肉搏戰啊！對於被攝體而言，望遠鏡頭讓他們無法察覺我正在拍攝他們，所以只能算是偷拍，是像打假球一樣的詐騙啊。充其量只是望遠鏡頭兄與我的串通罷了。若不是在肉體與肉體可以接觸的距離內按下快門，就算不上是有眼睛的感覺，甚至連手感都說不上，只是指頭的運動罷了。只有在伸手可及的距離內拍下的臉，才是臉的攝影，才是面對面的攝影。

剛才提到過去我經常用三百釐米鏡頭在街上拍攝人臉，我是什麼時候停止那樣拍的呢？大概在一年前吧。興奮到如小鹿亂撞般拍下的三百釐米鏡頭的臉，我為什麼停止不拍了呢？因為我感覺到那是在街道外拍攝的，若不是在街道內拍攝是不行的，是的！是這樣！一定要邊撫摸街道邊拍攝才行。總之，像旁觀者，像偷拍，像觀念藝術的三百釐米鏡頭是不行的。最後，我出版了三百釐米鏡頭的街臉

攝影集，就此告別了三百釐米鏡頭的臉攝影，我在以印樣作為內容的這本攝影集封面，題下「都市論」三個字，真噁心啊。鈴木志郎康的詩集《柔軟的黑暗之夢》（青土社出版）的〈後記〉如此寫道。

「這本詩集收錄一九七二年到一九七四年年間這兩年間寫成的詩，乍看之下與我過去的詩作相距甚遠，大概是我的心情在生活中改變了的緣故吧。我從壓抑不住情感的自己，變成看見抱持著情感而活的自己。詩作改變的原因不只如此，也因為我開始思考自己意識中一些無法掙脫的東西，就像存在於生活中瞬間出現又消逝的、所謂世間的人的姿態，那就是我希望看到的東西，也是我詩作變化的動機。我認為我的詩作還未達到瑣碎世間的真實姿態，我必須背離詩的觀念繼續走下去。」

在今年一月七日出版的詩集《看不見的鄰人》（思潮社出版）中，我驚嘆這位「為了確認身為人的自己，為了奪回身為社會中被抽象化的自己的場所，而持續寫詩」的詩人作品。那不僅是詩了，而是遙遙超越觀念、超越詩作的日常本身，是「私」（我）。讓我從中擷取一段。

眼球論

被寧靜與恐怖包圍著

但並不是因為被誰看著

是我在看著

在電車之中

看穿站在跟前的男人的眼球

我明白那個男人的視野

看穿站在身旁的男人的眼球

我明白那個男人的視野

在那個視野中

我站立著

我明白經過那個男人腦髓的東西

也經過了我的腦髓

我看穿站在跟前的男人的眼球

他

眨了眼注意到我

又移開眼神

看穿轉移了眼神的男人的眼球

我看著經過腦髓的

東西、我明白了

視線凝固

我被寧靜與恐懼包圍著

是啊，放棄了觀念的三百釐米鏡頭，換上面對面的八十五釐米鏡頭的我，在街上與敵娼僅隔一公尺距離，繼續拍下只有臉的攝影，但是我發現這非常困難。身為名人的我以為與那三十個高中生的攝影大戰能輕易取勝，沒想到自己提出的「不要說，不要求，不對話」的拍攝條件，要無禮地直擊攝影，是如此困難。

雖然我攝影資歷不長，但從實際經驗來說，面對面攝影是所有攝影訓練中最有效的。所以已經習慣在談話中偷偷拍下對方的我開始稍稍反省，思考要重新複習在

對方允許下拍照的方法。面對面攝影，是往攝影、往成為攝影家的起點，也是往攝影、往成為攝影家的終點。

羅‧加里拉的《賈姬的追走》（勁文社出版）中有著這樣的文字：「明知自己無禮而按下的快門，混雜著輕輕擦過的聲音。」雖然我的快門聲並不是輕輕擦過，卻怎樣也拍不出感覺，久違的肉眼戰，我的快門機會與對焦沒有同步。

沒有辦法，為了尋回往年的感覺，我決定做做準備運動。首先站在十字路口人群最前列的正中央抓好相機，正面拍攝站在五公尺外等紅綠燈的人們。在這段等待的時間中，我確定了作為攝影家的存在感，以及人們作為被攝體的存在感，一待綠燈亮起，我朝著往前行的被攝體走去，然後按下快門。

重複幾次這樣的對焦練習，終於逐漸找回感覺的我，開始對社會學的、心理學的無聊東西感興趣：如果一直把相機對著人群，就會有人回瞪你一眼，也會有人突然別過臉去……怎樣的人會回瞪？怎樣的人會轉頭？這比對焦有趣多了。

還是停止這種像調查研究的舉動吧，要是一直看下去就會開始思考，那可是不行的。按快門是不能夠用頭腦，卻一定要用手指。

我開始漫步，要讓驚鴻一瞥與快門聲同步，非常困難。

進展得不太順利。如果同時有兩人突然望向相機，我要看哪一個？我要迴避嗎？我一再做出像笨蛋的反應。不要再做反應測驗了。

我這樣試試那樣試試，快門機會總是與食指同步不起來，我想大概是肚子餓的緣故，所以決定去吃個五目炒麵。我一想著因為是五「目」炒麵所以對眼睛特好這種愚蠢論調，一邊品嚐炒麵的美味，放鬆休息。我實在太放鬆了，連夕陽西下都沒察覺，這對拍照而言太暗了，攝影一定要在能清楚觀察的日間拍攝。

與高中生的攝影大戰與其說是我輸了，不如說是因為炒麵的美味而忘了。過了兩天，他們給我看他們肉眼戰的成果，照片並沒有逼近、沒有變成面對面攝影，還不是肉搏戰。

我把這些照片格放後重新排列，照片裡的街中人、街中臉，被我放在《東京》攝

影集中發表，成了我的攝影。

我的夥伴八重幡浩司郎前年在明治神宮，為打扮得花枝招展來神宮參拜的女性拍

攝了正面的紀念照，最後我從幾百張彩色照片中挑選作品，以〈迎春〉為題在《朝

日相機》發表，那些照片也成了我的攝影。

就攝影而言，是誰拍的其實無所謂，因為遠遠超越攝影者、超越照片而實際留存

下來的，是那些臉龐。

現在，我正看著大崎高中二年級的武富重憲拍攝的外國人與穿著和服的日本女性

的雙人照片，感傷的我與其說是在邊創作這兩人的現在，不如說是只在創作這位和

服女性的現在，以及這位女性的「過去」（故事）。我的目光穿過玻璃窗，望著緩慢

下沉的冬日夕陽。

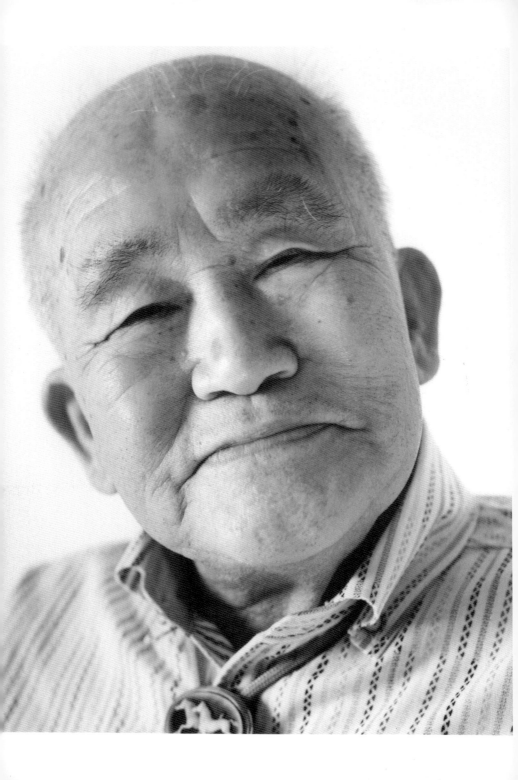

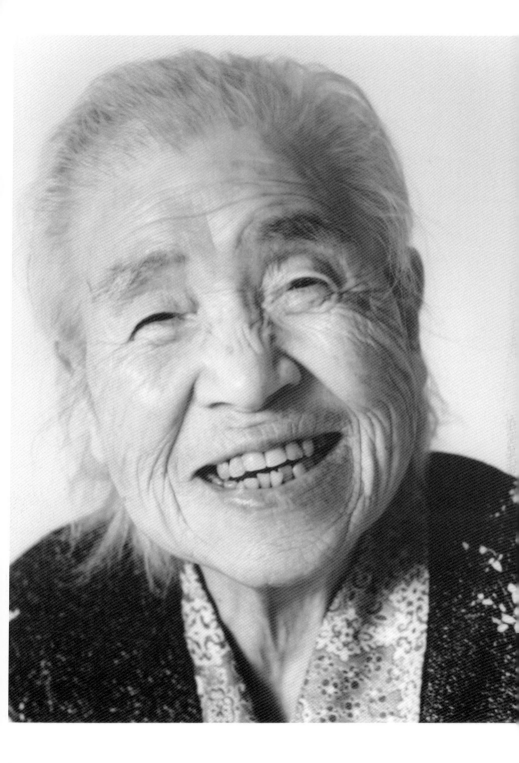

ドキュメント・広島

紀實・廣島

八月六日早上八點五十分，我在會津若松的金剛寺一角坐下，默默祈禱了一段時間。庭院裡盛開過的天狗花殘影混雜在綠色之中，就像至今為止，我們不知看過多少原子彈爆炸的攝影，最後一張張合成、投射在我們的網膜上。蟬鳴聲提高了一個音階，那是鎮魂之歌。我睜開眼睛，雨已停歇，飯盛山露出身影，雲霧散去，晴空萬里，天際邊突然冒出令人聯想到原爆雲的大積雲，我一面望著這「遠景」，一面想起了廣島。

八月初，WORKSHOP攝影學校荒木教室在會津若松舉行夏季集訓，金剛寺是

學生的住處，金剛寺本堂及飯盛山白虎隊自殺的地點，則是我們拍攝裸體、念佛狂舞等有點瘋狂的攝影之處。我本來打算在集訓結束前的八月六日早上八點十五分，與所有人一同默哀致敬，然後以土門拳（Domon Ken）的攝影集《廣島》作為教科書，對原爆、紀實攝影做一番思考與討論，但不知是否因前晚整夜飲酒狂歡的緣故，還是大家錯以為時間是晚上八點十五分，所有學生都還在熟睡中。

沒辦法，我只好一個人看著土門拳的《廣島》。「廣島、長崎的原子彈受害者可說是我們一般國民的不幸替身，透過溫暖的理解與體恤來實際證明這些不幸犧牲者與我們之間的『連帶感』，是我們一般國民應有的責任。這本書收錄的攝影作品，讓廣島原子彈受害者回到一般國民的姿態，似乎從未經歷悲劇般地來到相機之前，反而更能顯現出與一般國民相連的『悲願』。我不知道有多少次，是一邊濕熱著眼眶，一邊按下快門。」

讀完序文後我先翻閱一遍，我不記得是什麼時候買了這本書，也感受不到當時在東京神田古書店買下、迫不及待在電車上翻閱時的那份感動，那時候感動我的究竟

是什麼呢？我仔細回想。

「路上的人，我遇見的人，大家都裸著身體。因為只要把衣服之類的東西加在身上，就會劈啪、劈啪燃燒起來，沒有人可以安心穿上衣服，所有人身上都受了傷。有眼睛像被挖出臉上多一個大洞的人，有一邊臉被血染得通紅的人，有像酒醉般走起路來搖搖擺擺的人，也有人滿身是血倒在路旁，還有用如昆蟲般聲音喊著雙親名字的人。我和妻子沿路一面幫著孩童，一面蹌踉走著。我不經意看到妻子背部，竟然脫了皮，開始滲出血來……救命啊！好痛苦啊，救命啊！好熱、好熱啊！爸爸！媽媽！傾倒的房屋下方不斷傳出這樣的聲音，但是人們除了雙手合十走過，什麼也幫不上忙。水從破裂的下水道往四處噴出，妻子與孩童搖晃著相依而行，被水噴到臉時就貪婪地張口喝水。那時候，我揣想著種種逃難的方向……」

以上是引用自吉川清（Yoshikawa Kiyoshi）二的被爆記，非常寫實。比起攝影，文章更令人感到生動。因為就算現在去廣島，也無法拍攝到當時的廣島吧。除了受難者，沒有人可以真正完成廣島的紀實，所以除了用巨大的閃光燈照亮廣島天空的投彈者

外，沒有人可以真正完成當時廣島的紀實吧。土門拳的《廣島》，太多笑臉了。

土門拳說，受害者是為了所有國民不要再次經歷與自己相同的悲慘命運，自行走到相機前面站著，這難道不是一種錯誤嗎？和攝影家之間的關係居然變成帶有原諒、允許的關係，這難道不是一種錯誤嗎？受害者應該要拒絕拍照，然後攝影家應該思考，究竟為什麼會被拒絕？攝影家不可不拍的應該是這個疑問。唯有如此才算得上是不得不完成的紀實，因為原爆太殘忍了。

所以我沒有拍攝廣島，就算去廣島也不會拍照。不是因為原爆距今已經三十年，而是我有一種會受被攝對象討厭的麻煩天性，所以我沒辦法拍攝廣島的紀實。

但是，在我心中過去的廣島依然存在。那顆原子彈，那強烈的閃光燈，那巨大的雲台腳架，原爆，難不成就是攝影？在原子彈的投下中我發現攝影行為，「你在說什麼啊，你有考慮過原爆受害者的心情嗎？」我被這樣斥責過。

現在，我在新幹線上，我決定從八月十一日起到敗戰紀念日的八月十五日止，去現在的廣島思考過去的廣島，並試圖拍攝。雖然我早料準這將是一場感傷之「旅」，但我仍試著把過去的廣島用紀實手法拍攝出來，當作自己的實戰教室。

我朝往廣島前去。

我有時會在出門攝影前猶豫該用哪台相機，帶哪個鏡頭。像這次決定「廣島・紀實」的相機也花上一段時間，既然是「旅行」，那是不是就用慣用的「感傷的伊柯達」？不，在這炎熱夏天裡，生理上會想用Topcon RE Super搭配二十五釐米鏡頭和橘色濾鏡。啊！難以抉擇啊！我看《我家的一張照片》總篇中的「庶民的相本，明治・大正・昭和」後，我歸結出一個結論，若硬用廣角二十五釐米鏡頭和橘色濾鏡的「非連續劇」風格來配合自己感傷的生理，這樣的攝影行為是錯誤的，特別是最後那頁的「一個兵士的紀實」，在我個人的定義中，這是真真實實的紀實。

當時的陸軍伍長香川茂，在昭和十三年到十四年間從蘇州、蕪湖、武昌輾轉而戰，他用最愛的巴爾得相機清楚記錄下當時情況。他緩慢地、穩穩地站定位置，在

接受被攝體的凝視後，按下快門。

雖然最近我也用愛機伊柯達Supersix緩慢地拍攝照片，但是這台父親遺物的「感傷的伊柯達」，無論如何都會拍出感傷的照片，會成為「旅程」。這麼說來，或許帶去旅行的相機是已經決定好的，所以才會變成「鄉愁」。

唯有最新型的相機，才會拍出最新的現代。所以我認為鄉愁的相機是不可能拍出最新的現代，它只能拍出鄉愁，這樣說會不會太武斷了呢？不過，此刻我在新幹線商務車廂中大刺刺地躺在椅子上，再次翻閱「一個兵士的紀實」，我似乎覺得攝影的新舊好像和相機的新舊沒關係，即使是舊相機也可以拍出新攝影。

但是……我先抬頭一下，「再給我一罐麒麟啤酒。」就相機構造、底片大小和長寬比例來說，相機與新攝影或舊攝影無關，而是與拍下的攝影關係密切。總之，「一個兵士的紀實」是六乘六底片，最近我不知為何，總覺得六乘六底片有種紀實感，一三五是隨筆，四乘五是作品，八乘十是商業攝影。不過用哈蘇（Hasselblad）或布朗

尼卡（Zenza Bronica）的六乘六底片是不行的，一定要用蛇腹相機才是紀實。

總之，天生用功的我一邊反覆瀏覽《庶民的相本》總篇和《一億人的昭和史④空襲・戰敗・返鄉》，一邊往廣島而去。這裡面居然全是紀實攝影，並不是照片老舊的緣故，也不是過去紀錄的緣故，而是讓人感覺到「攝影」的攝影。

可以感覺到「現在」，可以感覺到「真實」。咦，才到岡山啊，稍稍打個小盹，在夢中見見倉敷的惠子小姐吧。

在夏天的廣島吃什麼比較好呢？先到「醉心」吃魷魚生魚片和炸咖哩餅後，再來碗酸梅泡飯，之後回到飯店看電視吧。

NHK電視台正恰巧播放紀實特輯《學童和會津：下谷區學童避難電影》。下谷區即現在的台東區，是我出生、成長的地方，也是現今的住處。會津若松是姊姊小

時候避難的地方，難不成在這十七釐米半的電影中會出現姊姊？因為我才剛在會津若松的飯盛山舉辦過裸體攝影大會，於是興致滿滿地不停翻拍著電視畫面。

這部電視紀錄片收集了當時用珍貴的十七釐米半攝影機拍下的影片，同時找來長大成人的當年學童看著影片中學童時代的自己，拍下他們流露懷念、驚訝和邊哭邊笑的神情。看著正在挖地瓜、抱著一堆地瓜開懷大笑的自己，一名相貌堂堂的男性說：「那時根本沒那麼多地瓜，是為了要拍電影，當地人特地在前一天晚上埋了很多地瓜下去，然後我們就好像真的挖到那麼多地瓜一樣，元氣十足地笑了。因為影片是要給東京的父母看，拍攝時學校老師和拍電影的人特別叮嚀我們：『來！大家打起精神笑喔！』」我們攝影家或許也在不知不覺間拍下這樣的紀實攝影，我這樣想著，並感到睡意襲來。

第二天，我把三次市縣立三次高中攝影同好會的高三女學生相浦良司子和波多野澄枝叫到廣島來，她們得搭兩小時的藝備線電車抵達廣島。我身上掛著紀實相機「感傷的伊柯達」，和她倆一起在炎夏的廣島漫步。

我們先到平和公園，參觀原爆資料館，看了原爆雲的照片。從美國軍機拍到的照片果然是最好的，被爆當天上午十一點過後，中國新聞社攝影記者松重美人在御興橋西所拍攝的〈那一天的廣島〉，果然也很厲害。所謂的紀實攝影，就是指「事後立刻」的攝影吧。

從原爆資料館走出來，我們用鳥食引來和平鴿後設定自動快門拍照。然後乘著小船拍了原爆遺址，接著比賽吃草莓煉乳刨冰，最後聊聊性體驗的話題……

和她們分開後，我想在廣島街頭獨自漫步，一個人拍照。廣島的夏天真的很熱，我像是走在原子彈爆發現場，滴水未進地無力走著，快門沒有停過。

到底是什麼時候我曾經翻拍土門拳的《廣島》，然後用暗房的熱顯影技巧做出腐爛的影像，還開過一場攝影展。我好像還說過我是再一次將廣島置於原爆的毀滅當中等等。

是不是夏天的甲子園帶走了廣島商圈的活力，是不是大家都緊守在電視機旁呢？街上冷冷清清。聲音，也只有市電車通過的聲音。炎熱的光。廣島。

隔日，我乘市電車去了宮島，從車窗眺望廣島，然後在宮島海邊戲水，住了一晚。

回程的新幹線上，我看著NHK出版的《劫火＝廣島市民手繪原爆圖中的劫火》，NHK中國本部長松本宗次先生在題為〈寫給大家〉的序文中寫道：「……被爆三十年後的今天，廣島被爆當時的實際情況已在所有人的記憶中風化了。我們不只該對日本國內，也必須對全世界繼續呼籲：『不要再發生第二個廣島』。書裡刊載的圖畫，雖然僅是被爆受害者寄來的繪畫的一小部分，但是在核武不斷增加並危害人類生存的今日，將這些畫集結出版是一件意義深遠的事。」

「畫作呈現出烙印在受害者腦中三十年，始終無法抹滅的慘狀。這些畫作超越時間，變成最完美的紀實，再現了當時的景象。這些不同於攝影的令人驚訝的氣勢，可說是只有受害者才能再現的珍貴影像。我衷心祈禱，透過這本畫冊的出版，能讓

更多人理解這些繪畫所傳達出來的受害者內心呼喊。」

這深深震驚了我，這才是真正「看過廣島」的紀實作品。

那些去了醫院，去了孤兒院拍照，就說什麼拍過廣島的紀實作品，根本就是胡說。

在餐車中一邊吃咖哩飯配麒麟啤酒，一邊看著不斷流逝的風景，我望著天空，輕聲自語：廣島對我而言，果然是一場「遠景」。

回家一看，相浦良司子的照片已經寄來，一張賣甜湯的老爺爺照片，背面寫著：

「PIKADOM」三後倖存的老爺爺，他給我看頭部和手部的傷，「拍下照片回去後，好好呼籲廢止核武吧。」老爺爺說。

波多野澄枝，則是寄來她同學的裸照。

一 土門拳，一九〇九年～一九九〇年，日本二次世界大戰後的代表攝影家，作品包括報導攝影、庶民的肖像照以及傳統寺院佛像等。

二 吉川清，一九一二年～一九八六年，在經歷廣島原爆後接受美國通信社要求，從廣島日赤病院屋頂拍下原爆後的廣島，被稱為「原爆受害者第一號」，畢生致力於爭取原爆受害者權利與廢止核武。

三 日文原文「ぴかどん」，「ぴか」是描述閃光、「どん」是描寫爆炸的形容詞，廣島被爆後成為原爆的代名詞。

II

拍攝天空

空 を 写 す

《センチメンタルな旅》まえがき

《感傷之旅》序

《センチメンタルな旅》まえがき

前略

我已經無法忍耐，並不是因為我得游擊性腹瀉或中耳炎的緣故，時尚攝影雖然偶爾氾濫，但也不是它的緣故，而是從那些攝影中跑出來的臉，跑出來的裸體，跑出來的私生活，跑出來的風景，可不全是胡說八道嗎？我已經無法忍耐，我和那些胡說八道的攝影可是不一樣的。這個《感傷之旅》既是我的愛，也是我作為攝影家的決心，是我自己拍攝自己的新婚旅行，所以是真實的攝影喔！不過，我的目的也不是要去宣揚什麼，我只是想表達，我作為攝影家的出發點是愛。雖然不過就是從私小說的情節開始的東西，我所謂的隱私本來就最屬於私小說，而我也認為只有私小說最接近攝影。雖然只是將新婚旅行的行程如實排列出來，總之，請先翻閱一遍。那帶著老舊感的灰白色調是用柯式印刷做出來的，更加成為感傷之旅了。成功了，你應該也很喜歡吧。這是我在單純流逝的日常順序中感覺到的東西。

敬具

荒木經惟

私の写真哲学

我的攝影哲學

我經常拍攝妻子。她在廚房做菜的樣子，或是醉醺醺倒下來的樣子，或是在廁所大號的樣子，什麼都拍了下來。

你若問為什麼要這樣拍攝妻子？登登登登——答案是因為我愛妻子。

攝·影·，·首·先·一·定·要·從·拍·攝·自·己·所·愛·的·東·西·開·始·，·並·且·要·一·直·拍·下·去·。

你啊，爸爸媽媽，爺爺奶奶，弟弟妹妹，然後登登登登──戀人小陽子，都得啪啪啪不停拍攝。

只要持續拍攝自己所愛的東西，就能逐漸把自己的心情，也拍進那些照片之中。

所謂的攝影，就是連拍攝者的心境也拍攝下來的東西。很可怕喔，攝影，可是會暴露自己呢。

西之市

昨晚也是，已經忘記究竟是什麼原因，我們和往常一樣突然為了微不足道的小事吵起架來。真的是突然之間，在那之前明明是一整天感情如膠似漆的美好假期。

妻子可是相當憤憤不平，看來今晚想重修舊好是不可能了，為了不輸給她，我也憤憤不平起來。平常只要像傻瓜似的忍耐一個晚上，隔天起床說些奉承安慰的話，就和好如初。但是這次到了隔天早上，妻子仍怒氣難消，我也連著兩三天憤憤不平。我對於每次都由我來製造和好的機會感到非常生氣。

被稱為恥房間的私作室一位於神樂坂，我總是從喜多見乘坐往新宿的小田急線每站都停車的普通列車，看著車上乘客與戶外風景愜意前往，對每天過於忙碌的我而言，這就是忙裡偷閒。但是近來漸漸不能如此，因為我實在超級忙碌，這個唯一偷來的愜意時刻，已經變成我提筆寫作的時間，這篇文章也是在小田急電車上寫的。

每年妻子一定會說想去酉之市二，我們當然不是去新宿的酉之市，而是龍泉的酉之市。妻子以前住千住，而我是在三輪出生長大，對我倆來說，新宿的酉之市根本就是仿冒品，因為新宿不是「下町」。

結婚至今剛滿十一年，我們一直，不，是從我結婚以前，從我小時候開始，我就沒有一年不去酉之市。但是去年、前年都沒去成。儘管如此，這兩年我的生意依然興隆旺旺旺！忙到受不了啊！

行筆至此，電車已到代代木上原，今天要去六本木的針灸醫院，所以在這裡換乘千代田線，寫不到兩頁我已經累了啊，我就這樣變成了疲勞英雄三，必須去接受針灸治療。

我覺得最值得信賴的醫學就是針灸，再嚴重的痔瘡也可以一針痊癒。從那時起我就深信針灸，每當我喝太多或疲憊不堪時就會來挨個幾針，針灸還真不可思議呢！若是在中午前針灸，到了傍晚疲勞就完全消除，又是一尾活龍了呢。

可是，我很想一邊針灸一邊喝酒，這樣酒喝起來一定特別順口，然後就又喝多了，真是惡性循環啊！啊，已經到了乃木坂，就在這裡下車散步到六本木，接下來的文章就在神樂坂的恥房間寫吧。

想想我住在狛江這種沒細節的地方竟然已經五年了，但是我沒興趣起回下町的念頭，大概是因為我同時擁有這個位於神樂坂的私作室吧。神樂坂這個下町，佔據了我的一半生活。

儘管如此，說到酉之市我仍然興奮不已，究竟是為什麼呢？是從三輪開始一直排到神社的路邊攤讓我倍感樂趣？還是我最喜歡的切片山椒呢？在混雜的人群中手拿一袋切片山椒邊走邊吃，把手伸到袋裡捏起山椒的那種樂趣，還有山椒淡淡的甜

味，雖然明明是下町口味卻又很高級，我真的好喜歡啊！我也喜歡那個袋子呢，還有芋頭、燒甜餅。

我父親是燒甜餅名人，這麼寫好像父親是路邊攤老闆？不是啦，因為那時候很流行在家裡做燒甜餅，我也是燒甜餅名人呢。現在我可是拌納豆名人，還是磨蘿蔔名人、磨薑名人、削鰹魚名人、培根人、青椒人、芒果，啊寫錯了，是面具名人。

父親是木屐店老闆，他店面上那塊巨大的木屐看板可是頂頂有名。是的，就是「人記屋鞋店」。父親每年都會帶我去酉之市，初酉、二酉、三酉都帶我去，並且一定讓我吃天婦羅蕎麥麵。某一年的三酉因為發生太多火災沒能去成，父親最喜歡火災了，儘管火災發生在很遠的地方，他也一定會飛快騎腳踏車去看，而坐在腳踏車後面的就是我。有時明明要買面具給我，父親還故意用算盤算啊算地，好像把賺到的錢給我當紅包似的，最後拍拍手慶賀，父親就是這樣一個喜愛下町氣氛的人。說到這裡，最近我的廣告傑作是♫丸三豆奶、丸三豆奶、豆豆的乳房呢。

不可思議的是弟妹的娘家就是酉之市的攤販，一到酉之市，弟弟就從上班族變成攤販老闆，在酉之市裡叫賣。啊，這是何等的緣份啊！人生可真是有趣。

對了，那個猩猩氣球老頭又如何了呢？猩猩氣球老人可是酉之市的招牌名人，他咚咚咚地一邊低音吟唱歌曲，一邊用腳打拍子，然後一邊吹氣球，還一邊學猩猩的樣子把氣球拿給客人。那個猩猩氣球老人不知是否還活著，我從少年時代就是他的死忠粉絲。行筆到此，晚上十一點的錄影隊終於來了，接下的要等拍完屁股之後再寫。

儘管只拍屁股也拍到第二天早上。針灸和燒酒果然很美味，半夜三點洗個澡也真是很舒服啊。然後因為那裡膨脹起來不得不往哪裡插，只好像黑道老大全身赤裸也不怕感冒般，潛入正在裝睡的老婆被窩裡，咬著她的耳垂輕聲說，今年一定要去酉之市喔，要去看猩猩氣球喔。

一　日文原文為「私事場」，是荒木經惟對發音相同的「仕事場」（即工作場所之意）的諧音玩笑。

二　酉之市是從江戶時代開始，每年十一月舉辦祈求生意興隆的祭典。

三　日文中，「疲勞」和「英雄」為長短音諧音。

母に送る妻の写真

給丈母娘的妻子照

說是早晨其實已經正午，我睜開眼後站了起來，喔，弄錯了，應該說我睜開眼後

胸口卻超級悶痛（現在流行「美好的早晨馬拉松」的日本國鐵廣告，另一個也很流行的廣告是

佳麗寶化妝品的「你比玫瑰還美麗」），攝影時也胃痛難忍，難不成是柴米油──癌症？

我擔心，只好去做一次身體踐踏，喔，不是，是身體健檢，讓醫生插入檢查。大概

因為陽子去土地公那兒為我祈禱過，老天保佑，沒有任何異狀。我還想要順便檢查

一下我的大腦，不過醫生說我只是單純腦神經使用過度、運動不足罷了。哎呀！對

啦！這陣子做愛的次數變少了啊！

總之，別老想著攝影，一個禮拜得找一天放鬆心情、做個什麼運動，對身體比較好。所以很快地，我又重新開始中斷了一段時間的跳繩與溜滑輪。陽子也加入了，不過遇到雨天，我們就在家中做點柔軟操。陽子不只會競走、打柏青哥，還會打網球，但是就我觀察她在家裡揮拍的樣子，應該打得不怎樣。陽子的西班牙語也非常厲害，幾乎到了可以同步口譯的程度，但是 you know，不是奧賽羅是客套話一，不過陽子的學習態度非常積極，我也因此無緣由地感到非常高興。

每個月我們都會為了《小說現代》的連載出外旅行，其實離開工作去旅行非常麻煩，但是醫生說我必須學會放鬆，所以兩人難得地在早春到京都旅行。因為春假的緣故，京都擠滿觀光客，但是三千院不知為何非常安靜，我們就在那裡愜意休息。

現在，陽台上綻放著杜鵑花，陽子正在做桑原夫妻大力稱讚的水果塔。

高興地、幸福地做著，這張兩人合照是到富岡多惠子（Tomioka Taeko）二家作客時，她幫我們拍的。最近陽子不迷柏青哥，卻改迷電動玩具，在投幣式洗衣房的

電動玩具間內，陽子與她喜歡的那種小林選手三類型的男學生幽會，這讓我有點吃味，因為我總感覺她似乎會出軌。說到小林選手，他轉到阪神隊後，陽子也從巨人的球迷變成阪神的球迷了。

陽子讓我讀了您寫給她的信，相當幸福，像是充滿精神，充滿陽光，讓人感到安心。我並不是因為安心就沒回信，而是我對寫信真的不在行，加上我的文章最近大賣，每個月我都得寫上一百頁文章，我擔心一不小心我的信就變成無趣的文章……。

之前您送來的失焦彩色照片，真是洋溢幸福的好照片。「這是個陽光充足的餐廳兼客廳，從左邊窗戶看出去的建築物上有鴿子築鳥巢，有時還可看到剛出生的小鳥，相當可愛，每天都非常開心！」

「母親我最喜歡這間比一坪大一些的可愛窗邊卡西那四。」

陽子，卡西那是什麼？這不就是廚房嗎？

「這是臥房。」

「家裡附近的聖馬丁公園，拍照時是冬天，所以公園只剩下綠色，但從夏天到秋天，這裡會開滿紅色花朵，就像日本的櫻花一樣，一到春天又會被滿滿的紫花覆蓋。」

「聖馬丁公園，在阿根廷英雄聖馬丁銅像前方。」

「左側是普拉達河，右側的道路通往機場（國內線），這條林蔭大道旁有三十家燒肉店並排營業。」

「背對普拉達河，風太大了，吹得一身亂糟糟！總之是條大河，完全看不到對岸（烏拉圭），就像海一般。」

全部都是很好的照片，為了不要輸給這些幸福的照片，我拍了陽子寄過去。我的照片不會焦點不清，而且全是說明性的照片，可以省略說明文字。四月二十四日之後的兩個禮拜，我為了參加名為「日本的自畫像」的攝影展到了紐約，陽子則像尋母三千里般遠赴重洋去與母親會面，我為了要成為世界級攝影家，不得不在紐約演講無法同行。總之，請慢慢享受吧，我以後也會去叨擾喔！

若宮女士敬啟

在「飛機場旁廣場」拍的「在銀杏落葉的絨毯上休息片刻！」是一張非常好的照片，拍出我們之間的愛情。

那張躺臥在紅色沙發上的照片，拍下她深深依賴我的心情。

請永遠珍惜它們。

請永遠幸福快樂。

一九七九年四月一日

荒木經惟

妻子的母親在生下妻子後隨即離婚了，從那時起一直自食其力撫養妻子長大，非常辛苦。

五十歲時，她陷入熱戀，追隨（被叫過去的）在阿根廷從事貿易的商人若宮先生，獨自一人到阿根廷單身婦任[五]，至今已過了一年。

這封信是我寫給妻子母親的第一封信。

對了，我推薦想找地方安靜休息的情侶，位於新宿可馬劇場後面的「三千院」，是一家可以享受寬大黑色大理石浴場，備有高級肥皂、高級浴巾、乾淨又有水準的愛情旅館。

一　日文中外來語的「奧賽羅」（オセロ）和「客套話」（お世辞）發音相近，此為荒木的諧音玩笑。

二　富岡多惠子，一九三五年生，詩人、小說家、評論家，是鼓勵陽子寫作的友人。

三　小林繁，一九五四年～二○一○年，日本職棒選手，七○年代末到八○年代初活躍球壇，因負傷退休後進入演藝圈。

　　Cocina，西班牙文的廚房。

四　日文中指已婚上班族男性單身前往外地工作為「單身赴任」，此處荒木以諧音的「單身婦任」，說明陽子母親一人前往異鄉結婚。

五

與妻之旅

現在我與妻子正搭乘新幹線前往京都旅行。最近我忙得無可救藥，在我很忙卻需要喘息時，就會先跳上新幹線再決定目的地，這就是所謂的忙裡偷閒。

乘小田急線從狛江出發往新宿途中，看到電車內介紹這期《年輕小姐》雜誌的廣告上寫著：「走吧，來一段美好旅程，鋪滿紅葉的京都小徑」，我就在東京車站的商店買了《年輕小姐》，還買了淺井慎平（Asai Shinpei）一近來擔任封面攝影的《週日每日》，然後跳上新幹線。

封面拍的不怎麼樣啊，一邊想著一邊翻閱（突然想把手伸進妻子裙裡，不過她今天穿褲子，可惜），為了名叫「Goodbye Cover Girls」（感覺依舊非常好啊！）的封面，淺井慎平寫了一段文章。（在《別冊 攝影技巧 淺井慎平／人和作品》中，我以〈敬愛的慎平太陽〉為題寫了一篇愛慕文章，即使不是淺井慎平的粉絲也不要錯過喔。我怎麼在這裡打起廣告了，最近我可真是喜歡慎平太陽。）

「近來是我回顧過往的時刻，但是我卻看不清前方。我感覺周遭空氣像沉澱下來，讓我無法清楚看到這個時代，八〇年代若走到這步田地可真是件困擾的事。」這可不行啊！要比時代先拍下時代啊！淺井慎平太陽，月亮看了可是會哭泣啊！

剛剛過了熱海，天氣多雲不見月亮（還是現在是白天的緣故？），貫一二可是非常後悔啊，我想起了麗奈，可是我就坐在妻子旁邊，這豈不是太危險了嗎？但是一聽到那首歌你就會原諒我的，那首歌啊，翁倩玉的〈愛的迷戀〉：「為何躺在你的懷中，還會想到他的笑靨」，不過麗奈是誰呢？耶，不知道嗎？！就是那個在十二月號《小說現代》連載的〈女旅情歌〉裡我近拍下的女人啊，我帶她到熱

海來，對了，我使用的相機是佳能F-1A-1。

〈麗奈一邊抽著細煙，一邊解開了胸罩鈕扣，在窗外柔軟的光線裡露出形狀漂亮的乳房，還有我最愛的小紅豆色乳暈。我慢慢舔著兩個乳頭，吸吮著，用口水沾濕她，陰唇打開了，散發光芒，我離開她的身體，按下快門。〉

我沉醉在回想中恍恍惚惚流下口水，妻子為了填肚子而離開座位（解釋一下，我的愛妻並不像我一般品性惡劣，她是很有氣質的，我可不是自吹自擂啊）。她並沒有說填肚子，她用了怎樣的字句我忘記了，我只是用自己的語調寫下來罷了。事實上這篇文章並不是在新幹線上寫的，而是在我溫暖的家中寫的，在隔壁的房間裡妻子正織著新年要穿的毛衣。是個下雨的星期天，陽台上秋海棠的粉紅被濡濕了，很美。

最近我和妻子為了買暖風扇吵了一架，我說藍色邊框的比較好，在那個機型上還可以擺個銀色水壺。該死，不過暖風不好！嘩嘩～吹來，那不就軟軟～的了嗎？對吧五木先生三，這就像「能登的人過於熱情而適合殺人」（雖然為時已晚，但我有讀《微

風吹過》。我想要說的是，暖風扇又簡單又好用，就像「老男孩」一樣，細心、操作簡單、不斷送出暖風，結果卻變得嬌弱。男人，攝影家，是殺氣，是暴力。

在餐車裡妻子點了燉牛肉定食佐玫爾香玫瑰酒，我則喝Ｇ＆Ｇ威士忌（「帝國飯店」的女服務生中有美女呢，看起來像是混合山本富士子和栗原小卷的美女，我不禁開始幻想，下次我還是一個人旅行吧），之後我們回到一般座位。

我說要坐商務車廂但妻子反對：如果坐商務車廂就沒旅行的感覺，而且票價太貴了，把那些錢拿來在京都吃好吃的東西比較好，對肛門也比較友善。當然，當然，所以我們坐了普通車廂。但是說實話，商務車廂可以仔細觀察周遭人物，很有趣。大家不是都很安穩地睡著了嗎，可以好好觀察這些人。

當我提筆撰寫與拍攝仙台工廠的攝影會指導教師，以及陽子一同去參加「朝日仙台攝影節」的心得時（全部寫下來相當長，這裡只是一小部分），坐在我身旁的是一色一成先生，那個人該不是是同性戀吧。他和我說話時總是很靠近我胯下，碰著我的大腿，

我那時讀的是《週刊文春》，一色先生前面坐著林忠彥（Hayashi Tadahiko）四，他也讀著《週刊文春》的〈我是首領〉章節。他旁邊，也就是我前面，坐著《朝日相機》超級易怒的岡井編輯長（大家知道的嘛，這個人永遠都在暴怒中），他讀的是《圍棋的攻法、殺法》。啊，好恐怖。他的隔壁，也就是走道另一邊，我的右斜對面，坐著即使只是讀著《週刊新潮》也一樣帥氣的中村正也（Nakamura Masaya）五，他旁邊是有著帥到不行的鬍子和皮衣的三木淳（Miki Jun）六，果然最近最流行三木的《POPEYE》，很新潮啊。我要去廁所時販賣便當的服務員來了，我並沒什麼惡劣習慣，但是三木淳經常指導我該有的禮節，後座正聽著實況轉播的佐藤明把耳機拿下，大叫近鐵贏了（季後賽的第一戰）！我賺了一千元！啊，這樣寫不就讓人家知道我們在賭棒球嗎？總之，我們去餐車吃飯時大家所點的東西，林先生是一口豬排定食，佐藤先生是炸牡蠣定食，一色先生是綜合炸物定食，我是豬排咖哩，岡井編輯長是鰻魚飯，啤酒當然是岡井啤酒，喔，是我故意說錯啦，是朝日啤酒啊！林先生給因胃虛弱而沒胃口的我兩粒又大又綠的胃潰瘍藥。耶，我到底在讀什麼書？《小說現代》連載的〈女旅情歌〉已經結束，我又開始連載彩色偶像照的「流行女」（感覺依舊非常好啊！），還是要買來看喔。

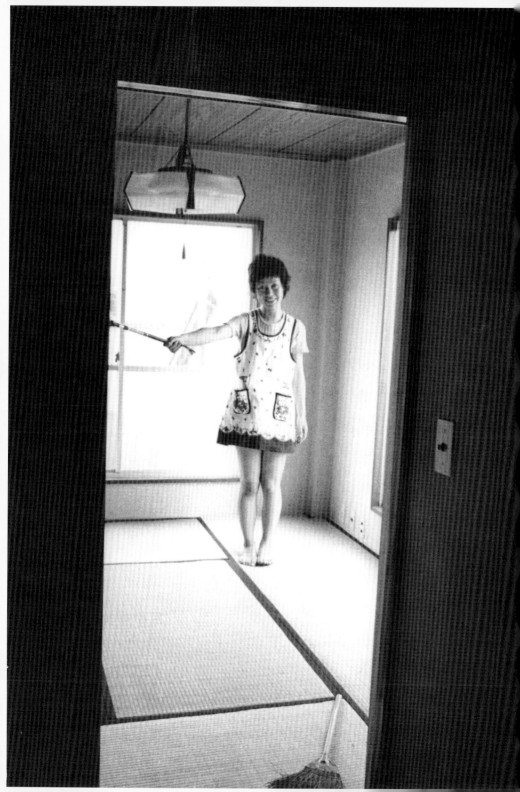

〈鑽進棉被後麗奈又點起了細煙，一邊吃著方才吃剩的梨子，露在外面的大腿也好可愛啊，啾！然後麗奈把剩下的衣服都脫掉，擺出淫蕩的姿勢誘惑我。〉

看到京都鐵塔了。今天太陽已經西下，我們在「都飯店」辦好入住手續，洗個澡後在「浜作」餐廳品嚐古都的日本味道，然後做愛。明天和妻子兩人，一起到「鋪滿紅葉的京都小徑」散步。

一　淺井慎平，一九三七年生，攝影家，以拍攝有名人物的肖像知名。

二　貫一是以熱海海岸為背景的尾崎紅葉小說《金色夜叉》的男主角，因未婚妻鴨沢宮背叛貫一改嫁給有錢子弟，決心把自己化為追求金錢的魔鬼向社會復仇。

三　五木寬之（Itsuki Hiroyuki），一九三二年生，小說家，這裡所說的「能登的人過於熱情而適合殺人」，是出自五木寬之的著作《微風吹過》：「福井縣的人頭腦好適合詐騙，富山縣的人特性積極適合作小偷，石川加賀的人愛好自由適合乞討，能登的人過於熱情而適合殺人。」

四　中村正也，一九二六年～二○○六年，攝影家，以拍攝裸體出名。

五　林忠彥，一九一八年～一九九○年，攝影家，拍攝紀實攝影與肖像攝影。

六　三木淳，一九一九年～一九九二年，攝影家，作品曾在美國《Life》雜誌登載，是奠定日本報導攝影的攝影家。

少女跳入深綠中水中花

我喜歡夏天的風景，或許是因為那種即將結束的預感。

我尤其喜歡從窗戶眺望的風景。不僅是夏天，之前我到山口縣立美術館時，從下塌的燦路飯店八一二號房的窗戶拍下了冬雨的天空。一月七日，天皇駕崩。

我也喜歡夏天的少女，喜歡穿泳衣的少女，喜歡蛙鏡。

少女跳入深綠中水中花

我喜歡讓人聯想到夏天的字句，水蜘蛛、孔雀草、蚯蚓、螢火蟲、蠶蘭、山椒魚、杜鵑、金龜子、水母、螞蟻窩、木耳、海草、虎甲蟲、半夏生、柏樹、蕺菜、夏天的強風、紫陽花、雷……

雷聲俱作中陽子獨自在泳池仰泳

我們到附近的「羅斯・派地絲」吃午餐，這是一家味道雖然普通、但中庭裝飾非常美麗的自助餐廳，地板用小石子排出不可思議的形狀，環繞中庭的白色牆壁上，種滿數不清的天竺葵與羊齒盆栽，入口則放著一大盆粉紅紫陽花。客人只有我們和另一桌，我在滿溢花朵與綠色的寧靜中庭裡喝冰涼啤酒，這份寧靜，美到讓人害怕。男服務生把中庭上方的遮陽板收起，陽光已經溫和下來，他拿起長管澆花器開始澆佈滿牆面的盆栽。我在西班牙格拉那達也見過這種在白色牆面上種植盆栽的方法，想必是安達魯西亞的地方特色吧。雖然很漂亮，但是照顧起來似乎很麻煩啊。

沉浸在美好的恍惚中，我突然對妻子說，讓我來詠一句詩吧：

中庭的紫陽花和柔軟的妻子們　插入

喔！就插入大師我來說，這可是非常有品味的詩句啊！也自然流露出對妻子的愛，不是非常完美嗎？（《第十年的感傷之旅》，冬樹社）

啊！早知如此，我早早打電話給在馬貝拉認識的夫婦就好了，我們或許可以再來一次夫妻交換呢！

我被陽子遺棄在炎熱的午後，這應該是拒絕的表現吧。

我在飯店內拍照片時，看到陽子在大廳邊上的書桌寫信，那是一張寫信給男友的臉龐。

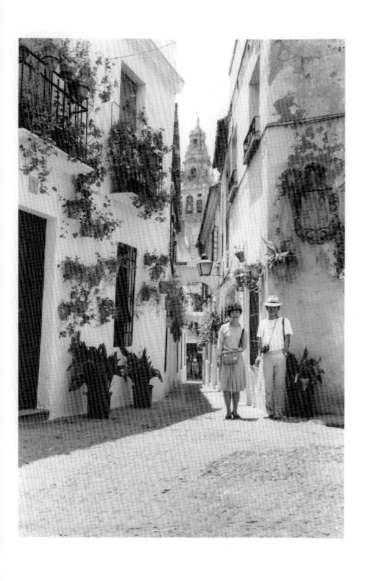

無論到哪裡我倆都搭乘浪漫特快

どこまでもふたりの旅はロマンスカー

在奈良的飯店房間裡，我為了排遣無聊而打開抽屜，什麼都沒有也沒關係，單是那抽屜的摩擦聲音就足以讓我忘卻寂寞。

為了拍照而來到這個有著小橋流水的河流附近，如果陽子也在，我們一定會佇立在小橋畔，即使不擁抱在一起，和煦的陽光也會幸福地將我倆抱起。

我完全不記得我寫過這樣的情書，不管什麼春夏秋冬、風花雪月，像我這種人絕

對不可能寫出如此下流的信。但是，搞不好我還真寫過也說不定，我的確好像經歷過這種下流時代。啊！就算如此，我下流的感覺也是特好的。

現在我正在編輯四月要由平凡社出版的《東京物語》攝影集，這本攝影集從冬天就開始編了，作品由蜷在電視機上望向窗外的Chiro的完美鏡頭開始，到晚秋的公園，最後以像極了天皇坐姿的老人背影結束。在我的《東京物語》中，上演著冬春夏秋。

天皇駕崩那晚，從冬夜的豪德寺回來的我，請陽子替我和Chiro在昭和最後一天合照，然後走出陽台，用顯示日期的相機對著深夜的天空。

對啦！在奈良住的那個飯店房間，聽說也是天皇陛下住過的房間。

奈良有我無法忘懷的記憶，不知哪次我和陽子到奈良白毫寺看五色椿的歸途中，我突然很想上大號。但是鄉間小路卻怎樣也看不到任何農家或是茶屋，只有滿滿的

桃色野花，那真是痛苦到難以忘懷。

請看，這張照片上陽子正在吃什麼呢？對了！是魚板。我們每次從箱根返家途中，都會在湯本買魚板和山葵醬菜，然後坐小田急浪漫特快車，在車上點塑膠杯裝、還附有像掏耳棒的調酒棒的G＆G威士忌。首先，把山葵醬菜一口吃掉，雖然不雅，但這樣最好吃！接著把魚板切成小塊，沾著大量山葵醬，來！宴會開始了！

啊！無論如何這張照片真是好。我果然是攝影天才！陽子的笑容實在是太棒了，妳永遠要露出這樣的笑容給我看喔，這樣我就會永遠寫出感覺特好的情書給妳。

啊！別吃了，留一點魚板，要帶給Chiro做禮物啊。

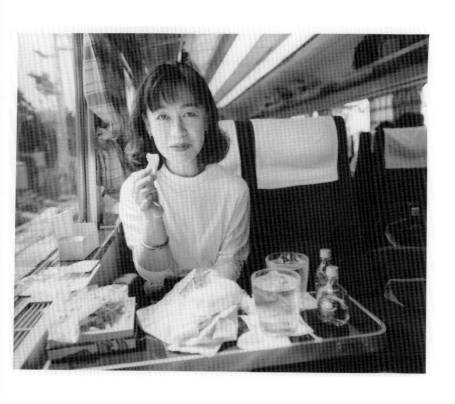

妻

　の

遺

影

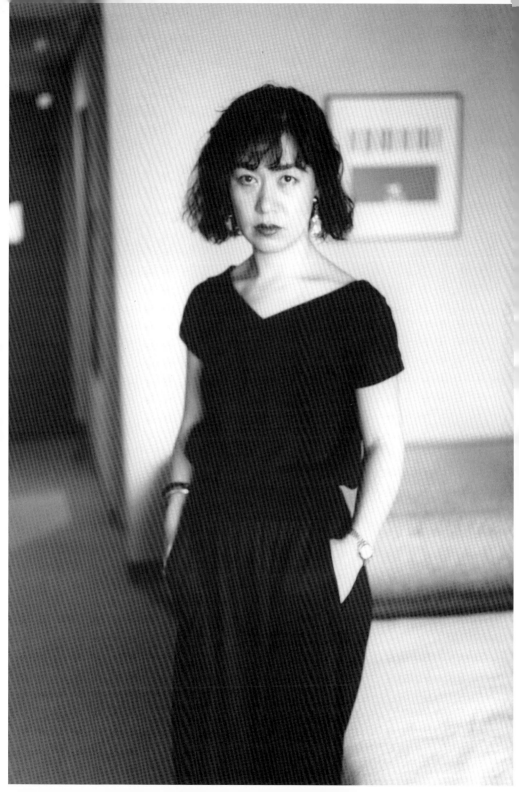

妻子的遺照

去年八月十一日，診斷出患子宮肌瘤的陽子住進女子醫大醫院，我那時還開玩笑

說，趕緊戒酒一的話就可以治好了……

笑著。

看著日記攝影集《平成元年》，一九八九・八・十一，陽子在八樓明亮的病床前

日期八・十六的天空照片，是從病房內拍出的天空，陽子被送進手術室後我望著

天空，然後拍下。

若我也跟到手術室前就好了……

手術後，醫生給我看切除下來的子宮，有嬰兒頭那麼大的紅色肉塊糜爛地泛出黑色，這不是子宮肌瘤而是腫瘤，惡性腫瘤。醫生說這比癌症還要嚴重，現代醫學無法治癒的。太沒用了吧，醫學。

我一而再再而三地欺騙陽子，沒和她說是子宮腫瘤，真是心痛難忍。

從那時起我拍攝的天空變多了，陽子過世後我只拍天空。今年四月二十九日（綠色之日），在《平成元年》的出版紀念酒會上，荒木劇場播出了馬勒的〈亡兒之歌〉，在音樂描繪出的「空景」中，我哭了。

一月十六日，雪。我帶著不祥的預感到了醫院，女醫生把我叫去，說陽子最多只

剩一個禮拜，快的話只剩兩、三天了。我回到病房，裝著開朗的笑臉對陽子說謊，最多一個禮拜，快也就兩、三天了，這種話怎麼說得出口。但是陽子好像明白，緊握著我的手指凝視著我，久久不願鬆開，我也用力地緊握回去，永遠也不想鬆開。

想要走走，所以在雪中走到鶴卷町的AaT ROOM，途中看到一個舶來品店招牌：「抱著黑貓的少女」，我想起陽子少女的模樣。

我決定從兩人共著的《愛情旅行》中挑選陽子的遺照。那是個幸福的夏天，我選了去京都看巴爾蒂斯（Balthus）二展覽前，我們住在神戶Portopia飯店所拍的照片，〈我總是一進飯店房間就想做愛，我強壓她在床上只脫掉下半身強姦她。然後兩個人一起沖澡打扮，準備出門，在窗外透進的陽光下，我拍了這張陽子。〉這不是妻子的照片，是一張愛人的照片。陽子在旅行時不再是妻子，她變成愛人，而且是粗暴的愛人，我真心喜歡那樣的陽子。

這張肖像，毫無疑問是我人生中最好的作品。

我到暗房沖洗照片，我在格放板上放大陽子的臉時，我想起了〈母親的死〉。

〈我立刻回去翻母親的相本，母親生前我沒有幫她拍什麼照片，當時有些擔心。（中略）如果拿中間扉頁印著「雖然辛苦，但只要克服後繼續活下去，就會成為快樂的回憶」的相本其中一頁來說，父親去世前一年我替父親在淺草傳法院「至德古鐘」旁拍的照片，與父親去世不滿兩年也過世的哥哥的女兒照片，和最小妹妹的結婚照，以及妹妹婚禮上我用拍立得拍下的母親照片，這四張照片貼在同一頁上（中略）。我決定翻拍這張拍立得照片中的母親作為像喪禮遺像，我將朝日Pentax 6×7鏡頭套上所有特寫濾鏡翻拍，這個翻拍過程成了我與母親獨處的時空，從模糊的影像中母親出現了，但立刻又消失在模糊之中，然後又突然出現。

我和母親一起短暫停留在那個時空裡，它超越了錄像，超越了電影，也超越了攝影。抱著在神樂坂暗房沖洗好的遺像，我和平常一樣搭乘地鐵看著裡面的眾生相回到三輪，「因為母親的名字裡有金，所以我幫母親加個金相框喔。」雖然試著說些冷笑話，但在場沒有一個人笑得出來。〉

重讀刊登在《男女之間存在著相機》中的〈母親的死〉，一九六三年我剛進電通時，我以為唯有肖像是攝影，唯有臉是攝影。當時我每天都拍著地鐵裡坐在我面前的人臉，還有在銀座散步的〈中年女〉的臉，雖然我想把地鐵拍的照片取名為《地下鐵的肖像》出版，但是沃克・伊凡斯（Walker Evans）三已經做過了，只好作罷。

我把在電通日文打字部的陽子拉到公司攝影棚，和她說企業裡的ＢＧ（那時候不稱上班女性為ＯＬ，而稱ＢＧ）根本就是監牢裡的女囚，然後就拍了一本叫《女囚二〇七七》的攝影集（二〇七七是陽子的員工號碼），其中也有裸照。

我們七一年結婚，開始了《感傷之旅》，讓我成為攝影家的是陽子。

一月二十六日十點，我剛好刮好鬍子後醫院打電話來通知病危。趕到醫院時陽子已經呈現昏睡狀態，我多希望能夠聽她說話，我叫著陽子、陽子、陽子，然後把耳朵貼到她嘴邊，老公，她說了。之後只剩像是啜泣一般的呼吸聲，她緊握著我的手指，我也緊緊回握住她的手，彼此永遠不會放開。

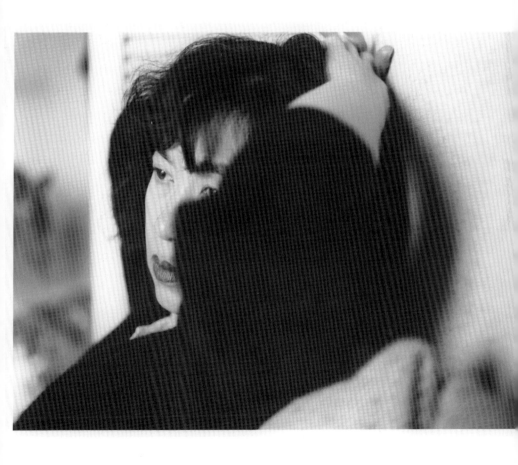

半夜三點十五分奇蹟出現，陽子突然睜開眼睛，眼神散發光芒。我爬到病床上和她合拍了幾張照片，這是我們好久沒拍的合照。我曾說五十歲過後要拍肖像攝影，但是教會我〈肖像〉，讓我拍了真的〈肖像〉的，是陽子，陽子到她生命最後的最後，也讓我拍照。然後，陽子去世了。

我就五十歲了。

現在正是屬於我們兩人的五月，十七日是陽子的生日。書桌前還釘著去年的生日照，是我們在六本木的小俱樂部裡貼著臉快樂跳舞的照片，陽子笑著。二十五日，

雨停了，我走到陽台，Chiro在美麗的綠色中，天際不斷流過灰色雲彩。我對著黃昏裡的〈空景〉，繼續按下六乘七的快門。

一　日文中子宮肌瘤與趕緊戒酒的發音相近，這是荒木經惟得知妻子患病時說的諧音玩笑，本書會一再出現。

二　巴爾蒂斯，一九○八年～二○○一年，法國畫家，是二次大戰後堅持具象繪畫的藝術家，經常以少女作為主角，作品具有嚴肅但又情色的風格。

三　沃克・伊凡斯，一九○三年～一九七五年，美國攝影家，是開啟美國攝影紀錄風格的重要藝術家。

「ありがとう」といって死んだヨーコ

'90 1 27

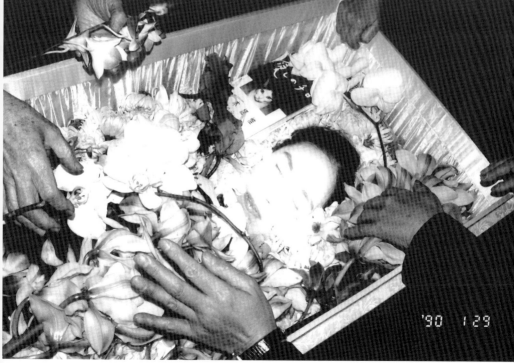

'90 1 29

說「謝謝」後死去的陽子

「ありがとう」といって死んだヨーコ

大概是一月二十六日早上九點吧，我在家中刮好鬍子後電話響了，心中升起不祥的預感，結果預感成真，陽子病危了。

她已經進入完全昏睡狀態，但是人不是希望聽到什麼最後的話嗎，我叫著：「陽子，是我啊，知道嗎？陽子。」我把耳朵靠近她嘴邊，她終於說了：「老公。」然後只剩呼吸呼呼——呼——的嗚咽聲。

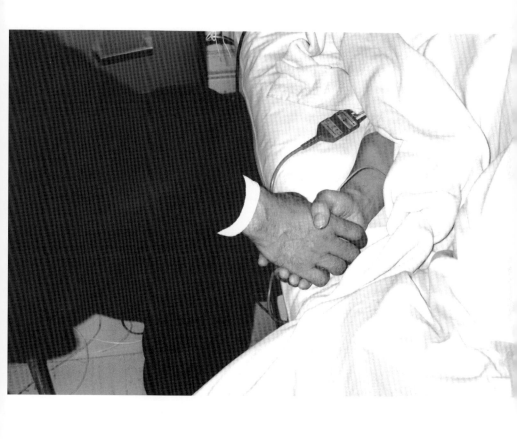

陽子的母親哭著說：「陽子、陽子，是誰要把我的寶貝帶走呢？」我們一直與陽子說話，結果奇蹟出現，陽子的眼睛突然睜開，削瘦的臉龐出現紅暈，臉頰也圓潤了起來。

五十歲之後我想要拍的，不就是肖像嗎？我爬上病床，按下快門。

從旁邊、前面、再換個角度也不錯，這就是模特兒與攝影家的互動。在這張無言的床上，陽子的臉就像佛像一般，至今為止的所有作品都無法比擬，我想這是陽子最後一次答應讓我拍照吧。

不可思議的是，不久之後病房裡的辛夷花居然也開了，這是我在花店裡挑的花。

陽子住院以來一直打著點滴，幾乎沒有進食。她是個好吃的女生，總說著：「想吃青花魚排。」、「想做味噌炒茄子給你吃」這類和食物相關的事。

摸了母親的乳房

我打開先前帶來的橘子罐頭，在嘴中把橘子嚼碎後直接送到她口中，雖然大多從嘴角流了出來，她還是說：「很好吃。」「我想和母親坐『黑煙』（汽車）去吃以前吃過的房州枇杷。」她似乎回到少女時代，然後「奶奶、奶奶」，她摸了母親的乳房。

我沒假思索地脫口而出：「要不要蛋蛋啊？」她回了句：「真色！」我接著問：「想不想做愛呢？」「嗯，想。」然後摸摸我那裡，「叔叔的那裡好大呢，」陽子說。

我感到真切的寂寞、真切的心痛，陽子看到傷心淚眼盈眶的我，還逗我笑說：「風吹啊撲啦撲啦。」「這樣一直說話會累的，」我說。「但是睡覺的話好寂寞啊！」陽子回答，所以我們繼續對話。

我們就這樣邊開著玩笑邊說話地過了七個小時，那時的對話我都記了下來。

出身單親家庭的陽子說：「我想要看父親的照片。」這句話真是永遠難忘啊。

當我們安心覺得陽子應該沒問題時，陽子突然像著不要不要，頭往一旁轉去。陽子就這樣一邊叫著不要不要而去世了，她一定是非常不甘心吧，不甘心不甘心，卻一點辦法也沒有。

去年八月因為止不住的腹痛而去女子醫大醫院檢查，結果發現是子宮肌瘤，便立刻住院，動手術。

之前陽子完全沒有症狀，我們也不覺得嚴重。那時我還把這件事當作題材拿來演講、寫文章，我甚至想了五個左右有關子宮肌瘤的冷笑話，像是「因為子宮肌瘤所以趕緊禁酒，但是沒能治好」，現在想起來，那時候真是太大意了。

沒用的醫學

手術結束後醫生給我看從腹部切除的東西，這麼看來並不是子宮肌瘤，這已經是一個便當大小、血淋淋的腫瘤。

「啊！這個，看起來沒辦法了。」我這樣對著醫生說。「是沒辦法。」醫生回答。

一般子宮肌瘤和子宮頸癌都很容易治療，但是陽子的情況是在婦產科裡很少見的惡性腫瘤，如果轉移了就非常危險，即使開刀也只有百分之五十的存活率。

我在電梯裡遇到醫生，我說：「真是沒用，醫學根本沒有進步嘛！」醫生也只能回答：「比起藝術，醫學要落後很多。」啊！我真心感到絕望。

接下來，陽子從婦產科轉到放射線科，從明亮的婦產科病房轉到地下室的放射線科病房，就像從天堂掉到地獄，換作是我早就心灰意冷死去了。但是陽子卻堅強

地說：「我一個人在病房裡也沒有問題。」在那黑暗的病房中，陽子給我了一封

信，「你之後讀喔。」

「真是受你照顧了，你的溫柔染遍我整個胸懷，我滿懷感謝，在你的支持下我會

努力承受接下來的治療，謝謝。」

或許這會是陽子的最後一封信也說不定，我在信封上記下了「九月十九日，陽

子給」。

等放射線治療告一段落後，陽子十一月二十三日出院，如果腫瘤沒有轉移的話，

應該可以痊癒。

我心裡想著，因為「我的人生經常很幸運」，或許陽子真的沒問題了。現在的陽

子必須補充很多營養，所以我們甚至去吃了鱉料理。

出院三週後陽子說：「這樣的話我還可以寫稿。」她開始寫一家企業委託的文稿，結果這卻成了她的遺稿。

逐漸削弱的背影

陽子的腹部越脹越大，肚子裡積水，醫生的判斷是「腫瘤已經轉移」。十二月二十二日陽子再次住院，或許是有所覺悟，住院前陽子還先繞到她喜歡的「agnes.b」，去買紅色喀什米爾圍巾給我作聖誕禮物。那天晚上我思考她若離開後我該怎麼辦，我擔心到無法入眠，一度在床上哭了出來。

新的一年來臨了。在下雪的某天，醫生找我談談，讓我從病歷卡看X光片，然後告訴我：「快的話三天，最多一個禮拜。」我在陽子再度住院時也已有心理準備，並決定要為陽子「製作完美的遺照」。我想從我至今拍的照片中好好挑選，最後選了一張八〇年代初拍下的非常美麗的陽子。

除了陽子過世那天之外，她住院時我都沒為她拍過照，因為這不是平常的那個陽子。就算在醫院裡，我也只拍從房間看到的雲啊樹啊，我想等陽子過世一週後做一本攝影集。

但是，照片可是會流露出非常低落的心情，我也沒打算沖洗那些不好的照片。

一過新年，陽子就一直說：「我想寫，我想寫。」寫有關母親的事，寫有關醫院放射線病房的事，有很多事想寫。

最初，陽子只是我的模特兒，給我很多幫助，但是當她一寫起文章，連作家富岡多惠子小姐都說：

「比起荒木，陽子的文章好太多了。」

陽子四十歲時寫了第一篇短篇小說，雖然小說中加入了我的作品，但是我刻意

縮小荒木經惟的名字，因為這次換我當陽子的啦啦隊隊長，那時陽子已經決定要用「荒木陽子」這招牌繼續寫下去。比起惋惜一個好女人，她的才華更讓我惋惜。

過世前兩天，陽子進行了人工器官移植手術，回到病房後陽子的臉色疲憊、衰弱。

「啊，不妙。」我心中這麼想，之後陽子又接受放射線照射治療，她的背影顯得飄忽無力。

陽子斷氣時，辛夷花盛開了。和母親過世時一樣，我伸手摸摸她的乳房，平平的，但還是溫暖的。

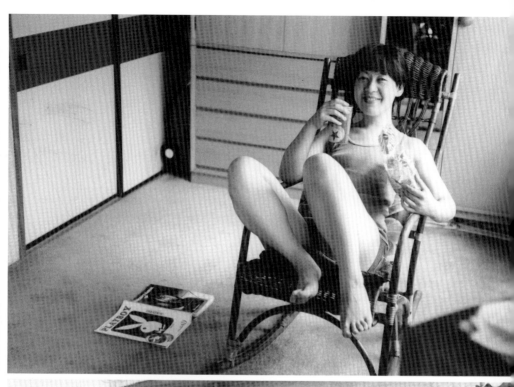
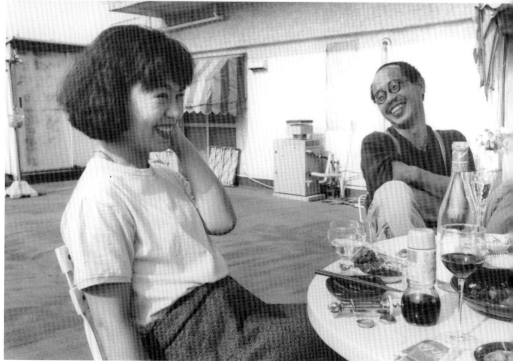

空を写す

拍攝天空

妻子過世後，我只拍天空。

為了紀念亡妻，我從七月七日到八月十一日在廣尾Verita畫廊以「空景」為題展出那些天空照片。

七月七日是相差七歲的我倆的結婚紀念日，即使我們短暫分開時，每年都會在此日相聚。八月十一日是妻子因為子宮肌瘤住院的日子，當時還嬉笑著說，子宮肌瘤只要

趕緊禁酒就會好的，在病房把妻子逗笑後拍下照片，結果竟然成為妻子最後的笑臉。

八月十六日手術後得知，妻子罹患的並非子宮肌瘤而是子宮腫瘤，是現在醫學無法醫治的，連能否撐過半年都不知道。這種事情，我無法開口告訴妻子。

「空景」這個展覽，從記有日期的八月十六日病房窗外的天空開始，到隔年五月十七日妻子生日那天我從家中陽台望見的天空結束，展覽不只攝影，還包括錄像、繪畫、版畫、立體作品的「空景」。

一月二十六日上午十點左右，我一剃好鬍子就接到女子醫大醫院打來的病危通知電話，趕到醫院時妻子已呈現昏睡狀態。我多希望能夠聽她說話，我叫著陽子、陽子、陽子，然後把耳朵貼到她嘴邊，老公，她說了。之後只剩像是啜泣一般的呼吸聲，她緊握著我的手指，我也緊緊回握住她的，彼此永遠不會放開。半夜三點十五分奇蹟突然出現，陽子突然睜開眼睛，眼神散發光芒，我爬到病床上和她合拍了幾張照片，這是我們好久沒拍的合照。之後我們一直對話，我勸她還是小睡休息片

刻，說這麼多話會很累的，妻子卻說睡著了會很寂寞，所以我們繼續說話。妻子有時用少女的口氣說著，有時像變回小嬰兒一樣。

〈今年一月夫人陽子過世了，此次展覽展出的是夫人罹病以來他「只拍攝天空」的作品。黑白照片顯現出寂寞感，有時在畫面中使用特殊顏料塗上鮮豔色彩，畫出夫人的肖像。上個月播出的NHK電視節目《近未來攝影術》中，荒木介紹了自己成為攝影家的契機──《感傷之旅》。這本攝影集是一九七一年荒木蜜月旅行的紀錄，書中有一張夫人的午睡照，疲累地以胎兒姿態沉睡船中。荒木曾說，那張照片是回到誕生前的妻子與當時妻子的重疊影像，「所謂的序章，也就是終章吧。」「我現在的心情，就是一種輪迴的感受‧覺。」此次展覽傳達出的，是深受喪失感所苦的荒木，終於從一張照片中得到救贖，也是讓人感受到藝術家覺悟的詩篇。〉（七月十四日《朝日新聞》晚報）

十一時，陽子過世了。

陽子死時頭搖了好幾次，不要，不要，我不要死。一九九〇年一月二十七日上午

'90 1 26

每當我看馬勒的〈亡兒之歌〉影片時，我都淚眼滿眶，我在五月十七日Chiro（愛貓）午睡的陽台照片上畫下的陽子，她的眼睛也充滿淚水，流下淚來。

我在陽子最喜歡的切麵包板上畫下自畫像，頭髮是割下的陽子陰毛，用陽子的和服腰帶把頭吊起來，作品〈妻子逝世，吊頸自殺的A，九○年七月七日〉。

我依舊，

拍著天空。

サマータイム

夏日時光

應該是一九六〇年代結束之前吧，那時我還在電通當攝影師，有一次為了日產汽車宣傳月曆的案子到北海道拍照。

當時「愛的天際線」一大受年輕族群歡迎，甚至連模仿品也蔚為風潮，例如「肯和美麗的天際線」。總之，我們要製作的月曆就是車子只出現在照片下方一點點，但是女生大大位於正中間就對了。我和前輩攝影家一起組隊製作，沒想到前輩說：「我拍車子，那你就好好拍女孩子。」在電通什麼都可以拍，真是不錯的工作。

那次拍攝是在初夏的黃昏，我們讓女模特兒帶著「在夕陽下跳舞，在微風中跳舞」的感覺拍攝。同行的藝術指導是個講究氣氛的傢伙，他用幾近可以震響天際的音量，從卡式錄音帶中播放賈尼絲・喬普林（Janis Joplin）二所唱的〈夏日時光〉。

賈尼絲後來成為搖滾界第一位超級女巨星，但那時她才剛剛出道，是她大紅大紫之前。她用藍調及新搖滾的方法唱蓋希文的名曲。

這首歌與夕陽西下的寬闊風景非常契合，所以女模特兒與我的感覺特好，才一首歌的時間就拍了數不清的好照片。雖然就完成度而言後來拍的作品比較好，但是真正有趣的照片都是在歌曲播放時拍的。

我完完全全愛上了這首歌，晚上我從飯店打電話給陽子，從電話筒這邊播放〈夏日時光〉錄音帶。那時我剛與同樣在電通上班的陽子交往，啊！算是一通愛的連線吧。

「喂喂，是我。」「我剛到飯店。」類似這種話我一句也沒說就直接播歌，三更

半夜的，還挺有效呢。

那時我特別擅長製造氣氛，還會單把一片紅色楓葉放入信封送給陽子等等。

之後，每到夏天我都要聽〈夏日時光〉，包括邁爾士・戴維斯（Miles Davis）三的爵士樂版本。啊！總之這首歌就像我的招牌歌啦。不過我可不在卡拉OK唱，因為我唱卡拉OK是五音不全的啦。

陽子在一九九〇年死了。守夜那晚中上健次（Nakagami Kenji）四為陽子演唱了都はるみ（Miyako Harumi）五的〈喜歡的人〉。中上先生用那首歌的歌詞切切實實唱出了我的心聲，他知道我喜歡都はるみ，他真的很體貼。他與我及都小姐三人曾經一起演講過，他果然都記在心裡。

歌曲原本就是傳達思念的東西吧，而喚起我回憶的歌，就是我的愛的連線。

一　「天際線」（Skyline）是日產汽車的車系，一九六七年登場後就深受年輕族群歡迎。

二　賈尼絲・喬普林，風迷六〇年代的白人搖滾藍調歌手。

三　邁爾士・戴維斯，風迷六〇年代的黑人小號爵士樂手。

四　中上健次，一九四六年～一九九二年，小說家，一九七六年以小說《岬》獲芥川獎。

五　都はるみ，一九四八年生，女性演歌歌手。

私
の
旅

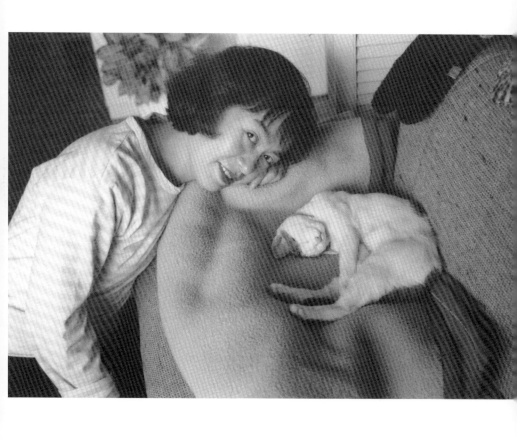

私之旅

最近，我經常出國。

前年，為了CD-ROM攝影集《香港Kiss》而前往即將回歸中國的香港，去年維也納分離派百年紀念展覽「克林姆、席勒、荒木」策劃展出我的〈東京喜劇〉，招待我到維也納一趟。今年又因當代藝術的群展和雙年展，才剛剛去過上海、台北。

這些雖然是「旅行」，卻又不是旅行。

關於「旅行」，從現在算起來十五年前，我在一本名為《旅》的雜誌中，寫了名為〈與妻之旅〉（編註：與本書收錄的文章同名異文）的文章。

「我的著作《感傷之旅》、《往攝影的旅程》、《女旅情歌》、《第十年的感傷之旅》、《女景色旅》，書名有旅字的相當多。看起來我似乎經常去旅行，但是大多數旅行是由出版社委託，實際上並沒有『旅行』的氣氛。／《感傷之旅》和《第十年的感傷之旅》並不是受委託的，《感傷之旅》是我蜜月旅行的攝影集，《第十年的感傷之旅》是結婚十周年的『與妻之旅』攝影文集。（中略）／與妻子一起旅行時，我們一定會為彼此保留一天的自由行動。但是我啊，因為太難得一個人出門了，反而沒有『旅行』的實感，經常只是拍拍照而已。不過從另一個角度來說，對我而言旅行本來就是攝影，所以也就只能拍照了。」（摘自《荒木經惟文學全集》第五卷《攝影指想》）

所謂的「旅行」，不就是指「一個人的旅行」嗎？即使是與陽子一起旅行，我們都會特別安排各自行動的時間，因為兩個人出遊其實不能算真正的旅行。現在回想起來，或許我們兩個人都各自期待真正的「旅行」吧。

所以只要單獨一人，「想要思索什麼」、「想要療什麼傷」，就算沒有很清楚的目的地，也會產生「旅行」的心情。而我卻因為出門時總是為了什麼事，所以喪失了「旅行」的感覺，這樣說來，我真沒去過「一個人的旅行」。

但是，我並不討厭不是為了自己而是為了雜誌工作而離開東京去「旅行」。每個月我都會和ＡＶ女星一起去泡溫泉，在那裡拍裸照。雖然這種風格的連載歷經數次改變型態，但至今仍在進行，或許是因為我希望有種類似「旅行」的心情，而和與我無關的女性一起到某個地方。我特別喜歡搭乘交通工具，就算只是搭電車出門感覺也很棒，我非常喜歡看著流逝的風景而發呆神遊。即使是與其他工作人員一起外出，我也喜歡搭乘快車的商務車廂，如此便可擁有屬於自己一個人的空間，我想這就是「旅行」吧。之前我去了久未造訪的湯河原，坐上窗戶敞開的老舊電車，那和新幹線很不同，感覺非常好。「旅行」啊，果然還是要吹吹風的。

但是像《東京．秋天》和《東京物語》，雖然帶著笨重的三腳架在東京拍攝，卻也是一場「私的旅行」，就像法國攝影家尤金‧阿特傑（Eugène Atget），我是「東京阿特傑」。

比起去國外，去溫泉勝地，在東京閒晃漫步或許才更接近「旅行」。漫步中突然回想起往事，腦中突然浮現妻子的身影，這些在東京都會發生。因為我已經習慣了東京，人去習慣的場所時便能心有餘力地回想起很多事情，如果是去像維也納這樣的地方，就會因為新奇、新鮮的感覺，沖淡了那種心情。

在東京，很少有心情平靜的時候。

即使是第一次走的道路，第一次來到的地方，都還是自己隨意解讀的東京。在東京可以做真正的 trip，即使是與亡妻一同散步東京下町時用萊卡相機和彩色底片邊走邊拍的《東京日和》，也是「一個人的旅行」。沒有相機就無法成為旅行，所以一個人的旅行只能在東京完成。結果我旅行的心情全部都變成「往攝影的旅程」，若不是一個人前往，就無法成為「旅行」。

二月出版的攝影集《夏小說》也是如此。最近從住家到豪德寺車站，我盡可能用走的，雖然只是走過一樣的街道，卻也有和「旅行」相近的心情。在攝影集中還出

現離家略遠，但風景依舊不變的東京，比如說我每次從地下鐵千代田線乃木坂車站下車後，在六本木的人群中漫步到「昭和堂」針灸，那一帶的感覺很好，我怎樣都會想再去。那裡有股令人懷念，想要再去拍它，在那裡走路的感覺。

從車窗望出的風景，則讓我有種「旅窗」的感覺。

那是我從我的豪宅（位於豪德寺的我的住宅）出發到早稻田鶴卷町事務所ＡaＴ・ＲＯＯＭ時，從計程車窗望出去的景色。從家門口坐上計程車，經過淡島道路往環七道路走，再從水道道路快速進入甲州街道。旁邊可以看到新宿副都心的摩天大樓群，然後往新宿御苑側道左彎，從那邊開始，突然切進東電旁的道路，再往拔弁天走，從若松町開始往左下到夏目坂，抵達早稻田鶴卷町，在紅綠燈的前一條道路右轉，便到了ＡaＴ・ＲＯＯＭ，這樣的路程說不定是我至今最好的「旅行」。不過，與陽子的旅行才是「旅行」啊。

現在，如果把窗戶打開風就會吹進來，很舒服的。只是，我現在正拍著女生的私處。

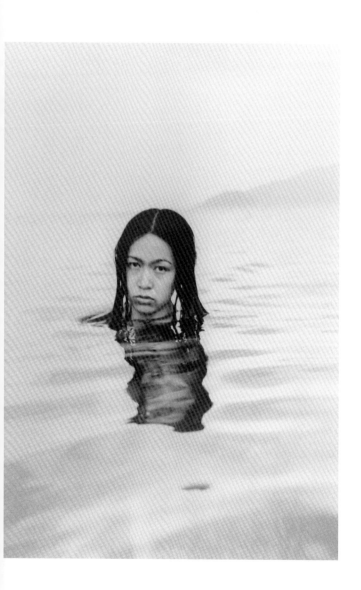

一

　尤金·阿特傑，一八五七年～一九二七年，法國攝影家，他拍攝的巴黎街頭記錄了巴黎三十年來的變化。

III 偽真實

嘘真実

私
の
実
験
室

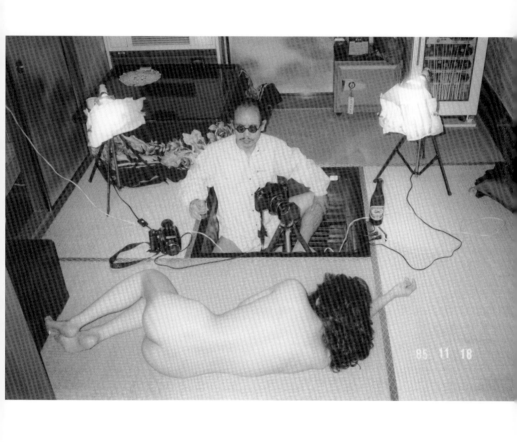

私的實驗室

無論是廣告或什麼，只要是創作，一定要從紀實開始。而所謂的紀實，就是理解和捕捉人類的本質。

紀實是連續的凝視，然後發現，感動。我因為有嚴重的亂視，所以我透過相機鏡頭凝視，在我的人類研究報告書第一頁，我獻上我最喜歡的「中年女」。我把在銀座逛街的中年女切下，在白紙上排列起來，她們就變為作品了，從中可以發現中年女這種人類的本質。世界上再也沒有比中年女性更戲劇化的人類了。

我深信「只有真的東西才能創造出真的作品」這種古老觀念，所以首先要把對方

虛偽的外皮脫掉，然後搖搖屁股，大聲尖叫。

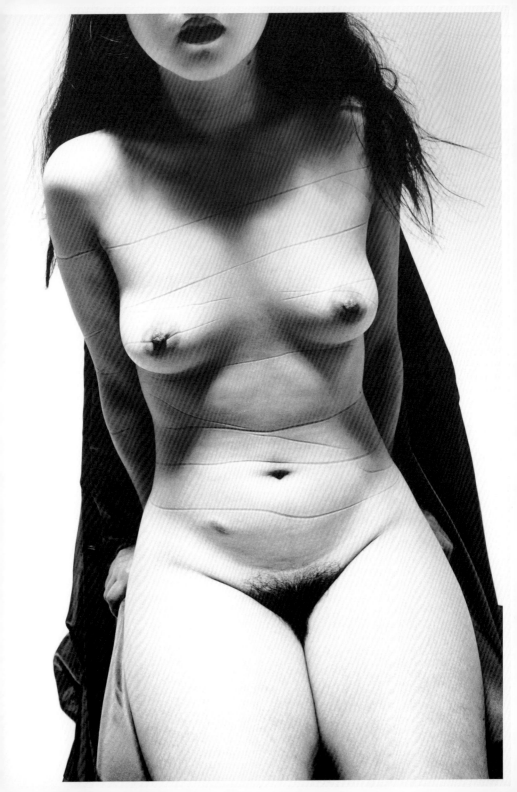

男と女の間には写真機がある

男女之間，存在著相機

為什麼，宿醉的早晨總是陽光燦爛？刺眼的秋陽照在我這天才的額頭上，頭可是更痛了。哎呀，我又喝多啦。

昨晚，是深瀨昌久睽違十六年的攝影展「鳥」的開幕酒會。他們結婚十二年了，為什麼還是分開了呢？妻子離開後，他回到故鄉北海道美深町，一個人寂寞旅行。

鳥，就是他自己。

這樣的深瀨昌久，以及森山大道、一村哲也（Ichimura Tatsuya），還有我，被某個學校的藝術節找來座談，就在他個展開幕前兩天。座談題目是「男女之間」，一開始四人先各自放映作品幻燈片。

深瀨昌久把剛剛離開他的妻子洋子的照片，大大地打滿三面螢幕，一個人小聲說著已經完全過去了的妻子瑣事。平常的他不是這樣的，當時他的每一句話，都是沉重的，嘆息的。

他教會了我，攝影也是一種嘆息。

攝影也是一種過去。

洋子站在故鄉的金澤海邊，狂亂海風吹散她的頭髮、裙襬。我看到這張照片時，胸口就像堵塞了什麼，幾乎要落下淚來。

故鄉是美的，也是殘酷的。

一村哲也放了他拍攝長崎的作品。長崎，是他的故鄉，是體驗過核爆的故鄉。那些長崎的彩色照片，非常情色，而且，非常真實。

故鄉，是情色的。

我的故鄉是東京。沒有什麼特別原因，我放了攝影作品「西銀座攝影棚前」。那是我還在電通時，作為練習而拍了美利達汽水的照片。我帶著懷念的心情，看著這些九年前的作品。

一位身穿和服的女性在電通西銀座攝影棚前等待著，戶外街景就只有這一張，其他都是在攝影棚內拍的作品。現在想想啊，上班時間將女人帶到公司攝影棚內，以拍攝飲料廣告的名義拍了這些兩腿張開的東西，啊，我真是無惡不作啊！

攝影棚的白色牆壁上貼著東京都知事美濃部猥藝微笑的海報，還有從女性雜誌上剪下前川清（Maekawa Kiyoshi）二的偶像照，白色地板上鋪著一榻榻米。咦，榻榻米上面怎麼有一坨綠色大便？喔，不是，是放著胃藥和提神飲料的瓶子。然後，在那前衛的舞台裝置上，我開始脫下攝影棚前那位女性的和服。

她確實說過她叫前野章子，是弟弟的女朋友介紹的，在日本第一流銀行工作的女性。我真是輸得五體投地啊，初次見面的初次攝影，她居然「叭——」地大大張開，在第一流銀行工作的女性耶！女人真讓人摸不透啊！好厲害啊！

等我好好用特寫拍完那很美麗的陰部後，我們休息片刻，攝影棚角落自動販賣機的可樂居然賣完了，只剩美利達汽水。我想要拍她像口交一般喝飲料的樣子，但那一定要可口可樂才行。

可・口・可・樂・，是・美・國・人・的・男・根・。

沒辦法，只好拍喝美利達的樣子，反正也是隨便拍拍並非一定要可口可樂不可，總之有瓶子就好。她緩慢地、舔動地喝著，還邊謊稱說我從沒口交過呢，真是讓人臉紅心跳的豔技。我勃起了。她說想被美利達汽水的瓶子插入。我插進去了。章子邊把剩下的美利達喝掉，一邊滿足地凝視著我，微笑。啊呀，這微笑不是「微笑」的原稿，應該是「日本美術」的原稿啊！可是不會被公司採用吧？

女人，是真槍實彈的色情。

男人，是感傷的浪漫。

女人，是真槍實彈的色情。

森山大道播放了他以前在《花花公子》連載的衝擊性裸照。女人都被強暴了。一發閃光燈，女人被暴露、被強暴了。森山大道用視覺把所有的女人強姦了。

拍女人，是一種視覺強姦。

兩腿張開，以手輕遮重點，裸體照色情又性感，真是棒啊。拜刑法第一百七十五條之賜，照片不可以露出陰毛，更不用說陰部了。所以我們攝影家啊，才能拍出讓精神、肉體都有感覺的裸照。

男女之間，存在著法律。

放完四個人的幻燈片，座談開始了。

沒有嫉妒，就無法攝影。

拍照這檔事，有前戲，也有後戲。

鏡頭，就是男根。

底片，是再生處女膜。

……人生的大道理，就是性。男女之間，存在著相機。

你現在想拍怎樣的女性呢？想拍怎樣的照片呢？我居然被問到這些問題。我是這樣回答的。

既不是由起佐續里（Yuki Saori）三，也不是美少女、高中女生，而是極其平凡的OL小姐，大概進公司兩年左右的最好。禮拜天下午到她家裡拜訪，當然我會帶好吃的摩洛索夫起司蛋糕當伴手禮，向她的雙親好好打聲招呼，和他們一起喝著由她倒的紅茶，品嚐蛋糕。然後到她二樓的房間，當然，門不可以全關，要稍微開一點點。先一起聽聽唱片，鑑賞音樂，不慌不忙地，一小時左右後開始接吻，剛好吻完時，她母親切了水果上來，初次接吻後青蘋果的滋味又酸又甜，真是美味。開始拍照吧。首先讓她脫掉毛衣，然後讓她的腰輕靠在床邊。我從背後感覺到她母親的視線，那襯衫的鈕扣先只解開一個吧，拍下第一張照片。絕對不可以急躁，要慢慢的，但動作要敏捷。最後，還是會兩腿張開吧！

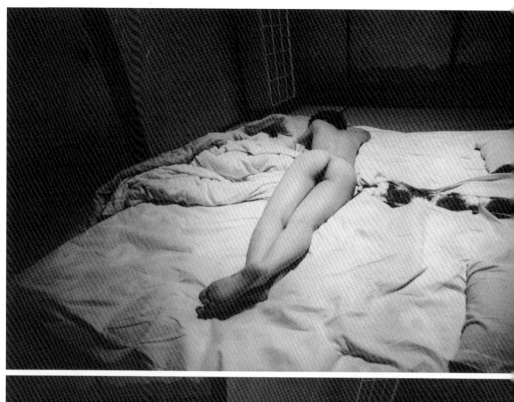
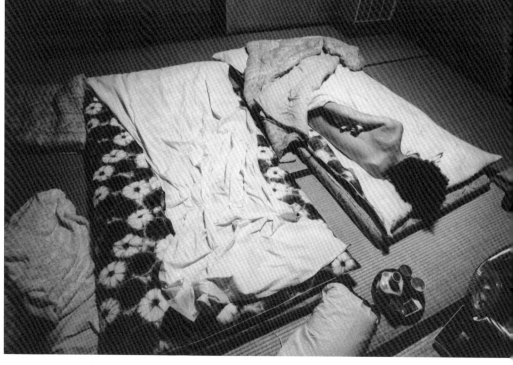

拍攝結束，太陽也已斜照。在她正要穿上內褲時，樓下傳來母親的聲音：「吃飯囉。」急忙穿好衣服的她拉著我的手下樓梯，在到一樓的那瞬間，卻又把手鬆開。

我和她的雙親邊看電視邊吃晚餐，等吃完餐後葡萄，就趕緊回去吧。攝影是白天做的事。為了不留下任何眷戀，不可以讓她送行。她已經是過去式了。

刺眼的秋陽照在我這天才的額頭上，宿醉的頭可是更痛了。為了買頂帽子我出門來到銀座。被強光揭露出來的那一張張在銀座散步的人臉，比兩腿張開的女陰更要猥褻。我邊這樣想著，邊大搖大擺地閒晃，我想起了她。

攝影，是男人眷戀的心。

在新橋車站下的帽子專賣店，我買了一頂深茶色的西式帽。啊，真是太合適你啦！女生投懷送抱的話可真吃不消。被女老闆捧得心情正好的我，早就忘了宿醉是什麼東西了。快到旁邊那間從白天就營業的「紐約客」夜總會，美女和非美女都來圍著我吧。啤酒也好，總之，先來一杯！

一　一村哲也，一九三〇年生，攝影家，以拍攝裸體及故鄉長崎著名。

二　前川清，一九四八年生，一九六〇年代末起深受歡迎的演歌男歌手，成名曲為〈長崎今天仍下雨〉。

三　由起佐續里，一九四八年生，歌手、演員，一九七〇年代開始活躍，既是實力派歌手，也是喜劇演員。

写真機は性具なのである

写真機は性具なのである

相機就是性器

陰毛上果然沾著經血。萎靡的男根沐浴在朝陽下唱著染紅的藍調，我家難道是青樓嗎？為何烏鴉哭泣著？玻璃刺痛眼睛，人工淚液滴答滴，淚滾滾的我想問妳……但是我的回憶卻一塊塊崩落下來，瞳孔凝結在黑暗之中。

難道攝影是黑暗中的回憶嗎？我與烏鴉一起努力思索著。還是冬天適合看海，因為冰冷與溫暖同時存在；還是夜晚適合兜風，因為絕望讓人沉痛地留下淚來……終有一天會忘掉我們那段過去。

難道攝影就是我倆過去的淚水嗎？男人的淚水是不是就是精液呢？這麼說來，相機不就是男人的性器了？

最近我因為在東京的女陰——新宿的紀伊國屋畫廊——舉辦了「私東京」攝影展，每天過著酒與薔薇的日子。

「新宿是東京的女陰，嗯，那新宿的摩天大樓群就是興奮的勃起，摩天大樓就是男根吧。」多木浩二對我的都市論有感而發。

「不，也許是墓園。摩天大樓也許是城市的墓碑。」我謙虛地回答。

每到下午一點，棒球迷的妻子就打開收音機收聽巨人和阪神的球賽轉播。電視轉播要兩點才開始，不過收音機從一點就開始播報了。攝影狂的我則按捺不住拍照的慾望，一心想從電車窗戶拍攝擠爆的後樂園球場。我曾經拍過一次但效果並不理想，所以我穿著木屐出門拍照去了，拍攝街道時穿木屐最適合了，彷彿所有的街道

都變成自己的一樣。

我從窗戶看到爆滿的後樂園球場，按下快門，但效果沒有想像中好。於是我乘車到市谷，從市谷月台拍下釣魚場中的釣客，其實不該說我用長鏡頭拍下釣客，正確說來應該是我透過觀景窗，把沐浴在暖秋假日陽光下的釣客變成一種東京風景拍了下來。最近我用長鏡頭和半生不熟的中距離鏡頭拍攝街景，東京，是否因此全都會變成風景了呢？

回程中，我再次從車窗拍攝爆滿的後樂園球場，效果還是不好。於是我決定在水道橋站下車從月台拍攝。月台窗戶佈滿了金色球網，棒球場的球明明不可能飛到這裡，因為球場已經被月台窗戶旁一棟六樓公寓完全遮蔽了啊。看不到球場的我只好望著公寓陽台上曬衣服的年輕主婦，她毛衣下的婀娜線條讓我心浮氣躁了好一陣子。

最後終於在御茶水車站的樓梯中間稍稍看見後樂園球場，畫面前景是一條臭水溝，中景是等待紅綠燈的車輛，遠景就是被小黑點一樣的人群擠爆的後樂園球場與

天空。這實在是一幅太「風景」的東京風景了，猶豫片刻的我仍然按下快門。我聽到像噴射機引擎一般的聲音，原來是後樂園球場觀眾發出的騷動聲。

後來，我在為了開創日本未來的綜合雜誌《新日本》（十二月號）所寫的隨筆〈假日〉中引用了這段場景。昌子，我真對不起妳，身為有婦之夫的我也只能嘆息了。但是昌子，我會永遠、永遠、永遠、永遠把妳放在我內心深處。攝影，是人世間的一個引號，而我是一名攝影家。現在我聽著昌子送我的〈一個戀愛的雪景〉，我想起四年前的情景。

　　等待那天的來臨

　　就這樣被雪覆蓋

　　如果我等到春天　你就會陪伴我吧

　　請你緊緊地　抱住我

昌子，妳不要再等我了，妳就把我倆的過去忘得一乾二淨吧。咦，但是那乳頭的

觸感，我的指紋留在昌子乳頭上的痕跡，啊，難道我真的忘得了嗎？

最近，我因為在東京的乳頭，哎呀，說錯了，是東京的女陰——新宿的紀伊國屋畫廊——舉辦了攝影展「死東京」，哎呀，又說錯了，是「私東京」，朝日，哎呀，又說錯了，是每日都過著酒與薔薇的日子。第一天的開幕酒會上，我的情人們總共送我九束深紅色的薔薇，九束喔！很多吧。總之，平日不動如山的我也興奮異常，得意到像上了天堂一樣呢。至今有誰這樣受歡迎過呢？九束玫瑰花耶！只是之後我得好好對待我的情人們，那我可會累壞了！

不過我早就忘掉未來的辛苦，每天早中晚抱著薔薇花飲酒作樂，心情實在是太好了。明天就是展覽的最後一天，現在我終於抱著枯萎但依舊滿開的薔薇花束回家去。就這樣大吵大鬧地回到我住的柳下百花地大廈，進門把妻子叫起來強迫她與我做愛，妻子還在生理期，不過攝影天才荒木我已成大字型躺在床上大喊，我愛的陽子！把衛生棉拿掉坐上來吧！等我早上醒來，陰毛上果然沾著經血，萎靡的男根沐浴在朝陽下唱著染紅的藍調。啊，冬天的早晨，不過已經是正午了。

認為「私東京」才是真正的攝影的攝影家我，居然還沒好好看過自己的展覽。為·········

了要仔細、再仔細地鑑賞──為什麼現在是冬天，今天又是展覽最後一天呢？──

我現在要往新宿紀伊國屋畫廊去。

冬天的天空，從車窗看著流逝的空盪盪的後樂園球場。咦，那裡以前是毒氣室

嗎？神田川裡沉積著屍骸。

我對淨閑寺的彼岸花，奉上不忍池滿開的櫻花。

「我的年輕朋友荒木經惟，是攝影界有著法界坊二之名的狂暴之徒，無論他自己或

是別人都這麼稱呼他。他和我同樣在東京下町的三輪出生，不久前去世的母親是人記

屋鞋店的老闆娘，在街坊中很受歡迎。荒木母親長眠的地點在知名的淨閑寺旁，所以

在荒木的攝影中可以聞到花魁的白粉味，也可以聽到泥溝裡蚊子的飛鬧聲。」桑原甲·········

子雄在《日本讀書報》中如此描述我，可以聞到花魁的白粉味，也可以聽到泥溝裡蚊·········

子的飛鬧聲，我記得當時我真替桑原甲子雄依舊靈敏的嗅覺與聽覺感到高興。

從凋謝的彼岸花中我感覺到官能的情色，從滿開的櫻花也……

〈母親在「嗚」地一聲呻吟後過世了，看到母親斷氣的只有弟弟一人。母親感受著弟弟搧的微風，弟弟的體溫，弟弟大手的觸感，聽著弟弟聲音的一瞬間，過世了，情景也跟著結束。用扇子緩慢、溫柔地搧著風的弟弟與母親，這正是當時的情景。最後把這情景終結的，並不是言語，也不是聲音，而是一瞬間的呻吟。母親死了，我把手放在明明已經死了但還溫暖的母親胸口，現在母親不會把我冰冷的手撥開了，我趁大家都不注意的時候試著摸了母親的乳頭。內心興起一股騷動，然後，我哭了。〉

我拍著母親。因為此後我不可能再拍得到母親的照片了。我認為我已經拍下了所有的攝影，我作為攝影家的生命也結束了。

那個夏末，頹喪的我在千葉脫衣舞劇場的貴賓席上，遇見率領「葵浮世繪花魁秀」的淺草駒太夫（Asakusa Komatayu），那是一次具有衝擊性的相遇。

脫到一絲不掛的淺草駒太夫向我走來。雖然當時我正因母親的死感傷，但曾被稱為

女陰攝影家的我可絕對不會膽怯，剎那間我打出一發閃光，連她的子宮都照亮了。

駒太夫濕潤的女陰散發著粉紅色的光芒。對著堂堂的淺草駒太夫，我的包莖龜兒

子也脫帽勃起。作為攝影家的我，又復活了。

之後將近一年的時間，我寸步不離「葵浮世繪花魁秀」地拍攝她們，甚至跟她們去

新潟巡迴表演，還因此擔任她們的收票員、燈光師。當時，我的攝影論就是脫衣舞。

對啦！我拍的第一個女陰也是脫衣舞孃的。這之間果然有深奧的因緣啊，對吧！

觀世音菩薩。

的確，我二十四歲剛進電通的那個春天，我喪失作為攝影家的童貞。第二天早

上，兩個人在空無一人的日比谷公園散步，然後走到皇居二重橋前，在散落的櫻花

花瓣中熱情而清純地接吻。

遲來的春天回憶，記憶力很差可是很會磨白蘿蔔泥三的我，只記得當時她正在生理期。可惜的是，現在就算我想溫習那段回憶也無從溫習起，那些底片和照片都不見了。我明明記得我把它們塞在公司櫃子的最裡面，一定是被什麼人給偷走了。在公司啊，要比在社會上更小心翼翼。一定是他，是他偷走的。

N子，在約定的時間與一個像是脫衣舞團的男性經理一起，一秒不差地出現在攝影棚。光是如此我已經非常中意N子了，我最喜歡守時的女生，和守口如瓶的女生。

「我喜歡那裡很硬的人。」

N子看著我已經勃起緊撐的褲檔說，那是她對著第一次見面的我說的第一句話，我更是、更是中意N子了啊，然後更加、更加勃起了啊。

開始拍攝，我啪——啪——地拍著，興奮過度到那話兒的毛竟然都捲起來了，後來好幾個禮拜都無法恢復。雖然我勃起到連龜頭都疼痛起來，但得忍耐、忍耐。我

繼續啪——啪——地拍著。

深受心中唯有攝影、前途一片光明的年輕攝影家荒木小不點所感動的N子，兩腿張開地嫣然微笑。等我拍了一張N子套著還算設計得不錯的金邊領帶的肖像後，來啦！要拍啦！開始特寫吧！只是因為那個經理，其實就是個吃軟飯的，一直在我身後，應該說在我屁股後看著，所以我沒辦法去摸摸N子，只能摸著快門。我對著N子沒有什麼變化的女陰，還是繼續啪——啪——地拍著。

登——噗地噴出血來，N子的生理期來了，N子的子宮燃燒起來了吧。

大概習慣了被看與被拍，光是這樣激不起什麼變化的N子的女陰，突然登登登

所以，我的初體驗回憶裡，只剩下N子害羞的臉，以及劇場白色地板上那紅色的經血，其他我都不記得了。N子慌慌張張地把脫在旁邊的小內褲撿起，不知擦拭了多久，N子擦經血的動作我也還記得。然後，我們在櫻花樹下接吻。咦，攝影，是

回憶啊！

雖然桑原甲子雄說我的攝影裡有的是經血的白粉味，事實上我的攝影帶有花魁的白粉味。我與Ｎ子的初體驗把我的肉體染上了經血，現在還染上了沉靜與傳進岩石的蟬叫聲。咦，我的雙眼充滿經血，或許現在我的攝影行為就是為了擦拭掉這經血。

總之我在電通的九年之間沒做過什麼工作，就只拍著女陰後勃起，不管是櫃檯小姐還是紅茶店的小妹，都被我帶到公司攝影棚內拍照，而且不只在半夜，有時還在中午休息時間。真令人懷念啊。

攝・影・，・是・令・人・懷・念・的・女・人・。

所以，我沉醉在女陰攝影家的美名中，然後把女生綁起來拍照，把可樂玻璃瓶插進去拍照，所以我才會被電通炒魷魚吧。離開公司後我獨立創作已經四年了，不過至今還有一些後遺症，比如說《小姐》雜誌就從來不找我拍封面。

我曾經持續一年的時間，在攝影棚內拍攝我在新宿搭訕到的女人。因為持續拍、持續做愛的緣故，我記錄了女性女陰的變化，以及女性容貌的變化，我並清楚記錄

下處女因為性愛而轉變為女人的樣子。

拍照這件事，就是性愛。

相機，就是性器。

一九七○年，我把花費一年時間拍攝的女陰取名「卡門瑪麗的真相」，在銀座櫟畫廊發表了我的超級感傷主義宣言。那是荒木經惟三十歲，作為攝影家出道的第一個展覽，可是觀眾卻是少啊、少啊、少之又少。明明有女陰可以看，怎麼會都沒人呢？孤獨的我，只好把放大到一百五十公分的女陰蓋在我聰明的額頭上，自慰到最後一天。

一九七一年，我自費出版新婚旅行攝影集《感傷之旅》，這本攝影集讓我獲得了作為攝影家的地位與名聲。

攝影，是一場感傷之旅。

當我回顧過去、徒增感傷之際，電車已到了新宿。我走進人群中。街道，就是女陰。

一進到紀伊國屋畫廊，我遇到猥褻的村松英子（Muramatsu Eiko）四，她邀請我到二樓臥房去，我拒絕邀請。我決定去和照片裡的愛人們見面，葉子、拾子、小芥子，還有小枝子。

然後，我想起只有中學一年級的木暮實千代小妹妹的黑色褲子的中間，我臉紅了。

一　日文原文中相機使用「寫真機」一詞，男人的性器使用「男性機」一詞，男性機的發音與男性器相同，並與寫真機構成押韻。

二　法界坊，是歌舞伎「隅田川續俤」的通稱，是個邪惡又滑稽、受人歡迎的角色。

三　日文中「不良」和「白蘿蔔泥」的發音相近，此為荒木的諧音玩笑。

四　村松英子，一九三八年生，日本女詩人、女藝人。

脫衣秀攝影論

ストリップ・ショウは写真論である

當我看到雜誌上指針姊妹（The Pointer Sisters）一的照片時，我想起了「葵浮世繪花魁秀」。我想來出版一本叫《脫衣秀攝影論》的書，我這樣想著，一邊喝義大利餐前酒，一邊在渋谷巴而可的「拉貝咖啡」等待妻子。

如您所知，「葵浮世繪花魁秀」就是脫衣秀，花魁秀宣傳上主打姊妹五人的脫衣秀表演，但事實上只有三人是真正的姊妹，其餘兩人並沒有血緣關係。但是啊，撒點小謊也無傷大雅，總之「葵浮世繪花魁秀」就是脫衣秀。

什麼？你不知道「葵浮世繪花魁秀」？那你真是孤陋寡聞啊。雖然我很想帶你一起去看，但是花魁秀已經不復存在啦。至於結束的理由我待會兒再說給你聽，總之你看看照片吧。攝影真不錯，可以把已經消失的東西留存下來。

妻子遲到了十五分鐘，她點了起司蛋糕和冰檸檬茶。等妻子吃飽喝足後，我們往渋谷的公會堂走去。

平常只對演歌有興趣，而且只對電視上的演歌演唱有興趣的我，怎麼會興起去看「指針姊妹」演唱會的念頭呢？與其說今天七月七日剛好是我們結婚紀念日的前夕，我為了慶祝而邀請妻子來看表演，不如說是因為我在妻子愛讀的《驚喜居家》雜誌七月號的對頁中，看到了指針姊妹的肖像照吧。

照片上為了攝影而盛裝打扮的指針姊妹，挑起了我一睹廬山真面目的心情，向妻子打聽看看，妻子只說她們歌唱得好聽，也很有型，之前來日本演唱時大受歡迎。妻子故意裝作不熟的樣子，上回明明背著我和那個叫K的愛人去看了演唱會，結果

被嫉妒心強烈的我看穿了啊！真會撒謊！

什麼？你不知道「指針姊妹」？那你真是孤陋寡聞啊。

作為被攝體也熱情回應的指針姊妹，果然和我想像中一樣完美。我非常興奮，她們的表情，她們的超和諧嗓音、超華麗的服裝，還有平坦的胸部，細長的雙腳。因為是電話預約保留席，所以我們位在角落的座位並不怎麼好，但也算是從前面數來第二排的前排位子，我目不轉睛地盯著看她們究竟有沒有穿內褲。

我看到現場拍照的攝影師，這樣太客氣了，沒辦法拍好照片吧，我一邊這麼想著，一邊玩弄妻子的耳環。總之，我對指針姊妹的表演如癡如醉，我完全忘了要在文章中回憶「葵浮世繪花魁秀」的事情。

那既像懷孕一般凸起（搞不好是真的懷孕！）的肚子，又像滿腹便秘的肚子，嗚呼哀哉，我感到真是有夠情色，有夠猥褻。

拍攝不得了的東西就會變成不得了的攝影，這是理所當然。所以為了要成為不得了的攝影，那些被拍下來的東西可要為了成為不得了的東西而努力奮鬥。奮鬥吧！女人們！我會為妳們加油的！攝影家是女人們的嗚呼花啦啦隊，也是女人們的奴隸。

說到奴隸，無法從男尊女卑觀念中解放的攝影家我，其實還是抗拒的。這麼一想，或許我作為攝影家是沒有前途的。你看，到現在我還住在破公寓裡，連電視廣告都還沒代言過，啊！我還真不能做攝影家吧。平常口口聲聲說要跪下來拍被攝體的我，居然被奴隸這個字所拘泥，我太拘泥文字了。難不成我真做不了攝影家嗎？

雖然這樣假裝煩惱著，但實際上我可是信心滿滿，作為攝影家，我可是信心滿到要拉肚子啦！

只因為《驚喜居家》七月號指針姊妹的肖像照，我就能寫出一篇攝影論，左看右看，我實在是太有文采啦，不過無聊的玩笑也太多了，讓我先歇筆一陣吧。我按下電視開關，相撲對戰雙方剛好是我都喜歡的旭國和鷲羽山。相撲，是男人的脫衣秀；攝影，是被攝體和我的對戰。鷲羽山又輸了，已經四連敗了，但比起北瀨海、

麒麟兒和旭國，我最喜歡鷲羽山了，因為鷲羽山上演著相撲的嘲諷劇。

順道一提，私雜誌《驚喜居家》也上演著嘲諷劇。

攝影，其實是人世間的嘲諷劇，「私」也是一種嘲諷劇。很好，感覺終於來了，來吧！開始寫我的攝影論。

攝影全是私景．

把被觀看、被聽聞全化為一種豔技的指針姊妹，舉手投足都是一場秀，根本就是丸美之母，哎呀，說錯了，是完美的女人。是不是褒揚得有點過了頭了呢？沒辦法啊，我現在可是他們的頭號粉絲啦。快吃晚餐了，洗澡後先來點醃薑和冰冰冰──啤酒吧。

攝影也是一場秀，一場脫衣秀。我啊，看著指針姊妹單手拿著手帕唱歌的樣子，

就想起了脫衣秀。

最近脫衣秀發展出天狗秀、生板秀，已經不只是過去的看與被看、秀出來看而已，而成了互動式的參與秀。而且無論怎樣優雅的脫衣秀，到了最後一定都脫光，因為不脫光的話客人就不滿足。總之，現在的脫衣秀已經變成脫光秀了，如你所知，可是要脫到一件不剩、連女陰都讓客人看。但最近脫衣秀的生意還是變差了，所以才有了天狗秀（讓客人帶上天狗的面具用天狗鼻插入），或是生板秀（所謂的生板，就是在旁邊擺上一張薄床，讓客人到舞台上要做什麼都可以，要來真的也行），脫衣秀已經進化到這個境界，真是厲害。

脫衣舞孃脫光時，會將脫下來的內褲用很高超的技巧轉啊轉地繞在手腕上，然後把內褲當做手鐲的脫衣舞孃，走到一個一個張大嘴像要吞下她的客人面前，仰起身子露出女陰給客人看。

當我看到指針姊妹拿著手帕唱歌時，我想起脫衣舞孃脫光時的那個姿態，真是像

啊，然後我想起了「葵浮世繪花魁秀」。現在終於來到具體解釋「脫衣秀攝影論」的時候了，不過那個手帕又讓我想起我最喜歡的太田裕美的〈木棉的手帕〉，原本打算寫寫太田裕美的歌，但想到一寫下去不就又拖拖拉拉論不成攝影？那豈不是很可惜？所以在此省略，還是趕緊寫寫兩腿張開的華麗的「葵浮世繪花魁秀」。

雖然只是兩年前的事，但不知為何，我感覺像是很久以前一般。

兩年前的夏天，七月十一日母親過世，我拍了母親過世的照片。之後我想到，從此之後我不是就無法拍出超越母親過世時照片的作品了嗎？我，已經拍完所有的「攝影」了，我作為攝影家的生命也結束了。

就在那個夏季末尾，在千葉脫衣秀劇場的貴賓席上，我遇見了率領「葵浮世繪花魁秀」的淺草駒太夫。

雖說我經常與攝影相遇，但是這次的相遇並不簡單，是真正衝擊性的相遇。

脫到一絲不掛的淺草駒太夫向我走來，雖然當時我正因母親的死而感傷，但曾被稱

為女陰攝影家的我可絕對不會膽怯的，剎那間我打出一發閃光，朝日PENTAX6×7

命中了駒太夫的女陰，甚至連她的子宮都照亮了。

駒太夫的女陰既沒放大也毫無動靜，絕對不是因為駒太夫患了性冷感，而是駒太

夫的女陰在那裡實實在在地存在著，這應該就是實存性吧。在那裡，曾經存在著叫

做淺草駒太夫的女性。

死，然後生。從性開始，然後死。古人常說人生就是輪迴，就是死裡回生。古人

果然很偉大，我作為攝影家，又復活了。

現在的文章不是充滿著攝影的滿腔熱血嗎？但是這樣不行，就像咖啡要冷的比較

好喝，戀戀不捨地喝著冷咖啡，真好喝。

攝影，是男人心的留戀。

但最近，攝影家和做攝影的人會不會太過冷感了？難道因為相機是冷的機械，所

以拍的人也冷了起來？冷過頭了，要暖暖和和，變成熱的豈不也好？熊熊燃燒生

命，用狂熱的指頭按下快門吧。

溫熱的女陰，喀嚓地接受了陰冷的閃光。

當我獲得拍攝脫衣秀的機會時，我，思，考了一下，決定用朝日Pentax 6×7加閃光

燈來拍。

從這裡開始是非常重要的一段，要好好讀喔！

朝日Pentax 6×7這台相機是中型相機，和朝日Pentax K2、尼康尼可曼EL、美

樂達XE、佳能AE・1、奧林巴斯OM・1這些小型相機相比，朝日Pentax 6×7

要重多了。它能夠讓攝影者有拿著相機在攝影的感覺，但就手持拍攝而言過重，容

易讓人疲倦。不過若不用這種沉重的相機來拍攝神聖的脫衣秀，那豈不太失敬了？

話說回來，若不拍攝連拍，也不可能因為疲倦而半途而廢，那手拿四乘五、八乘十來拍不是更好？並不是這樣的。大型相機並不是行動型的，這裡所謂的拍攝影、做攝影，並不是進行定點的拍攝工作。而朝日Pentax 6×7的快門聲實在太大了，這樣反而也好。因為脫衣舞孃、觀眾都能知道我究竟是什麼時候按下快門，當脫衣舞孃、觀眾終於快脫光、突然要靠過來時，喀嚓！我按下了快門，我一定要讓脫衣舞孃、觀眾清楚知道我正在拍暴露出來的女陰，然後，閃光燈和那超大的快門音同步，發出一道光芒。這樣一來，脫衣舞孃的陰部和我自己的陰部，都可以成為粒子精細、沒有手震的畫面，清清楚楚暴露在脫衣舞孃、觀眾以及按下快門的我面前。絕對不可以用小不拉機的小型相機偷拍。

我也幾乎不偷拍街上的人臉，因為在對方意識到「被拍」這件事之前——並不是拍完後對方發現被拍下來——我都不會有按下快門的慾望。攝影，是和被攝體的一個遊戲。

攝影，一定要拍出與被攝體的關係。這個論點我必須更具體說明。

菅孝行（Kan Takayuki）二這個無禮的超級大白癡，居然諷刺我的新婚旅行日記《感傷之旅》、《續感傷之旅（沖繩）》、《我的愛、陽子》中的「私景」是死刑三（《朝日相機》七月號）。你這個白癡，回鄉下孝敬父母去吧。你好好讀讀看，所謂的攝影，一定是從拍攝自己的妻子、具體說明與妻子的關係開始，而且一定要繼續下去。如果連自己所愛的東西都無法具體說明，或是不說明，就只會變成拙劣的玩笑，要能夠達到這一步才可能了解「私」，所謂的「私，是和世界激烈的對抗」，不可以只看表象，只動嘴而不動腦，開口閉口就說什麼世界，啊，真是不知羞恥！真是對不起世人啊！不要連自己的論點都無法具體說明，就不明就裡地批判別人。

攝影最終暴露的不是被攝體，而是拍攝者自己。攝影家雖然沒有必要拍攝暴露自己的攝影，但是這種覺悟卻是必要的，這是最重要的一點。暴露一定要是具體的，過度說明的，條理清楚的，那是對被攝體的禮貌。不過事實上，即使沒有這種覺悟，攝影仍舊會把拍攝者暴露出來，攝影可是很恐怖的！

攝影，不過是私·的遊戲。

攝影，全都是私景．．．．．．

攝影不可能與現實匹敵

好險還沒離題太遠，在此繼續寫私景的「葵浮世繪花魁秀」吧。

自從與淺草駒太夫相遇，更正確的說是與淺草駒太夫的女陰相遇，之後將近一年的時間，我寸步不離「葵浮世繪花魁秀」地拍攝她們。

她們的個性、人生……全都在舞台上暴露、表現出來了，所以我只複寫舞台上的她們，沒有在後台拍攝的必要。拿下假髮盤坐吃拉麵，一邊讀著女性週刊的她們，或是忘我地看著小白臉送的小電視的她們……我完全不想拍這樣的她們。即使在後台拍也不可能拍出什麼「她們的內心世界」，拍了也沒有任何意義。說到最後，攝影，就是只能拍攝外表的東西，但我還是可以用攝影把她們的內裡表現出來、暴露出來。我拍攝的時候會對著被攝體說：「我會連你的皮下組織都拍出來。」這也是

對自己的一種暗示。

不過我只拍舞台上的她們，並不全然是因為攝影只能拍到外表，而是她們最鮮明的時刻就是在舞台上的時候。舞台已經變成她們的日常，在舞台上可以看到她們的全部，我只要拍攝舞台上的她們就好了。

但是，後來後台發生了一次連我都很想拍的事件。那是去年夏天在新潟巡迴的時候，駒太夫和梨香正等著出場，結果後台竟然成了舞台，只聽得到電風扇的聲音，然後，聽到了快門聲。

那時候，我完全不知道駒太夫和梨香這對真正的姊妹愛上了同一個男人。駒太夫和宣稱要得直木獎卻從未獲獎的噁心吃軟飯作家S結婚了（我是站在女生這邊的），還生了兩個小孩。駒太夫常對著在後台寫作的S充滿愛意地說：「你若沒有得到直木獎也沒關係，我就養你一輩子吧。」

S那傢伙也是個過分的傢伙，結果就這樣食髓知味，最後還和妻子的妹妹搞上一腿，這像什麼話啊。

這個情況持續了好幾年，駒太夫即使知道也忍耐著，因為駒太夫是「葵浮世繪花魁秀」的團長。為了不讓「葵秀」解散也只好忍耐，因為丈夫和梨香對她都很重要。

或許舞台上的時光可以讓駒太夫短暫忘記這個痛苦，現在想起來，駒太夫那個手淫自慰秀，實在是太激烈，太驚人了！最後，駒太夫在演出或休息時都一直醉醺醺的，讓梨香趁機搶走她的老公。駒太夫再也忍無可忍。

那個笑起來有可愛臉蛋的梨香，那個一起進澡堂還會臉紅害羞的梨香，噫！女人比攝影還可怕啊！

當時，我是不是在駒太夫憤怒的臉上看穿了兩人的關係，看穿了女人，看穿了一切之後，才按下快門的呢？我果然是攝影的天才啊。

攝影中雖然不存在過去與現實，卻存在對過去與現實的信念。

・・・・・・
脫衣秀就是攝影論。

這讓我再次確認，攝影無論如何都不可能與過去和現實相匹敵。

後來梨香和她的情人開了一家卡拉ＯＫ，「葵秀」終究解散了。我和曾經如此深入、連後台都能自由進出的脫衣秀暫時道別，現在則在是攝影的「東京」中巡迴。

一　指針姊妹，黑人女子重唱團的始祖，是八○年代代表性的流行團體之一。

二　菅孝行，一九三九年生，評論家、劇作家。

三　日文中「私景」與「死刑」發音相同。

役者繪

說到浮世繪的役者繪一，我只想到寫樂（Sharaku）二。不過與其說想到，應該說我只聽過寫樂，而且就算聽過我也沒仔細看過，非常陌生。

但是，我忘也忘不掉中學美術課看到的那張奇怪的臉，因為中學美術老師，是我的初戀。

現在我在新宿紀伊國屋書店站著讀浮世繪的書，我和好久不見的寫樂面對面，市川

鰕藏的竹村定之進、三世瀨菊之丞的田邊文藏妻、二世大谷鬼次的奴江戶兵衛。

丞、奴江戶兵衛的二世大谷鬼次才對。

等一下，這寫錯了吧，應該是竹村定之進的市川鰕藏、田邊文藏妻的三世瀨菊之

了役者繪以外，沒畫過其他的畫（大童山文五郎也是役者）。

我一本又一本地翻閱關於寫樂、役者繪的書（其實我只看了三本）。我注意到寫樂除

這麼說來，寫樂果然是想表達人類的寫實主義。

來。我相信寫樂一定很明白這個道理，所以除了演員以外，寫樂不畫其他人。

人類啊，只有因為扮演某種角色，才會暴露出那個真實，也才會被真實所暴露出

最近我想拍女歌手想到忍不住勃起，沒有比正在唱歌的女歌手的臉還要猥褻的東西。

那是女人最真實的一面，真實暴露出女性的特質。我想要拍攝正在唱歌的女歌手的臉。

以演員畫像知名的勝川春章（Katsukawa Shunsho）三，在《役者夏的富士》這本畫冊序文中寫道：「最近觀眾以及愛慕演員之人希望看到的，不再是演員化妝後的姿態，而是他們的素顏，所以我畫了演員的素顏。」儘管如此，這一種一東一西可是不行的，首先不可以為了滿足觀眾需求而畫；其次，重點是不可以畫演員的素顏。

不過，反正勝川春章是二流畫家。

我是超二流！雖然偶爾會滿足一下觀眾需求，但是我可不拍的素顏。

〈自從與淺草駒太夫相遇，更正確的說是與淺草駒太夫的女陰相遇，之後將近一年的時間，我寸步不離「葵浮世繪花魁秀」地拍攝她們。

她們的個性、人生……全都在舞台上暴露、表現出來了，所以我只複寫舞台上的她們，沒有在後台拍攝的必要。拿下假髮盤坐吃拉麵，一邊讀著女性週刊的她們……我完全不想拍這樣的她們，即使在後台拍也不可能拍出什麼「她們的內心世界」，拍了也沒有任何意義。

或是忘我地看著小白臉送的小電視的她們……

不過我只拍舞台上的她們，並不全然是因為攝影只能拍到外表，而是她們最鮮明的時刻就是在舞台上的時候。舞台已經變成她們的日常，在舞台上可以看到她們的全部，我只要拍攝舞台上的她們就好了。（摘自我的名著《脫衣秀攝影論》）

之後，超一流的東洲齋寫樂登場！但是，我啊，不怎麼喜歡寫樂耶！他太任性了！雖然這樣說，當我快速翻閱寫樂的役者繪時，我還是會發出，「喔！真的很厲害啊！」的讚嘆聲，過去我認為大家對寫樂「表達個性」的評價過高，但現在我改觀了。真的是相當、相當暴露出來的東西啊，果然是超一流的！

不過呢，寫樂的畫沒有猥褻感。看穿人性的寫樂，作為明星攝影家果然厲害啊，我則是看穿性，超一流的性描寫攝影家呢！

我搞不清楚究竟是燈光師打光的緣故，還是大型相機的緣故，還是因為明星知道自己很猥褻的緣故，還是反正明星就是那麼猥褻的緣故，臉，那個暴露在外的臉，那個妝化得很美的臉，總之明星劇照全都是猥褻的。

比起寫樂，明星劇照對明星的揶揄，更是強烈。

收集明星劇照的人，或許是希望從明星身上得到某種優越感吧，不！也許並不是這樣，也許是希望隨時看到、隨時陪在明星身邊，希望明星成為自己的東西吧。

啊！反正做個明星攝影家，寫樂他太狡猾啦！

寫樂如果再色情一點，再溫柔一點，我就會喜歡他了！對吧，和田誠（Wada Makoto）先生四。

不過，如果是這樣的話，就換成明星劇照很狡猾啦！

啊，總之，不管是畫役者繪還是拍明星照，不真的用愛去畫、去照，可是不行的。

所以朝三暮四、水性楊花的我，是無法拍明星劇照的。

一 役者繪是江戶時代到明治時代浮世繪的一種形式，主要描寫歌舞伎演員、舞台、道具、觀眾等，其中最知名的畫師是東洲齋寫樂。

二 寫樂，全名東洲齋寫樂（Toshusai Sharaku），江戶時代浮世繪畫師，風格以鷹鼻、勾嘴等誇張表情著名，文中提到的市川鰕藏的竹村定之進、三世瀨菊之丞的田邊文藏妻、二世大谷鬼次的奴江戶兵衛，都是寫樂的代表作。寫樂在寬正六年出現畫壇，畫下約一百四十五件作品後銷聲匿跡。

三 勝川春章，江戶時代中期代表性的浮世繪畫師，以繪製寫實、不誇張的役者畫像知名。

四 和田誠，一九三六年生，插畫家、電影導演、作家。

嘘
　真
　　実

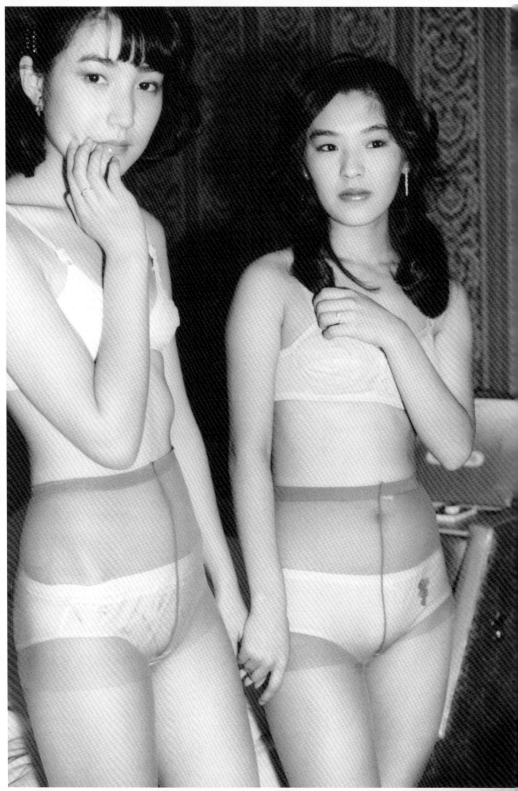

偽真實

因為攝影是謊言，所以我無時無刻不在說謊。

因為攝影裡存在著說謊的日常，所以我日常裡說的全是謊話。

所以我不會說，這是我人生唯一一次撒尿，哎呀，說錯了，是唯一一次撒謊，這種天大的謊話。

還有比起平假名，我更喜歡謊話的漢字「噓」，口是虛的，虛從口出，漢字還真不錯。

但是我會說，除了攝影以外我沒說過其他謊話，這種謊話

嗯，我睏了，到底是五天連續過勞了，再不節制的話我不是得胃癌，就是要不舉了！

前前前天，在拍完里月小姐後到六本木「梅江飯店」接受征木高司採訪，然後到俱樂部Ｓ，和麻美一起回到家已經三點。

前前天，在風雨交加的虹浜拍攝女星堀妙子過火的照片後，在新宿「日神」認識帶黑手套的女人，去了兩間愛情旅館後，回到家已經四點。

前前天，在六本木「可可」和小森和子進行攝影採訪後，受邀參加編輯朋友的事

務所開幕，最後把鈴子兩腿張開，回到家已經三點。

前天，由東販企劃的《荒木經惟的攝影世界》簽書會在西武池袋書店和吉祥寺弘榮堂舉辦，結束後約了白夜書房的惠子去「日神」，然後再去愛情旅館，回到家已經四點。

昨天，是到錦糸町「東京樂天地」的「漢友公司」開幕晚會，現場我對GUERNICA樂團的小純一見鍾情，約了她到四谷的「white」，然後去了她公寓，回到家已經四點。

……雖然這些都是謊言，但是我真的連續好幾天都清晨才回家。我忙成這樣、喝成這樣，所以才一直撒尿出來，撒謊出來。

我最近的藝術作品（說謊傑作），是記有日期的攝影集《荒木經惟的偽日記》（白夜書房出版）。為什麼是偽日記呢？因為照片裡四月一日愚人節，八月六日、九日原爆紀念日，和八月十五日終戰紀念日的日期最多，幾乎全是胡說八道的日期。

還有，《荒木經惟的偽報導文學》（白夜書房出版）中的〈國宅賣春妻〉也是謊言，其實是讓小酒吧的吧女扮演國宅裡的人妻，房間是在某編輯的房間。不過，這名吧女真的有賣春經驗，所以是真——的啊。（哎呀，荒木先生你早洩了吧？不好意思、不好意思，我一聽到快門音也就跟著射了出來。對了，多少錢啊？雖然平常兩個小時要兩萬塊，但你快快結束了，就算你五千吧。）

最後，讓我引用《小說現代》四月號青柳友子的〈薔薇刑〉作結：「如果告訴你一部分真實，那原本想隱瞞起來的其他真實，自然成為永遠藏匿的東西。」

「さっちん」はセルフタイマー・フォトです

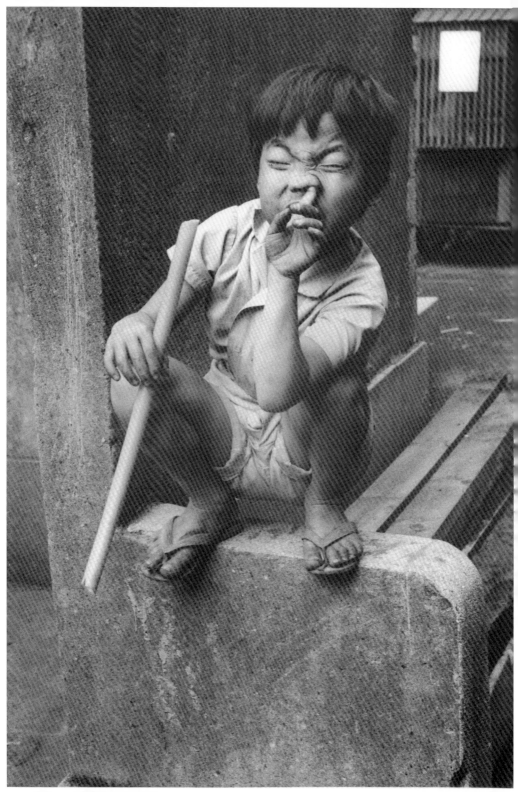

「阿幸」是我的自拍

「さっちん」はセルフタイマー・フォトです

一

五月，我到奈良拜訪入江泰吉（Irie Taikichi）[1]，我問他：「對您而言奈良是什麼呢？」他說：「是古都的鄉愁。」

攝影家入江泰吉一邊用他像陶藝家的手愛撫著蜷在膝上毛茸茸的白色小狗（好像叫小親吧），一邊說話的樣子，讓我不得不放棄剛才心血來潮想替奈良月光菩薩塗上資

生堂口紅拍照的念頭。大概是因為我感受到攝影的成熟，不，也或許是為年輕的輕薄感到恐懼的緣故吧。

不可以畏懼年老，不，畏懼也沒關係，因為人生是感傷的好。所以在拍攝過去的藝術品時，雖然那種感傷的心情不小心流露出來，但只要對這種心情抱持自信的話，不是也很好嗎？入江泰吉拍的不只是那個時代產生的物件而已，而是記錄下那個時代誕生的佛像們如何歷經長年累月的時間侵犯，繼續在這個當代存在下去的姿態。抱持自信不是很好嗎？

二

我喜歡還在為攝影煩惱的入江泰吉。當我拜訪他的房間時，他打開窗戶，不經意地讓房間注滿了綠色，以及充滿香氣的初夏樹木傳來的清爽聲音。說不定那樣的動作讓我更喜歡他了。

當時，我深受新寫實主義影響。雖然我只不過稍稍涉獵一些理論，對攝影，根本沒有研究，甚至沒看過像羅塞里尼（Roberto Rossellini）二的《不設防的城市》（一九四四）和《游擊隊》（一九四六）等知名電影。就在此時，我在二次大戰前就存在的三河島老公寓社區裡，遇見了一群小男孩。我完全全被這個日常持續受到侵犯的公寓社區，以及汗流浹背、飛跳玩耍的男孩們所俘虜。我興奮地不斷對著這個日常與新寫實主義完全契合的場景按下快門，甚至拍攝了十六釐米影片。與男孩們一起飛奔、跳躍、玩耍一年後，我體認到即使在日常不起眼的事件中，也存在著精采的戲劇。最後，我遇到了阿幸。

和《游擊隊》（一九四六），狄西嘉（Vittorio de Sica）三的《擦鞋童》（一九四六）和《單車失竊記》

三

此刻，我在廣告代理店電通工作，在工作中我學到「取名」（naming）這個詞彙。

我想，取名「阿幸」真是一個傑作。當時我被叫做「阿經」，仿照這個叫法，我將星野幸夫叫做「阿幸」。正確地說，阿幸就是阿經，我的這個「阿幸」，其實就是阿經的一篇自我介紹。「阿幸」不但是我的取名傑作，也可說就是我的「自拍

照」。對我而言，攝影從嘗試這個自拍照開始，似乎是理所當然。

就像歌舞伎演員在感情最高潮的瞬間突然停止動作一般，作為一個攝影家，我拍下了那個停止的動作。

關於這個動作，雖然木村伊兵衛先生評價說：「……但我擔心的一點是，這種表現方法如果陷入矯飾主義，會不會就變成像紙芝居四一樣呢？」但是我對變成紙芝居一點也不害怕，我喜歡紙芝居表演，或許不知不覺中我就是以紙芝居為榜樣，為什麼呢？因為紙芝居絕對影響了我的影像經驗，那個有名的《黃金蝙蝠》中正義的一方黃金蝙蝠登場的瀟灑姿態，就是阿幸的動作啊。加上我是在紙芝居的聖地下谷（現在的台東區）三輪出生，根據加太永治先生調查：「從昭和六年至今，東京從事紙芝居表演的人已超過一千人，製作紙芝居舞台繪畫的工廠也增加了，以三輪為中心增加到十五家左右，並且幾乎都在製作黃金蝙蝠。」（《街的藝術論》），大家多多表演黃金蝙蝠吧。

四

儘管是厚顏無恥，但我對獲獎可是信心十足。因為我在毫不起眼的日常中發現了戲劇，發現了阿幸。「阿幸」有一半以上是演出來的，或許拜從平凡百姓中發現演員的成功例子（狄西嘉）之賜，才讓我的感傷寫實主義得以實現。如果能夠進一步徹底實現大便寫實主義·五就好了，現在還只是小便·寫實主義啊。

當我看「阿幸」時，我會因為太暴露自己而感到害羞，但同時也有一種快感，甚至連題目都是如此：

「我最強了 最快了 最厲害了」

「怎樣 我很帥吧」

「小國 我喜歡你耶」

「如果我不當投手我可不玩喔」

淨是信心滿滿、虛張聲勢的題目。尤其當我看到封面挖著鼻屎的阿幸照片時，我

心頭震了一下。那和在末班電車中一邊挖著鼻屎、一邊看著兩腳張開的三流酒吧女的我，是一模一樣啊。

一　入江泰吉，一九〇五年～一九九二年，攝影家，以拍攝奈良的風景、佛像、節慶知名。

二　羅塞里尼，一九〇六年～一九七七年，義大利電影導演，義大利新寫實主義電影先驅。

三　狄西嘉，一九〇二年～一九七四年，義大利電影導演、演員，代表作《單車失竊記》開啟了使用非專業演員及街頭實景的先例。

四　荒木所指的紙芝居是二次大戰後流行的街頭紙芝居，是將故事畫在紙板上，由表演者講述故事、念誦台詞的街頭表演，《黃金蝙蝠》為代表劇碼。

五　大便寫實主義一詞出於昭和初年，小說家武田麟太郎創造大便寫實主義一詞，批評被意識形態局限的社會寫實主義只描寫老百姓醜惡、貧苦的生活，並非真正的寫實主義，後來大便寫實主義用來泛指那些描寫市井小民生活的寫實主義。

アリナミン入りのショウベン・リアリズム

加入提神成分的小便寫實主義

我對所謂的競爭非常不在行。談到競爭，腦中就浮起額頭綁條帶子的影像，還要發出狂烈的吼叫聲。我啊，只會嘲諷、揶揄，輕薄得很。

大學時，我曾因男人不幹架就是弱者的想法而去學空手道，我屬於千葉大學的田舍流派，總之就是擅長肉搏戰的流派，到對手身旁揮舞兩下就把對手打得落花流水。所以當我想轉頭落跑時，就會吃一記拐子，真沒面子。但是，空手道部還真有可以把對手肋骨都打出來的傢伙。我因此了解到人類是知人知面不知「力」啊，世

界上竟然有這麼強的人存在，想想真是太危險了，所以我就退出了。

大學我主修化學。談到化學，我就想起一堆連在一塊兒的六角形，我可是一竅不通呢。還有，那像笨蛋一樣的實驗我可不做，尤其是攝影化學這種東西隨便搞搞就好，那是腦筋最不好的化學家為了要搞點什麼名堂而搞出來的東西，因為攝影化學只要加入一點唾液，就完成啦！

千葉大學工學院還有其他科系，像是設計系、建築系、聚集室內設計職人的木工系，到那邊玩耍真的非常有意思。只要設計系說今天有人體素描課，我就會立刻飛奔過去，嘎啊──嘎啊──地邊畫素描，邊看裸體，眼睛盯得之緊啊。總之，我冷冷觀察，觀察到被設計系的人討厭。但是那些人真是做著既快樂又輕鬆的事啊，玩弄黏土什麼的。

我父親在過去稱為吉原土手的地方經營鞋子、木屐店，附近有埋葬青樓女子的寺廟，也就是白井權八（Shirai Gonpachi）一洗刀的寺廟，那裡被稱為三輪，也就是俗稱

下町的地方。一般來說有水準的下町是淺草，沒水準的下町是千住，三輪就在兩者之間，真是不上不下啊。我和父親長得很像。讓小時候的我嚇一大跳的是，有一根這麼大的圓木，父親敲著打著，一下子就做好一雙木屐，青樓女子穿的高木屐也是這樣做出來的。父親的鋸子多到令人眼花撩亂，就像有名的攝影家會有很多相機一樣。這個木頭是用這個鋸子、切粗木是用這個，打細磨是用這個，父親從不把工具借人，這可是名人的原則，鋸子有一丁點兒鈍都不行的。

畢業後我立刻進入電通工作，在這裡已經七年了。我在公司裡可是非常偉大呢，可說是管理職，也可說是副總裁。我為了要削弱團隊的力量，所以一進公司立刻擔任要職，五年後就做到總監，之後又成為副總裁，這應該是管理職位中最高階的。副總裁雖然是管理職，但是什麼也不用做，也沒有任何手下，算起來也沒有任何團隊成員。很好，進行得非常順利。

你說《荒木經惟寫真帖》嗎？那是今年我發現的一條可行路線，不過光一個人自慰太浪費了，所以決心公開。因為今年是一九七○年，所以就故意印了七十份送給

別人，那可是我的情書啊。結果我得到一些回音，我想有回音就算成功了一半，

加上大部分的回音都是稱讚我的，連心情都變好了呢。整個計畫大致如此，說起

來是因為我在大眾媒體公司上班，所以才想做點小眾媒體的事情，而且算起來我就

是主編，這樣不是很爽嗎？對吧？只要有企劃就可以著手進行，我想我還會持續製

作《寫真帖》一段時間。

那個是紙芝居，正上演著《幾代春子的死》，但在駒場開藥房的她死掉了，真的

死掉了。為我拍攝繼承了這種傑出血脈的女生，她們姊妹是我最近

攝影的中心主角，姊姊是從早稻田法語系畢業，頭腦好到有點壞去了呢。我當然也

拍裸體，女人會在有才華的人面前脫光，說來說去總之她腦筋真好，她如果了解我

是有才華的人，她的胸部雖然只像大一圈的葡萄乾，但是也很好啊。相較之下妹妹

就瘋狂一點，對，不是吃一堆安眠藥，就是要用剃刀割腕自殺，真有潛力！我已經

這樣慢慢、慢慢地拍了一年。只要是我拍的，幾乎所有女人都會在還沒認識我之前

就變成全裸。我啊，喜歡脫衣舞孃或是土耳其肚皮舞孃，女人的排名，娼婦是最高

等級，最不行的就是那些適合「主婦」這一名詞的女人，母親的話還勉強可以，但

她是一位豪放女，我拍攝繼

是最高等級的女人還是娼婦。

我的攝影，說是大便寫實主義也好，小便寫實主義也好，疲勞的時候就是加入提神成分的小便寫實主義。我啊，召集手下組成下痢三劍客在銀座拍照，我自己是只坐在椅子上的導演，不過小凡說世界上最蠢的蠢蛋就是導演。很多年輕女生會到銀座步行者天國，那些妙齡小姐真有魄力，能量驚人，就算一點也不合適，還是穿著薄薄的衣服，把肥肥的大腿大剌剌地露出來，幽幽走在街上。我們三個人一個接一個地拍攝她們，先從正面拍下如同紀念照般的照片，然後分別記下她們的名字、住址、電話，這就是所謂的紀實攝影。

之後，我在街上拿著白色大畫布走著，說要在都市中做出一個空間。比如在銀座可以看到年輕情侶，我就拿白色畫布站在他們後面做出所謂的背景，然後叫我的手下幫情侶拍照。雖然白色背景製造了兩人世界，但從背景邊緣可以看到站在背景後的我的手錶正在閃爍，我啊，割下了都市的一部分呢！當然，對著情侶要說些「為了製造兩人愛的空間這類好聽的話，總之，就這麼做了。在白天陽光普照的銀座中

央，我對著情侶們用這些噁心的話堂堂解說，真是抱歉啊，我們拿著畫布想要這樣那樣。那些人還真以為我要製造空間給他們，甚至有人喜極而泣呢。這真是一條不錯的路線。那些妙齡小姐，現在正是最活生生的時候。

人臉這東西真有趣，尤其是女人的臉。雖然以前臉妝的技巧要比服裝搭配的技巧落後，但是最近臉進步了，臉妝技巧已經進步到和打扮技巧差不多。要與那厚重、奇怪的打扮匹配，可是相當困難的化妝技巧。現在夏天結束了，無論是化妝還是打扮似乎都平靜下來，感覺變得很不錯，甚至很有趣。如果現在去搭訕的話，所有人都散會發一種是不是要和我去睡的那種氣氛呢。

我現在剛滿三十歲，但我的思想非常保守，因為我是感傷的，我不想遮掩我的眼淚。喔！太寂寞了，太寂寞了，我啊，一定是，絕對是，完全是，大概是，小丑吧。但是正經說來，我可真是又酷又硬，這不是開玩笑的。現在不是很流行有feeling這樣的詞嗎？我非常討厭，因為談到情感、情緒這些關於人的感情，不好好用文字表達是不行的，又不是浪花節二。

最近出現很多很吸睛的女性攝影家，她們有著河童般的頭髮，真不知道染黑了多少次，但是很漂亮，就像化妝一樣。她們大多穿毛衣，特別凸顯出胸部線條，再把相機掛在脖子上，然後相機帶子就撞在胸部上，搞不好是這種快感讓她們欲罷不能，所以無聊的時候就出來拍照。我認為女生是沒辦法拍好照片的，因為所謂的攝影家，是要很帥的。

說到不帥的攝影家代表，應該就是內藤正敏。他像鍋爐間的工人一樣，一上了年紀就一年到頭穿著像高爾夫球褲的某種褲子，然後用不曾改變的速度走著。不過這也算條不錯的路線吧，這種人沒有輕薄之處。我曾經試著教內藤先生什麼是輕薄，但是一點用也沒有，雖然我有夠輕薄，但他實在太穩重啦，就像便秘一個禮拜再出來拍照的感覺。那個人搞不好連正坐時都能拍呢，我則是一腳跪著、肚子還一邊痛著的類型。但是，不久前內藤先生在尼康沙龍舉辦了「婆啊！爆發」的展覽喔，那時他穿著一般褲子，步調也輕巧起來，他橫越會場的背影，看起來正哼哼哼哼地哼著旋律輕鬆跳舞。我真是服了他，那個人的攝影，真的很差，不過就因為很差所以很好。我喜歡那個人的攝影喔，雖然他自己說拍的很好，但實際上是很差的，真是令

人討厭。和我在一起時，那個人會衝動地開始說教，會告訴我說，在這些地方一定要認真思考攝影喔。（採訪者 東松照明）

一

白井權八，江戶時代民間傳說的主角，因為迷戀吉原的青樓女子小紫而傾家蕩產，最後落入殺人搶劫的不歸路。白井權八的故事後來成為歌舞伎的戲碼之一。

二

浪花節，以三味線伴奏，講述市井小民的人情故事的日本說唱藝術。

日付入りの写真

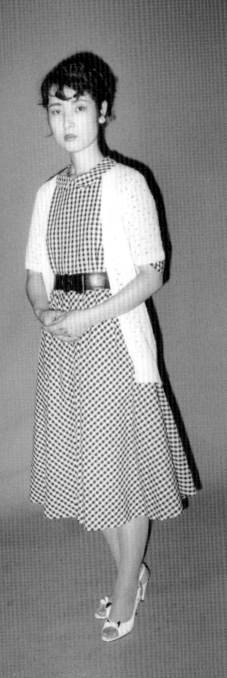

80 8 15

日付入りの写真

記日期照片

我到底是從什麼時候開始拍記有日期的照片的呢？我翻開《荒木經惟的偽日記》（白夜書房一九八○年十一月十日第一版），第一張照片記錄著七九‧四‧一。啊，對了！對了！因為偽日記是從四月一日愚人節開始的啊！其他日子拍的照片也記成四月一日，常出現的日期還有八月六日、九日（原爆紀念日）和八月十五日（戰敗紀念日），其實怎樣都好。但這本攝影集卻只有兩三個人出聲讚賞，明明是一本很厲害的攝影集啊。現在這樣一頁一頁翻著，我更加確定這是一本非常好的攝影集，嗯，還是繼續拍有日期的照片吧。

偽日記出版後我有一陣子沒拍記日期照片了。但在一九八四年新年，我再度感到沒有日期的攝影不夠有趣，沒有日期就不是攝影，不過為了造假，每次按快門時就得按年月日調整日期。新買的美樂達 HI-MATIC AFID 有一九八一年到一九九五年的日記，啊，這個好耶。這樣拍一年就可以拍完十五年的日記了。嗯，那就在一九九五年發表，取名《ARAKI 1981～1995》，事實上全是一九八四年拍的照片。

已經拍完十五年的照片，那就沒必要繼續拍記日照片了。雖然在除夕夜的醫院病床上，我一邊看紅白歌唱大賽一邊這麼想著，但到了一九八五年元旦，我還是覺得有日期的照片有意思，今年也繼續拍吧，不過不要再捏造，要誠實記上當天日期。對，因為東京是攝影，所以只在東京拍的照片記上日期，就這麼決定了（但在韓國拍的也記上日期了呀）。不要叫《'85 東京日記》，直接出一本《東京日記》，出完就不要再拍記日期照片了。雖然上一秒我還這麼想，但不知為何又覺得明年仍然可以繼續。總之，不到一九八六年元旦是無法定奪的。如果還要繼續，可以把東京以外的照片也記上日期。

關於記日期照片，我想表達的並不是記上日期後，攝影就會說明那是何年何月何日的事，攝影就變成無法超越那天的東西。但是，攝影在記上日期後，的確就和原本的攝影不同，這個不同與其說是因為日期，或許該說是數字的緣故，當畫面出現數字時，感覺就是特好。現在，既然我這樣寫了，表示我已暗自決定明年要繼續拍了，不用等到一九八六年元旦啦。嗯，那我一直拍到一九九五年好了，如果相機沒壞，嗯，如果我也還沒壞的話。

嗯，這個月的攝影集錦是比ＦＦ更有看頭的瑪麗蓮夢露的死臉，被發現的「阿部定事件」川口浩和「被攝體」清純女星野添瞳滿點的「回憶的照片」，「拍攝者」川口浩和「被攝體」清純女星野添瞳滿點的「回憶的照片」，被發現的「阿部定事件」現場照片，新宿歌舞伎町「下半身天使」淋浴間「克里斯多夫」的小美和肥皂店「唐璜」的小光。

（一九八五年十二月）

拉提格，和他輕快的腳步

這是拉提格（Jacques-Henri Lartigue）一的保母杜杜等待投球的瞬間，照片還拍下她身後模糊的羊齒樹葉，球看起來不像有力的東西，反而有一種柔軟的幻想感，整個畫面沉浸在一種溫柔的氣氛中。阿維東（Richard Avedon）二編輯的拉提格攝影集《一個世紀的日記》（Diary of a Century），我不知翻閱多少次了，我還是對拉提格少年時代拍攝的影像最感興趣。相機，那台既快速又沉重的新鮮機械，完全虜獲了少年的心，少年每天都使用新相機捕捉新體驗，尋找只有相機才能捕捉的空間斷面：像天使般從樓梯跳下的比琪，帶著浮板、身體美麗翻轉、躍進水中的安德烈，想要撐傘

飛翔的多絲。這些畫面就像檸檬切面一般清爽、乾淨，既現實又超越現實，還有一種明確的愉悅。少年用天真的驚訝收集了所有現實，而且沒加入任何多餘的情感。這種不經意的明朗，就像躺臥在地上看到從未見過的甲蟲，立刻用標本針刺下。當然，那是他中意的甲蟲，並不是所有人看了都會喜歡。所以拉提格的攝影是無法評論的，就像一個人的快樂與興趣，其他人是絕對無法插上嘴的。

看拉提格的攝影，先不管它們像極了家族相本裡的照片般暴露了他人的生活，我不知為何也習慣了他攝影中那種中產階級的精神健康感，以及由此產生的細微樂趣。無論是對賽車或飛行實驗的感動和興奮，拉提格都不會讓人產生反感，反而會心一笑。觀看拉提格的攝影還會喚醒一種不可思議的懷舊感，就像認識一名喜愛攝影的紳士，他在一個小時裡讓你看了許多自己的家族相片，現在你連他家人的臉和名字都非常清楚，那是一種與「幽幽然」這個形容詞完全符合的感覺。所以攝影可以說是有錢人的嗜好，而且是有錢人中少數沒有毒性的嗜好。或許也有人不以為他的攝影當回事，認為那是私攝影，和其他記錄時代的照片不可相提並論。不過把他的攝影當回事，認為那是私攝影，和拍下其他人的眼睛有什麼不同反過來說，拍下雙親的眼睛，拍下妻子的眼睛，和拍下其他人的眼睛有什麼不同

嗎？觀看照片時，不知道照片所拍的就是攝影者的雙親，和知道是攝影者的雙親後再看照片，這兩種情況會讓觀者有完全不同的感受，這是不可否認的。觀看私攝影的心情，是一開始就把攝影的線索鬆開，也就是說，觀者準備好溫柔的感情、柔軟地等待著。

如果用繪畫來說，這和看盧梭（Henri Rousseau）三、夏卡爾（Marc Chagall）四及蒙德里安（Piet Cornelies Mondrian）五那些畫家的心情是一樣的，就像在一個難得早起的清晨，帶著尼康FM，播放彼得森（Oscar Peterson）六的鋼琴曲，在穿透的蕾絲窗簾的陽光中喝著紅茶，如果看畫冊就是夏卡爾，攝影集就選拉提格，一頁一頁優雅欣賞著（絕對不是一頁一頁沉重地研讀）。這完全沒有看輕夏卡爾和拉提格作品的意思，而是在早晨這麼舒服的時光中，我不想破壞爽朗的心情，所以先把作品深奧的部分放在一旁。想想看，現在要找到能合適清晨氣氛的東西非常困難，什麼都和「思想」連在一起，就像困難的挖井工作一樣，所有一等世界裡的人們都陰鬱沉重、作繭自縛，只有面無表情的枯竭臉龐，毫無激情的無聊言語。「感動」這個字對他們來說好像死去了，不存在似的，變成他們輕蔑的對象，他們的心永遠是堅硬

而沉默的。這種族群存在於任何時代，而在所謂的現代裡，他們更是如同黴菌般數量最多、最隨處可見的族群。生活的快樂是從各式各樣圍繞在活下去的自己身旁的大小瑣事裡發生，雖然這些瑣事只是重複循環，算不上特別新鮮有趣，但也會有些細微感動，足以讓人突然感受到「活著」這件事的充足感。明亮、輕快——為什麼對很多人而言，這些字眼過於抽象呢？明亮的生活，輕快的每一天，對他們而言，聽起來像是遙不可及的勵志標語，他們無法擁有照亮自己的生命力。這樣思考下來，我們必須對拉提格「攝影」的龐大生命力（天生的感動家，率直的幽默家）表示敬意。雖然拉提格生來就是中產階級，但是圍繞他身旁的都是喜歡新鮮熱鬧的一家人，他們對各種事物充滿狂熱，或許這都與他承襲的「血統」有關。這種出眾的人類特質，只能說擁有它的拉提格是幸運的。比起評價拉提格的攝影，我更在意的是他的個性與生活，這聽起來或許奇怪，但是所謂的攝影，必定是從個人性出發，尤其是拉提格這種由記錄生活周遭的日常開始的攝影，如同先前我說過的，是誰也無法插上嘴的。活生生的日常中，一個叫拉提格之人的輕快腳步——我在當中感受到無法置信的羨慕與驚訝。但最後我們都只是旁觀者，我們無法沉浸在拉提格拍照時所感受到的快樂，可以感受那快樂的只有拉提格一人。感情是無法共有的，攝影是

攝影者獨有的東西，無論是多麼感性的評論家，不是也只能將自己的感情塗在照片外面嗎？攝影家在按下快門的那個瞬間，已經把所有情感都收入他心中。這是我的細微感想。陽子正在寫著關於開朗的攝影老頭拉提格的文章。

一　賈克‧亨利‧拉提格，一八九四年～一九八六年，法國攝影家，出生富裕家庭，六歲時開始拍照，拍攝巴黎超過六十年。

二　理查‧阿維東，一九二三年～二○○四年，美國攝影家，二十世紀最重要的時尚、肖像攝影家。

三　亨利‧盧梭，一八四四年～一九一○年，法國後期印象派畫家。

四　馬克‧夏卡爾，一八八七年～一九八五年，俄國超現實主義畫家，作品以個人生活、夢境、俄羅斯民間傳說為主。

五　彼埃‧蒙德里安，一八七二年～一九四四年，荷蘭畫家，以幾何圖形作為繪畫基本元素，作品藝術論影響後代藝術與建築。

六　奧斯卡‧彼得森，一九二五年～二○○七年，加拿大爵士鋼琴家。

英雄は裸にならない、裸にしない

英雄既不裸體，也不裸露

因為要開始談論偉大的攝影大前輩，不得不在文首先表達我的敬意。

若談到卡帕（Robert Capa）[1]，戰地攝影家的形象想必非常強烈。因為我是「日常攝影家」，所以我和卡帕之間可說是對比。所謂的戰爭，算起來就是一種非常狀況，若說戰地攝影有什麼重要意義，應該就是它道出了「那裡，有異常」這件事。我啊，如果有坦克來了就先逃命，別想要我踏進地雷區一步。現在攝影家也不到戰地現場拍照了，所以冒著生命危險到戰地拍照，在那裡拍照這件事情本身就非常偉大。

卡帕的作品充滿現場感，我曾仔細研究過，還曾把他與布列松做了一番比較。如果布列松是「柔」、「老」，卡帕就是「剛」、「少」，大概是這種感覺吧。或者說，布列松有著中產階級風流韻事的瀟灑，卡帕就是剛毅、甚至張牙爪爪地拍照。無論取景或調性上卡帕都毫無偽裝地拍著，就像用眼睛捕捉被攝體，不斷狠狠按下快門。所以無論生命的尊嚴、死亡的悲痛或任何雜亂無章的東西，全都被卡帕拍下來，這是卡帕最好的地方。卡帕出道的作品〈演講的托洛斯基〉，雖然畫質粗糙，但也符合了那個時代的調性，即使現在觀看〈倒下的士兵〉、〈德國的協力者〉這些代表作，眼睛仍可感受到戰地的灼熱。

從卡帕有名的〈諾曼第登陸〉中幾乎可以聽到爆炸聲，還有士兵下船登陸的腳步聲。卡帕為了拍攝先發部隊的正臉，居然背對德國的軍火拍攝，真是太厲害了。想必那時卡帕早忘了身後飛來的子彈，除了拍下好照片以外，心無旁鶩。「拍下士兵戰鬥時意氣風發的樣子」，偉大！這就是所謂的攝影家。我相信為了拍好照片的卡帕，大概每次都往最危險的地方去。

卡帕想必是把戰場視作自己的職場，不是嗎？看看這張卡帕本人的肖像，我感覺到這個氣氛呢！嘴叼煙草著軍服的姿態，不正瀰漫著一股英雄感嗎？甚至讓我有種感覺：卡帕並不是在拍戰爭的空檔抽煙，而是在抽煙的空檔拍戰爭。

就像卡帕的肖像一樣，卡帕的攝影也拍下卡帕的存在。不管卡帕拍了什麼，都充滿了「我在這裡」的現場感，這和一般常說的「把現場空氣融入進來」不一樣。卡帕攝影的強烈性，是在攝影當中也出現了自己。

……但是卡帕從不在被攝體中拍出「私情」，雖然卡帕拍過各種場面，卻絲毫沒有憤怒、痛苦、悲傷、慈悲、歡樂這些情緒。卡帕沒有感傷主義，和我說的「攝影私情主義」是一種對比吧。如果是我，一定會對被攝體插入更多「私情」，但是卡帕插入的是現場、現狀……或者可說是「現・情」吧。對卡帕而言，重要的不是人間的感情，而是「曾在那裡」這件事情。

卡帕是從戰地攝影開啟報導攝影的先驅者，從這個角度我就可以理解卡帕為什麼

完全沒有私情。因為如果當時的攝影拍進了思想、立場，就會變成帶有政治意識的宣傳。或許當時需要的就是冷眼旁觀到接近冰冷的客觀吧。

不過，卡帕所拍的戰爭以外的攝影，也是只有「現情」呢。比如說卡帕一張裸照都沒拍過，雖然我相信他一定有拍戀人塔洛（Gerda Taro）二的裸照，只是卡帕拍攝女人的時候，應該也沒有流露身為男人的「私情」吧。如果卡帕這位大前輩還活著的話，我很想這樣和他說：「怎麼戰爭和女人都沒有裸體的呢？這可不行啊！」（笑）

無論是戰爭或戰爭之外，我感覺卡帕的攝影在質問著一個重要的課題：「究竟活著的喜悅是什麼？」

這可是「大攝影」呢！

一　　羅伯特・卡帕，一九一三年～一九五四年，美國攝影家，二十世紀最著名的戰地攝影家之一。

二　　傑爾達・塔洛，一九一〇年～一九三七年，德國戰地攝影家，同時也是卡帕的戀人。

私情がリアリズムになった

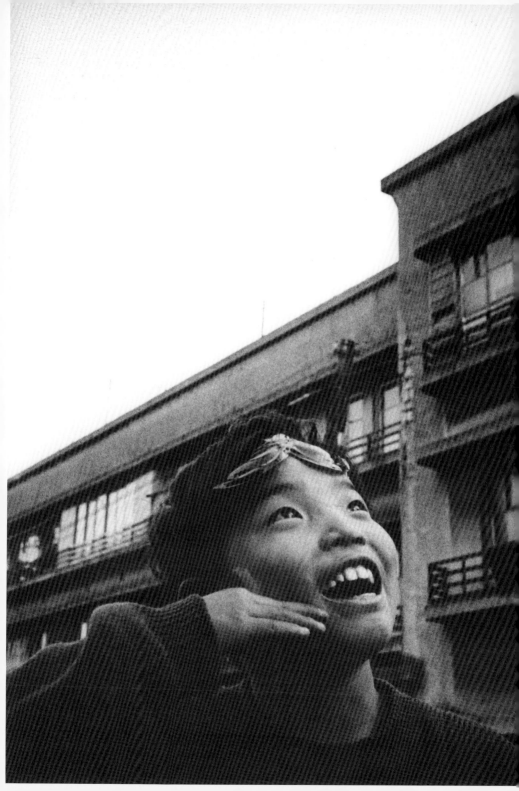

私情寫實主義

私情がリアリズムになった

不拍小孩就成不了攝影家。對，要拍小孩啊、貓啊，因為走在路上時眼睛自然會往小孩看啊，往貓看啊，這是人之常情，違反常情就成不了攝影家。

土門老師留下了很好的攝影作品。《筑豐的小孩們》和《江東的小孩們》這兩個系列是代表作，我的《筑豐的小孩》攝影集，是新聞紙印刷的百圓版本，這樣的東西用一百元啪地出版，那種速度感真好，就像筑豐的快報。這種不花時間拍攝、不仔細編排的出版方法，讓人有種出乎意料的驚喜。但是土門老師是一個講求作品完成度的

人，當時他一定還不滿意地繼續拍著，如此一來，攝影的同時性和連續性就出現了。

攝影家提出結論，然後對著世界發問，我認為這種行為是毫無意義的。我對社會訴求從來沒有任何興趣，所以土門老師的作品中，我就不怎麼喜歡《廣島》。《筑豐的小孩們》算起來雖是告發性的作品，但也保留著不是告發性的部分，我還能接受。總之，若比較這兩個小孩系列的話，「江東」絕對比「筑豐」好多了。

之前土門老師給我看《江東的小孩們》的印樣，我嚇了一跳。我還以為是我得到太陽獎的《阿幸》的印樣呢，真的很像，背景也是一模一樣，小孩穿的衣服、遊戲的方式也很類似。

不只如此，土門老師還很自然地融入街道和小孩之中，應該是建立起一種親近的關係了吧。比方說〈近藤勇和鞍馬天狗〉這張照片，老師和小孩一起跳著，〈跳橡皮繩〉中，老師的腰一起動了起來，老師用與小孩合而為一的節奏拍攝，也就是說，老師變成了小孩的一份子，才可能有這樣的作品出現。咦？這不是在模仿我嗎？（笑）

但是啊，我感覺這些照片似乎把我也拍進去了。大概因為我從小在下町長大，有一種親近感吧，也就是說，這些照片讓我感到很溫暖。

其實小孩們喜歡怪叔叔喔。土門老師不是有著凸出來的眼睛嗎？大人看了會覺得恐怖，小孩看了應該很喜歡。我啊，則是用這個肥厚髮型和黑色粗框眼鏡搏得小朋友的喜愛，就連電車上坐我對面的嬰兒看到我，也會噗咻噗咻笑，因為我能看到小孩的本性。

土門老師的家在築地明石町，可是讓我不解的是，土門老師從自己居住的下町住宅來到附近的銀座街道，居然拍起了街上的流浪兒。明明在天橋上，在自家附近，土門老師只拍充滿朝氣的笑臉，從未拍過有關貧窮的照片啊？把社會、環境、時代拍攝下來，確實是很重要的，我想土門老師因此才想在攝影中追求客觀性與社會性吧。但是攝影並不是這樣的。攝影應該是看到某個小孩，感覺很棒，為他著迷後不斷拍攝，這樣的話自然而然就會把社會背景拍進去。還有時代背景的氣氛啊空氣啊，甚至連附近小孩的笑聲也能一併拍入，彷彿原本就存在照片裡一般，這就是所

謂的寫實主義。土門老師雖然努力實踐著艱澀的寫實主義論，但是不假思索而拍出

的輕鬆世界，反而是最具寫實主義觀的，這就是攝影的魅力，攝影的力量。

拍攝《阿幸》的我，與在家附近拍攝「江東」的土門老師一樣，和小孩一起跳

著，那是一段連我自己都覺得美好的經驗。不過現在我重新看了印樣才了解到，中

途我開始在一個叫阿幸的少年身上看著我自己呢，這就像一種思緒，更有著類似小

說情結的地方。說起來這可是造假啊，看得出來我讓阿幸去演出如果是我的話會怎

樣的故事。

當土門老師離開住家附近到了遙遠的筑豐時，土門老師漸漸變成不與小孩一起跳

躍的土門老師了。為了要控訴筑豐的貧困，社會的矛盾，土門老師利用了這些小

孩。因為小孩非常直接、誠實地反應了環境。就方法而言土門老師成功了，因為攝

影是具有控訴力的東西。

只是一旦如此，土門老師就無法讓人感受到如同「江東的小孩」一般的生命力。

比如說佇立在房屋入口的小留美的臉，成為家人、生活、社會的所有象徵。這張照片為她代言了她自己還沒意識到的東西，也讓我們看到這類攝影家口中的使命感，以及他們無恥的地方。這樣一來，小孩的照片只不過是一個記號罷了。

唯有對小孩懷抱非常溫柔的情感，才能如此溫柔地拍攝睡臉。

但是土門老師還是有值得尊敬的地方，就是他不拍攝傷害對方的照片。少女的臉依舊是一張美麗微笑的臉，他對這個女孩還是抱持著慈愛吧，這就是我說當我拍攝肖像照片時，我表達的不是影像（image）而是禮讚（hommage）的意思。「筑豐的小孩們」中另一張女孩熟睡的臉，感覺就像是為了不驚醒她而噓地屏住呼吸拍下的。

土門老師的孩子在事故中喪生了，所以土門老師的攝影中有著凝視親骨肉的眼神存在，這難道不是因為在他靈魂深處存在著沉重的情感嗎？或許就是那份悲傷，賦予攝影一種深度。

我在演講時也一定會講到母親的死亡，妻子的死亡。摯愛親人的離世將永遠殘留

在我們的生命裡，人類，不過就是這樣卑小的東西罷了。

無論是「筑豐」還是「江東」，或許都是土門老師死去的孩子現身讓他拍的。那是一種感傷，也許有人主張要徹底去除這種感傷，但我認為感傷主義是好的，沒有感傷可不行呢。因為感傷主義是人類的特權，實在沒有必要勉強自己隱藏。雖然我說「攝影私情主義」，但土門老師的寫實主義中確確實實傳達著「私情」。

土門老師想要拍攝的，不就是人類焦慮的心嗎？因為不論土門老師拍什麼，都對被攝體存在著慈愛。土門老師雖是日本人，而且是持續拍攝日本傳統的日本人，但是我想他的攝影，一定是與世界有共通的更大的東西。

IV 彼岸的鬱金香

彼岸にチューリップ

私

景

1

9

4

0

‐

1

9

7

7

私景 一九四○～一九七七

掛著木屐招牌的家，就是我出生的家。

這一帶是過去的吉原河堤，當時聚集了很多酒家館子，男人們先在這裡小酌一杯，然後坐上在外等候的人力車往紅燈區奔去。現在，吉原成為土耳其人聚集的地區，不過刁頑如我，卻尚未光顧過哩。

小時候在車道上抓蝗蟲，在水池中捕蜻蜓時，母親教我把木屐招牌當作目標來找

路回家。父親去世後獨自一人經營木屐店的母親，過世至今也五年了。

這個木屐招牌已經是第二代，第一代是用銅打造的，所以在戰爭時拿去捐給國家。捐獻之前，穿著軍服綁腿的父親爬上木梯在木屐旁拍照留念，之後把卸下的木屐放在店前，讓當時只有四歲的我騎在上面拍下好幾張照片。我對這件事毫無印象，但在母親過世後整理母親的相本時，相本裡貼著那樣的照片。

一九七七年八月三十一日，七十年來荒木家族先是由父親、接著由母親居住的「人記屋鞋店」，成為無人居住的空屋。

母親死後，孝順的弟弟夫婦雖然曾經入住，不久後仍決定搬進新屋。

我和妻子住在附近走路約三分鐘的地方，但是一月底我也將搬離生活了三十七年的三輪下町。離開的原因並不是弟弟夫婦不在，老家也變成空房，而是我居住的柳下百花大樓二○一室旁，蓋起了緊連著大樓的便宜公寓，我家所有的窗戶都被堵了

起來，根本就和牢房一樣嘛。我還沒用手指穿破「少女艾莉絲們」，只是摸摸而已，怎麼就被關了起來呢？就算我很習慣暗房，但這麼暗無天日可是比破掉的痔瘡還痛苦啊，而且妻子實在太可憐了。我不想讓「我的愛，陽子」，變成陰霾裡的一朵小花。

這時我下定決心，要告別三輪而去。百花大廈位在明明沒有澡堂卻叫錢湯街的地方，也許這個緣故我一直很錢湯，再不前衛一點可不行啊，現在正是千載難逢的好機會，離開下町吧！開始新的荒木吧！再會吧！下町荒木！我這樣想著，決定十月底搬到小田急線的狛江，但或許我還有所眷戀，我開始拍攝這三十七年來的「附近」。

事實上搬家的真正理由，是整整六年都住在柳下百花大廈，卻沒有百花盛開啊！或許柳樹下的百花想開也開不了吧，可真無聊呢。所以我現在搬到狛江豐榮大廈，應該就會變得又豐盛又繁榮吧……

我拍攝並不是為了留念，而是認為現在的我可以「拍下」。「攝影」，是從確定可以拍下開始。但是我也會擔心，如果我把「攝影」全都拍下了那該怎麼辦？就一

個攝影家而言，接下來不就沒事可做了嗎？那不就得放棄攝影了？

三輪、金杉、入谷、千束、根岸、鶯谷、泪橋、南千住……十一和十二月我邊走邊拍這些我曾經遊玩、熟悉的地方，我甚至也去了妻子出生長大的北千住，還去了和三輪很像的京島、向島、玉之井……拍完一百卷底片後在附近照相館用放大鏡看印樣，我還是對看得到木屐招牌的「附近」最有感覺。放大鏡中的「附近」，是遠景，而且，是冬景。

在那放大鏡的冬天景色裡，我在其中。

我決定使用黑色機身的佳能Ｆ１搭配三十五到七十釐米變焦鏡頭，因為Ｆ１的重量與快門聲，與我拍攝「冬景」的心境完全契合，而且我很喜歡三十五到七十釐米的變焦功能。最近我強烈感到三十五到七十釐米拍下的攝影不是最「攝影」嗎？而且變焦功能很有樂趣，我對著「過去」zoom-in，然後從「過去」zoom-out，而站在冬天景色裡的我，直立不動。

一九七八年一月二日，晴。帶相機去泡個晨間澡，早上十點的「光景」中，我在那裡，我一邊zoom-out，一邊往木屐招牌走去，然後，穿過它。

邊泡澡邊唱著石川小百合的〈津輕海峽冬景色〉，一邊想著今年最重要的一件私事，就是讓那個高中女生變為女人。

一月三日，雪。八點起床，一邊zoom-in，一邊往木屐招牌走去，在雪景中我告訴木屐招牌我的離去，然後，拍下它。

我爬上公共廁所的屋頂。

「生在苦海，死在淨閑寺。」我看見青樓女子們長眠於此，也看見荒木家的墓碑。雪景，旁邊有父親種的八重櫻，雪中的櫻花。等到櫻花盛開的春天再與妻子來掃墓吧！啊，真冷，今天早上別去澡堂了，要不要試試土耳其浴呢？

對了，我預定把木屐招牌寄贈給箱根雕刻之森美術館。在二次大戰剛結束還有一餐沒一餐的艱苦時刻，父親製作了木屐招牌二代。我的父親，是藝術家。

一九六七年三月十八日，父親去世。父親死後七年的七月十一日，母親也過世了。

不知是否預料到自己的死期，在死前一個月，母親把骯髒不堪的二代木屐重新塗上漂亮的顏色，不過就在木板線畫完就大功告成之時，油漆行的老爺爺突然死掉了。

母親去世前還在為未完工的木屐招牌感到遺憾，我緊緊握住母親佈滿皺紋粗糙的手說，我會把木板線加上去的，妳放心歸西吧。一說完屋頂上的貓忽然哭啼起來，母親也安詳成佛而去。

母親去世至今已經有五年，我還是沒把木板線加上，我真是不孝啊。

現在我被雨淋濕，zoom-in著一九四〇年到一九七七年之間。木屐招牌也被淋濕

了，它是不是在哭泣呢？

雨停了。

一九七七年十二月三十一日。

一

原文荒木以日文發音相同的「錢湯」和「戰鬥」作揶揄：「我一直很錢湯，再不戰鬥一點可不行啊」。譯文為保留閱讀時發音之詼諧，而改譯為「我一直很錢湯，再不前衛一點可不行啊」。

記憶の、コカコーラ

記憶的，可口可樂

昨晚我禍從口出，心情忐忑不安。弟弟夫婦昨天拿著洗好的結婚典禮照片來我家，我因而得知新新娘父親因肝硬化住進醫院的消息。先前就被醫生懷疑有肝硬化的親家，因為最疼愛的女兒結婚而不顧醫生告誡破例喝酒，這似乎是肝硬化的原因。

「好像是因為婚禮喝酒所致，」千惠子一臉憂心地說。

「有可能因而致命呢。」結果我說出這種不該說的話。但我之所以這麼說，是因

為我的親哥哥也在診斷出肝硬化後不出一個月就死掉了。對我而言，一提到肝硬化就會聯想到那醜惡的死亡。無論我現在如何辯解，禍已經從口而出，我相當擔心千惠子的感受。

不知情的我在婚宴上幫親家倒了乾杯用的啤酒。

「老公，還是喝可樂吧！」坐在旁邊的親家母說，但是親家把我倒的啤酒一飲而盡，而且在婚宴結束前都沒停過。

我父親是絕對不喝可口可樂，母親也夫唱婦隨，蘇打汽水是兩人的最愛。我妻子卻喜歡可樂，而且明知我討厭可樂，還總在洗好澡時要喝上個兩罐，真是不體貼的女人！

「在女明星花城昌子退場後，我一邊為皺起的龜頭肌來個上下左右的日光浴，一邊對準我仇視的可口可樂瓶閃閃小便。

就在這神清氣爽之際，我決心成為一位攝影家，對著胡差二令人臉紅的舞台裝置

喀嚓！喀嚓！喀嚓！喀嚓！無緣由地我莫名地升起一股感傷。突然，在表演已告結

束的舞台上，兩個高中女生帶著笑臉登場，我趁笑臉還在白色陽光下無所遁形之

際，用奧林巴斯PEN FV相機和F4 Zuiko鏡頭迅速捕捉住。

我的心臟一邊加速雀躍一邊登上飛機，什麼人在什麼時候、什麼地方放棄了攝

影，對我來說似乎是重要的事。討厭的引擎聲和歡樂眩目的沖繩白色陽光一起由窗

戶湧進來，我帶給新婚妻子的禮物，是用我仇視的可口可樂瓶熔化做成的琉球玻

璃，我小心翼翼抱著，往背叛女明星花城昌子的東京飛去。」

以上，是我繼名作《感傷之旅》（蜜月旅行的紀念攝影集）後自費出版的《續感傷之

旅‧OKINAWA》中著名的文章。

一九七一年十月，我還在廣告代理公司電通上班，為了拍攝大聲疾呼「我們的願

望，是希望沖繩能夠早日回歸」的自民黨海報照片，我去了回歸前的沖繩。我拍攝

活力奔跑的沖繩少年，然後第一次用錢買了女人，用美金。在回程飛機上，我下定決心辭去在電通待了九年的工作。從窗戶望去，天空與海變成無邊無際、幾近透明的水池。啊！其實我一派胡言，歉抱歉抱。

事實上，我是被電通開除了，因為就當時而言我是個太過天才的攝影家（當然到現在我還是個天才攝影家）。在公司我幾乎不拍什麼廣告攝影，因為不天才的上司不敢把工作交給我這個天才做，他們以為我的作品會失敗。啊，說起來就是完全不相信我能夠勝任廣告攝影家的工作，但是他們還是給我很多很多薪水，多到我都用不完，所以才會對我有所微辭吧。

錢多到用不完固然好，但時間多到讓討厭讀書的我非常痛苦，或太常去咖啡店喝咖啡而喝到胃痛。所以，既是天才又肯努力的我，決心下工夫鑽研裸體攝影，白天就把咖啡店的女生或是公司接待的女生帶到攝影棚內，把可口可樂瓶插到兩腿張開的女陰裡，對著裸體藝術勃起。

但是這種事情是不可能永遠永遠、永遠永遠瞞天過海的。當褲檔裡我的龜兒子正配合快門摩擦著，射精瞬間就是快門機會；正當我帶著惡魔的表情攝影之時，明明鎖上的攝影棚門卻被打開了。上司站在那裡，我原本站著的龜兒子也倒了下去，所以我被開除了。

被電通開除的我成為一頭流浪狗，每天、每天，在東京四處晃著那話兒散步。

在路上撿到壓扁的可口可樂罐，回到公寓沖洗後放在屋頂上晾乾，然後把乾淨的扁可口可樂罐放在白紙上拍照。

可口可樂從立體變成平面，所以是攝影，所以是當代藝術，所以是藝術作品。這也就是日本的現實，日本的歷史，日本的文化遺產。我一邊這樣說著，一邊按下快門。

一

胡差，英文為Koza，二次大戰後美軍稱日本沖繩中部的越來村為Koza，胡差有美軍光顧的紅燈區，也是美軍犯罪、強暴事件頻繁發生的區域，後來和鄰近地區合併為沖繩市。

オバケちょうちん

オバケちょうちん

鬼燈籠

現在，我在男性雜誌《平凡擊》中連載肖像攝影專欄〈A,s eye〉。前陣子我拍著幫間的悠玄亭玉介（Yugentei Tamasuke）師匠一時，想起我的老爹。並不是因為老爹和師匠一樣都是在下町出生，都喜歡文藝，而是我想起我從未好好拍過老爹的臉。如果曾經好好拍的話，那就好了。

我手邊沒有老爹的照片，靈位也在弟弟那邊，我也忘了老爹喪禮用了怎樣的遺照。老爹死的時候我拍了照片，棺木裡父親穿著平常去廟會的浴衣，雙手合掌拿著

佛珠，身體已經冰冷了。我從上方拍攝，但把臉留在畫面之外，我沒拍臉，因為久住醫院的父親的臉已失去平常的朝氣。不過當然啦，父親已經死了，而且又是病死，鼻孔裡還塞著棉花。這不是老爹的臉，所以我不想拍，也不想留下來。

我拍了環繞老爹雙臂的刺青，左臂是鬼燈籠，右臂是骨骸子。在我還小的時候，老爹每天都帶我去澡堂，幫老爹刷背時，我只要一看到那兩個刺青就會停下來，鬼燈籠的鬼火在泡過熱水後變得火紅無比。我說到老爹的故事時一定會說刺青的事，崇拜流氓的老爹以為，刺了青就能變流氓吧，但是大家都說刺青非常非常痛，所以就先刺在手臂上試看看。結果真的太痛了，只好放棄在背上刺青，也放棄去做流氓的美夢。

我的老爹在靠近亂葬崗的三輪淨閑寺的邊上經營木屐店，理所當然地，那也是我出生長大的地方。店舖上方懸掛著巨大的立體木屐招牌，我的媽媽總是教導我：如果跑到遠處玩耍，只要看著這個招牌就能找到回家的路。這個大招牌是老爹自己做的，因此在我幼小的心靈中，父親可是我的驕傲，這招牌是件名作啊！老爹死後母親繼續經營木屐店一段時間，但母親死後繼無人而關閉，那時我想把這件名作

寄贈給箱根雕刻之森美術館，卻被拒絕。

我的老爹既是雕刻家，也是攝影家。事實上我的攝影老師就是我老爹，既把攝影當興趣又當副業的老爹，經常任命小學生的我擔任他的助手。比如老爹替幼稚園畢業兒童拍紀念照時，我就擔任看守，不要讓幼稚園兒童推倒暗箱相機等等。老爹還給我一台小經專用的 Baby Pearl 蛇腹相機。我用這台相機在畢業旅行時拍攝伊勢神宮的風景和初戀情人的照片，還被老爹誇獎一番。

但是當我獲得第一屆太陽獎時，老爹沒顯露什麼歡欣之情。直到守靈那晚，親戚的老伯才告訴我實情，老爹似乎不管去到哪裡都以獲得太陽獎的我自豪。我在父親的棺木中放入 Baby Pearl，送給我的父親。

一

悠玄亭玉介，一九〇七年～一九九四年，幫間的最後一位代表性藝人。幫間是酒席上炒熱氣氛的男性說唱表演。

十年後

自從《東京》（一九七三年）這本私家攝影集出版以來，我的攝影集、攝影展和現場攝影表演中，題名為「東京」的還真不少：《私東京》、《往東京》、《東京藍調》、《東京1940～1977》、《東京輓歌》、《東京，秋天》、《Araki的東京色情日記》、《東京風俗景》、《東京裸體》、《東京劇場八六》、《荒劇場・東京物語》，還有今年四月一日愚人節即將出版的《東京日記1981～1995》。我內心的東京，似乎是在攝影裡。

《日本攝影全集》中的《都市的光景》一冊，希望刊載《東京》裡的幾件作品，我找了半天卻找不到底片。底片究竟跑去哪裡呢？東翻翻西找找的結果，卻發現一張一九七七年一月我離開三輪時，在雪中拍下的老家照片。與其用《東京》裡的作品，我擅自決定用這張照片，然後把雪中的老家與十年後拍攝的老家舊址並排在一起。我家經營的是木屐店，木屐店關門後變成小孩的服飾店，最近聽說服飾店和隔壁的仙貝店都拆除了變成停車場，讓我很想去看看。

「台東區三輪有家掛著木屐招牌的家，就是我出生的家。」

「那附近是以前的吉原河堤，當時聚集很多酒家館子，男人們先在這裡小酌一杯，然後坐上在外等候的人力車往紅燈區奔去。在我小時候這條街還行走著馬貨車，我也有被馬車載過的經驗。我還記得車子會突然停下來，原來是馬要小便了，那就像瀑布一樣。在車道上抓蝗蟲、在水池中捕蜻蜓時，母親教我把木屐招牌當作目標來找路回家……」我在一九八六年二月號的《圖像》雜誌中這樣寫道，並附上還掛著木屐招牌的老家照片。我老爹很喜歡火災。

一走出地下鐵日比谷線三輪大關橫丁出口，旁邊明明立著禁止停車的告示，腳踏車卻如洪水般停得滿滿的，這種雜亂感真是好啊。澡堂的煙囪冒出一團團歡迎的煙，松屋（蕎麥麵店）的送菜小哥（已經是老頭了）喊著問我要不要去吉原的特殊按摩店？偶爾會碰到淨閑寺的住持⋯⋯

我在雪中拍攝老家時，架起三腳架，裝上廣角鏡頭的朝日Pentax 6×7。

十年後老家的舊址，在逆光裡。

順道去了淨閑寺，已經好幾年沒掃墓了。我想起我摸著母親冷卻的扁平乳房，也想起父親手臂上的鬼燈籠與骨骸子刺青，我替鄰近品川樓的青樓女子，以及盛紫、谷豐榮（內務省官吏）的後代（我最喜歡這個墓了）也上了香，然後從新吉原總靈塔偷來一束鮮花供奉永井荷風（Nagai Kafu）一。最後，想去尾花吃個鰻魚飯卻是公休呢。

一

永井荷風，一八七九年～一九五九年，小說家，代表作包括《斷腸亭日乘》。

東京写真物語

東京寫真物語

在Ａ的攝影集或攝影展裡，有很多「物語」和捏造出來的東西。如果按年代舉例的話，有一九八一年《伊柯達物語》、一九八四年《物語首爾》（和中上健次合著）、一九八五年「偽少女物語」、一九八六月《荒劇場・東京物語》、一九八八年《少女物語》。曾經有人問我何時開始取名「物語」？為何要一再取名「物語」呢？冷笑話專家的Ａ回答，因為讓物說話，物語，也就是攝影。

《伊柯達物語》這本攝影集，只是把我用父親遺物伊柯達Super Six相機拍攝的

日常景象，沖洗出同樣後單純按順序整理起來的攝影集。當然，這本攝影集可是名著。因為攝影集已經絕版，所以就在此介紹其有名的序文〈紀念父親〉。

我已經不記得在什麼時候把這照片取名為「父親的愛人」發表的。「在父親過世整理他的遺物時，我發現一個還裝著底片的伊柯達相機，已經拍攝了兩張照片。我想究竟是拍了什麼呢？一邊緊張著一邊沖洗出來，原來父親有一個愛人，這是什麼時候的事呢？這個愛人和父親與我三個人還一起吃過飯，這件事情母親並不知道，母親也已經過世了，所以我決定發表父親所拍的這張照片。其實是胡說的，這張照片是去年新年在新宿御苑，是我邊懷念父親，邊用「感傷的伊柯達」所拍下，是我荒木經惟所拍下的東西。」

熱衷攝影的父親留下好幾台相機，我從中選了伊柯達作為紀念父親的遺物，一直愛用至今。

就算使用一般相機，我也會拍出感傷的照片，但是使用這台伊柯達所拍出的照

片，實在是太感傷了，世界都靜止了下來。

就像是永遠被懸掛在羞恥房間的牆上，後來我討厭起這種感覺。
・・・

去年秋天，不知為何又想用塵封已久的伊柯達拍照，結果一直拍到今年二月故障為止。

這些印樣並不只是去年秋天到今年二月的我的攝影生活。

而是，從我父親用伊柯達拍照以來的伊柯達物語。

也就是說，對於A而言，攝影是一種「物語」，照相機是一種「物語」，攝影行為也是一種「物語」。只有一張照片也好，數不盡的照片也好，拍下的照片只要用拍下的順序排列就好了，因為攝影已經完全是「物語」了。這是我所歸結出的結論。在此，也稍微介紹一下「偽少女物語」。

所謂的「偽少女物語」，是在新宿的爵士吧「日神」地下室舉辦的攝影展，作品是剃光陰毛的少女裸體照。

說到這裡，現在Ａ正在為明年初出版的攝影集《東京物語》而老淚縱橫，哎呀，寫錯了，是熱血沸騰。我構想《東京物語》已超過十年（一九七三年我出過《東京》這本私家版的攝影集），一九八六年我曾在荒劇場（類似幻燈片放映會的活動）中以「東京物語」為題播放作品，今年也在《野性時代》雜誌七月號發表部分《東京物語》。現在攝影集終於要出版了，所以我可是老淚縱橫，哎呀，又寫錯了，是熱血沸騰呢。

淺草通

小時候，喜歡攝影的父親經常帶我到淺草，父親每次一定會先拍這個仁丹塔，最後我們一邊吃著人形燒，一邊漫步回家。

現在我帶著父親曾經愛用的伊柯達相機前往久違的淺草。我先在逆光中拍下仁丹塔。

回程順道去了吉娜在田原町的公寓，吉娜正在哭，原來是為了約翰・藍儂的死哭泣。吉娜說藍儂居然死在她生日那天，這樣她會難過一輩子。

吉娜是出生在津輕、在淺草長大的舞孃。我永遠忘不了第一次在「搖滾座」見到吉娜舞蹈時的感動，我立刻被她激烈但又悲傷的舞蹈所吸引，事實上我熟悉的淺草通，就是往吉娜公寓的那條馬路。

我約她出來散步。我們一邊吃著「木村屋」的人形燒，一邊在商店街閒晃，在花屋街二手包包店中，我給吉娜買了一個巡迴演出用的旅行包，我自己則買了一個伊柯達相機用的攝影包。然後我們先在「一六酒場」小酌燒酒，再到「駒形泥鰍」吃泥鰍火鍋。吉娜與同樣是青森縣出身的女店員一見如故，歡談之下吉娜終於恢復原本的朝氣，還和隔壁桌當地商店街的男客也熟稔起來，最後女店員還給吉娜打了折。淺草的人真好。

最後，我們回到吉娜公寓。

到底是什麼時候開始六區總讓人深感寂寞，尤其是夜晚，黑暗到使人寂寞難耐。

黃昏時我走出熱鬧的商店街來到六區，不經意地吟起啄木一的短歌，「潛進淺草夜的熱鬧中，紛亂我寂寞的心」。

我混進保齡球場的年輕人裡，他們讓我一起打了場球賽，我的分數是一○九分，然後到「淺草日本館」看了《在丈夫眼前妻子的性體驗，現在⋯⋯》和《被侵犯的新娘》兩部色情片。「淺草日本館」裡有我小學時和鄰家姊姊一起看《葛倫‧米勒二物語》的回憶，那個姊姊現在因丈夫調職而住在名古屋。

在淺草必經的花屋街上，曾有個叫稻村劇場的馬戲團三。就在這張照片前面空地的附近，我經常和內藤正敏來這兒，不過因為內藤已經拍了這裡的照片，所以我就刻意不拍。內藤把凶狠吃著活雞的女人，還有用鎖從嘴穿到鼻的女人的照片，以〈招牌攝影展〉為題放大展示在馬戲團前，吸引所有路人站著觀看，然後進入馬戲團裡。

在馬戲團離開前一晚，喜歡我的團長送我附有色情照片的《空蟬調查》和《星野夫人的情況》兩本書。雖然我想介紹書的內容，不過反正都會被打上●●●●黑點遮起來，所以作罷。出發旅行那天早上，我一早起來拿著我家的木屐男女各一雙往馬戲團去（如您所知，我老家是吉原土手三輪的木屐店，對了，植田正治也是木屐店的小孩）。

從後面潛入帳篷裡一看，團長還在睡覺，左擁右抱太太與二房。

往右邊走就是「木馬館」和「木馬亭」，接著是有五重塔的五重塔通，我喜歡這塊四方的空地，每次來淺草都會拍拍這裡。雖然我總告訴自己要拍的不是風景而是景色，但我總是會等來往人群散亂到恰到好處時才按下快門。雖說街道應該是景色，但無論如何都會變成風景。不過，今天我拍到了景色，這一對男女，幫我把風景變成景色了。

我在傳法院通的「地球堂書店」買了里見弴（Satomi Don）四註解的《西鶴・好色一代男》，到永井荷風經常去的「亞歷桑納」吃蛋包飯喝葡萄酒，最後飄飄然走進迷你沙龍「白百合」，和原本是舞孃的米蘭娜上了床。

我為了淺草駒太夫的表演，出席「木馬亭」的「淺草歌舞會」年終晚會，晚會不只有駒太夫，還看到其他人各式各樣的精采表演，那個舞藝叫什麼呢？臉和身體一半有著籐蔓化妝和服裝的「湯島的白梅」，一邊模仿巴布・迪倫，一邊彈著東笑兒電吉他，一邊吹口風琴的轉盤子表演，年老但是褲裝很酷的書店老闆用小提琴拉著

〈金色夜叉〉……

我為了隱退的脫衣舞孃淺草駒太夫的復出而出席，結束時遇到駒太夫才得知，原來經營劇場失敗的駒太夫欠了一筆債，為了還錢只好再度復出。我記得駒太夫和我同年，所以應該四十歲了，她沒化妝的素顏看起來很蒼老。

新年到淺草寺參拜，我從來不從雷門穿過商店街進入，而自二天門走進淺草寺。

我並不是嫌商店街太擁擠，而是因為還住三輪時，每年的一月三日我一定會來淺草拍照，而且一定是從二天門進去，我好幾次都在二天門附近碰到帶著萊卡相機的木村伊兵衛。

適逢新年，我想拍拍熱鬧的淺草，但是觀音佛像附近根本無法拍照。因為無時無刻都有數不清的業餘偽攝影家在那兒鑽動，實在太干擾我了，加上他們還不斷地把鏡頭對著我，哼，真是怪胎！

我備感無力，只好往花屋街的兒童樂園走去。新年我多想拍攝歡樂、光明的照片，

但這花屋街的兒童樂園總是空無一人，只會讓人更感寂寥。果然，一個生活拮据的家

庭帶小孩坐旋轉木馬的情景讓我更加寂寥了。不要，我可不想拍這樣的照片。

我一直騎在白馬上，等待來坐旋轉木馬的可愛少女。

淺草通地下鐵銀座線，隔壁母子的對話。

「今天考試考壞了。」

「功課沒跟上吧」，不過到春天再努力不就好了？」穿著兔毛邊Burberry風衣、細

長手指戴著大小剛好的鑽石戒指、完全雪白的肌膚透出微微血紅的母親，輕輕抱住

少年的肩膀。真是情色。帶著Ｌ尺寸棒球帽、頭髮微長、穿鑲白線深藍夾克、短褲

配慢跑鞋、嚼著口香糖的少年說：「但是考得比小洋好就好了。」

他們也坐到淺草。下車後我試著尾隨他們，但很快就在地下道被發現。為了掩飾我立刻拐進旁邊的立食蕎麥麵店買餐券，天婦羅蕎麥麵兩百元，是中間沒有蝦子的天婦羅。

回到地面，冬陽刺眼。所以我喜歡冬天，可以看清整個街道。

通過東本願寺時，寺內有幾對母子正與鴿子玩耍，我走進看看，在寺旁墓地的對面，我看到愛情旅館。

我並不想拍這樣的照片，卻下意識地按下快門。

就在墓地左邊的廉價公寓二樓陽台上，年輕主婦正好出來整理洗好的衣物，雖然

看了菊屋橋通「東京美研」製作的食物模型後，我往與妻子相約的新宿而去。在紀伊國屋書店妻子買了立原正秋（Tachihara Masaaki）五的《異國的天空‧日本的旅行》，目次寫著鬥牛和哥雅、鄉村和街道的轉角、拿撒勒的螃蟹、在希臘衛城、愛琴海的島嶼、在埃皮道洛斯的劇場、奧林匹亞的綠、在馬基維利的墳墓……因為春天我計畫與妻子從巴黎

到西班牙旅行。那個《那年冬天》的女主角水仙很不錯。我買了《斷腸亭日乘二》。

買了八代亞紀的LP，因為從淺草通回家所以在淺草「葵丸進」本店吃了天婦羅定食，再打打柏青哥，最後回到狛江豐榮大樓我的家。

一　石川啄木（Ishikawa Takuboku），一八八六年～一九一二年，詩人、歌人、評論家。

二　葛倫・米勒（Glenn Miller），一九〇四年～一九四四年，美國爵士樂手、作曲家、樂團團長，是搖擺爵士和大樂團爵士的代表。

三　日文的「見世屋小屋」，以奇人異獸的表演和展示為主。

四　里見弴，一八八八年～一九八三年，小說家。

五　立原正秋，一九二六年～一九八〇年，小說家、詩人，曾獲芥川獎與直木獎，以描寫成人愛情故事的小說知名。

かぜのエロティシズム

風的情色主義

半夜裡桑原甲子雄打電話來，通知我山岸章二（Yamagishi Shoji）1的死訊。他明明一直很健朗啊⋯⋯

想起我們一起在紐約的日子，我流下淚來。

為什麼這樣就死了呢⋯⋯

當時為了「日本的自畫像」一展，我到過他位於青山的辦公室好幾次。有一次我邀他共用午餐，他說他和可可（他的妻子）有約所以三個人一起用餐如何？我說那我也約一個女人出來，我認識一個雖已名花有主，但在附近大樓做打字工作的女生，我打了電話去。

那是一頓快樂的午餐⋯⋯

當他正說著與別人的女人用餐多食之無味時，小普（這個攝影集的女主角）出現了。他受到小普的魅力吸引，突然變得多話起來，即使用餐中也說個不停。我也有遇到好女人就會變得多話的癖性，所以從那之後，我和他就更親密了。

別人，指的是衣川真一（Egawa Shinichi），衣川是我WORKSHOP攝影學校的第三期學生。他之所以能拍出好攝影，是因為把好女人騙到愛情旅館裡親密拍攝。女人是寫真，愛情旅館是寫場，他認真地實踐了我傳授給他的攝影真理。

身體力行的硬派衣川將這個好女人騙到手，並帶到湯島的愛情旅館拍照。衣川給我看了讓小普扮演娼婦的照片，我被小普深深吸引。把我深深吸引住的小普娼婦並不是衣川安排的，而是小普這個小惡魔自己畫上豔妝，拿起香煙，穿起衣川的大衣。

衣川陷入戀愛之中，

而拍出了好·的攝影。

原本要在攝影集最後刊載小普述說過去戀情的床邊故事（在床上訪問的愛情故事就叫床邊故事），但是小普這個秋天就要結婚了，衣川堅持要把故事刪除，沒辦法也只能刪除。衣川還把小普的裸照給刪除了。

衣川很溫柔。

對著小惡魔的誘惑，沒有背叛他妻子。

衣川對妻子很溫柔。

那是一種潔癖。

潔癖的攝影，那就是衣川真一的攝影。

風的情色主義，那就是衣川真一。

但是，我並不打算和這樣的好女人告別，因為，和人妻吃飯可是最過癮的。

一 山岸章二，一九三○年～一九七九年，攝影評論家、編輯者，曾任《相機每日》的主編，是肯定荒木經惟、深瀨昌久、森山大道攝影界地位的重要人物。

彼岸にチューリップ

彼岸にチューリップ

彼岸的鬱金香

陽子疑是子宮肌瘤而動了手術，結果發現是子宮腫瘤。醫生說最多只剩半年生命，只是這種話我無法向陽子開口。我幾乎每天都抱著花束到醫院看她，因為，我太愛陽子了。

「丈夫為了安慰這樣的我，總是抱著生氣勃勃的大束鮮花來探病。那要兩手才能抱起的向日葵，真是太漂亮了，等丈夫離開後我看著像是火焰燃燒的鮮黃向日葵，我感受到丈夫的姿態，丈夫的體溫，丈夫的氣味，所以我總是一直看著。人的思念

是存在的，真的存在，而且可以療癒疲憊者的身體與心靈，那時我深深體會到了，我無法止住滾滾流下的淚水。」

這是陽子的遺稿，短文〈向日葵的體溫〉中的一節。陽子已經逝世兩年。

今天是春分，也是彼岸之日，我買了和彼岸花顏色相近的鬱金香，因為最近我喜歡開起來相當淫蕩的鬱金香。

過去，晴天的日子總與陽子一起喝著啤酒。現在，成為廢墟的陽台桌上供著啤酒，我抱著Chiro，與陽子的遺照一起自拍。

・・・・・
鬱金香真是情色啊！我喜歡！我聽見陽子高興的聲音。

私 の と っ て お き

我的寶貝

Chiro 在出生四個月時，被我的陽子（愛妻）從娘家戒慎恐懼地帶了回來。為什麼要戒慎恐懼呢？因為我最討厭貓了，貓的小便真是臭到令人無法忍受。

那我怎麼會變成愛貓一族呢？大家都說「可愛的小貓」，轉啊轉地 Chiro 不斷向我撒嬌的嬌媚姿態（這就叫磨蹭），我的心早就被她奪走了。從此之後我無論醒著、睡著都要 Chiro 陪伴，總之就是那麼、那麼可愛，真是俗話說的「愛貓成癡」。在 Chiro 來我家以前，我最喜歡的是攝影，其次是電視，第三名是陽子，但是現在的排

名是「攝影、Chiro、電視」，陽子已經從前三名中消失了。實在是太可愛、太可愛、太可愛了，連陽子都用嫉妒的眼光看著，Chiro最喜歡小魚乾了。

Chiro非常喜歡外出，從陽台跳到鄰家的柿子樹上，或是來回各家屋頂散步。

Chiro還是補麻雀、壁虎、蠑螈、蟑螂、蟬的高手，有時會無預警地在外過夜，然後變成髒兮兮的Chiro回家。把髒Chiro用力刷一刷，就變成賈克梅蒂（Alberto Giacometti）二Chiro！淋浴完後一臉陶醉的Chiro，還是那麼可愛！

當我在書房寫稿時，她會故意走到稿紙上騷擾我，只有在我寫她的事情時不來干擾，似乎很明白的樣子。有時她會爬到我肩膀上望著天空，就像在沉思一般。

Chiro喜歡的小說是《我是貓》三，當我讀給她聽時，她會沉靜地聽著。

來，和Chiro一起午睡吧！她的睡臉實在太可愛了！

一　眼光的日文為Manazashi，小魚乾的日文為Mezashi，此為荒木的諧音玩笑。

二　賈克梅蒂，一九○一年～一九六六年，瑞士雕塑家，賈克梅蒂結合立體主義和超現實主義，思考雕刻的極限，以細長、抽象的人體雕塑知名。

三　《我是貓》，夏目漱石（Natsume Soseki）的代表小說，以貓的角度觀看當時日本知識分子與社會，一九○五年首次出版。

チロちゃんに教わったこと

チロちゃんに教わったこと

Chiro教我的事

Chiro（雌，四歲）繼承了母親的嬌豔，從小就非常惹人愛憐。若用人類的歲數算來，Chiro現在已是三十歲的女人，雖然褪去了少女的可愛，但是惹人嬌憐的感覺還是沒變，尤其是Chiro的睡姿最好看了。

我們連吃飯也形影不離呢！Chiro把菠菜上的柴魚吃掉後我吃剩下的菠菜，我也會把我吃的甜蝦拿給Chiro吃。每個禮拜我們只有一天的時間膩在一起，所以每次都還有意想不到的新鮮感，也才能長久交往下去，這和戀愛的道理是一樣的。聚少離多，忽冷忽熱，讓我完全成為Chiro的俘虜。

不可以和貓說教，事實上被調教的可是我，這就像對女人一樣。如果我想：Chiro看起來很寂寞，那我多多休假陪陪她吧！一這麼想，Chiro的態度就突然改變，彷彿說著：「不要一直陪我。」但是我多希望再多點時間與她相處，我希望臨終時是由Chiro守護著我，我的喪禮如果只有我一個人，那真是太討厭了。

有了Chiro之後，我的生活確實改變了。首先是幾乎不安排出國的攝影計畫，因為只要我三天不在家，她就會在鞋子裡小便，在床上大便了！所以自然而然形成了固定返家的生活形態。

但是沒有這種束縛是不行的，人生絕對是有束縛比較有趣。人類啊，在無意識中希望被束縛，所以才會結婚或戀愛，不是嗎？飼養寵物的人都知道人類若不被束縛的話，反而會更寂寞呢！每個人希望被束縛的情況不同，有人會養小孩，有人會陪妻子，但無論怎樣這都是一種被束縛的快感。是ＳＭ呢。和小Chiro一起的生活，讓我從旁了解到這種樸素的真實，實在是太有趣了。（採訪者 福沢惠子）

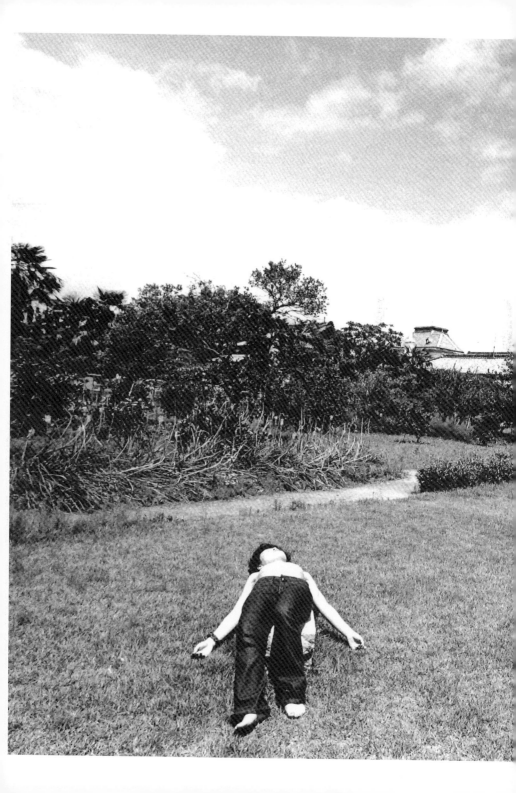

我的攝影全都是「愛」喔

アタシの写真はみんな「愛」よ

好的攝影的愛的濃度很濃

現在啊，我在等下雨。我想要看一次被雨淋濕的樣子，珍妮被雨淋濕的樣子。明明是梅雨季節但老天就是不下雨。我這豪邁的男人，看來連梅雨見到我都逃跑啦。

我真的想看淋濕的影像。你看，攝影啊，乾燥前相紙上的潮濕影像和最後完成的乾燥影像，不是不一樣嗎？說穿了就是濕的東西才是活生生的啊。我真的很想把她

弄濕，把這個女人，把這個珍妮，我焦躁不已，我好想趕快讓她活起來，下雨吧，再不下雨的話我只好用自己的水龍頭來噴了。

拍下這張照片的時間是一九六五年，果然顯露出那時代的感覺。雖然當時我沒想到要那樣拍，結果卻拍下了我對六〇年代的愛呢。

這裡，就是這塊空地，從以前就是熱血沸騰的。現在攝影集（《珍妮》，新潮社出版）完成了，說要在哪裡辦個攝影展，我就突然想起這裡，新潮社的材料放置場。這裡很好，這個矮木就像體毛，這就是珍妮的陰毛，青青藍藍充滿朝氣，因為是十幾歲青少女的陰毛，這超越了現在的陰毛論戰了吧。

在這樣的藍天下說「愛」，真好啊。

攝影果然是一場戀愛，我拍照的時候無論對著貓，對著風景或對著女人，都是在戀愛。不過之前我不是拍了肖像嗎？那不是戀愛，我把被攝體壓到牆邊，像是要強

吻般的按下快門，那一塊牆壁不就濕了嗎？所以，那是汗。

但是，真實的攝影行為就是如此。所以我對拍照這件事已經感到疲倦，雖然我沒有對著每張、每張我拍下的攝影射精，但是光「對著風景的顏面射精」，也已經射了很大量呢。不過，最近我已經不行啦，出現透明感而不夠白了，突然出來的話有時還有小便呢。

今天是要說說愛。總之，我的攝影都是好攝影，好的攝影我認為一定是特別濃的，愛的濃度，我是這麼覺得，所以沒有付出愛的心可是不行的。

換句話說，不能因為是工作委託的攝影，付出的愛就比較稀薄。即使是工作，甚至有時是不情願下被派遣的工作，還是得付出愛。

因為在這樣的訪談中，所以我才告訴你，那是神的啟示喔。即使女生不是我喜歡的類型，即使是對方要求幫她拍照，對我來說都是冥冥中注定的，所以我絕對不會拒絕。儘

管拍照前我也會心生厭惡，但誰知道相遇後會不會一拍即合呢？總之，要先相遇才行。

過去我就這樣認為，最近還特別嚴重，那就是攝影是由他人完成的，攝影家作為一個接受者，他的可能性會更加寬廣。做藝術的人往往一心一意要成為「自我表現」的主體，那是不行的。現在我發現很多女人都很醜惡，就是因為她們只想「自我表現」的緣故。女人用接受和回應比較好，容納男人這樣的傻瓜就好了，因為女人從一開始就是主體了，不需要去「自我表現」了。但是偶爾與那樣「自我表現」的女人相遇也是很好。我其實是女性主義者呢。

我很溫柔吧，拍照時的溫柔、體貼，我可是很拿手的。因為溫柔是對那個人的禮讚，對我而言攝影沒有影像（image），只有禮讚（hommage）。

嗯，世界上就是無法避免存在著想要表現、想要成為主角的人，那是像女人的男人才做的事。因為他們以為不這樣的話就不像個男人，無法掌握主導權的話就很難堪。不過話說回來，最近的男人也太沒有主導權了吧，現在的年輕人不是都很懦弱

嗎？是吧？年輕人，多讓人厭煩啊。

愛是不可見的，愛只是一種情緒

我們說到哪兒呢？對了！愛啊！所以，愛這種東西是就算想要描寫也寫不出來，想要說也很困難的東西，但搞不好這次的《感傷之旅·冬之旅》，還算得上是一本愛的書，這是我對這本書的感覺。這本書雖然還不夠作為對她的禮讚，但已經有了像是報答她的感覺。

只是報答不盡呢，這種事情很不可思議的。當你最想付出、最想分享的時候，對方就死去了，這真是教人難以忍受的折磨。我明明最想和她分享，她卻已經不在了。愛，就是這樣一種東西，真正的愛不會讓你感受到愛，或說真正的愛是不會成為現實的。愛是不可見的，愛只是一種情緒，只是情緒而已。

有道理嗎？還算有道理吧！我啊，希望這真是有所道理的。只要兩個人都還活

刪除掉。

這本書的編輯，是我排列出所有照片後自己挑選，這一點無論如何我都不讓他人代勞。我想慢慢編輯，所以挑選後也不立即決定，過一個禮拜後再看一次，這樣編輯了大概一個月的時間才完成。今天專心挑選照片，一個禮拜後重看一次，文章也是如此。先寫了一次，然後慢慢修改，多餘的東西就是謊言，與愛離太遠的東西也

對了，這本攝影集是最直接表現出愛，或者說最直接暴露出愛，它把最珍貴和最痛苦的東西都誠實地暴露出來，既是暴露出來也是表現出來，我很真誠地完成了它。雖然我的話常是謊言，攝影說的也都是謊言，可是這次幾乎沒說謊。不過，這也不代表這本書是完全真實，還是要有一點虛假的地方。雖然不是謊言，但若不把那樣的東西放進去可是不行的，就像燒湯如果不放鹽的話是不可能燒出好喝的湯。

著，就無法明白真正的愛，只能猜測對方的心，或是愛的情緒，就是一種思念對方的濃度，那種濃度是無法表現出來的。說愛有多深，不知道呢，很難的吧，總不像「愛是迪克・米內」一那麼容易。

攝影集排序的原則是日期，所以編輯不是為了調換順序，而是把不需要的東西刪除，把到處都有的累贅努力拔除。文章也是，這裡有點太囉嗦了，這裡沉默些好，我一直，真的是一直做著這些事。

所以攝影和文字的平衡才能恰到好處，算起來我是個名編輯者，是個天才啊！嗯，文章中我運用了很多素材，有我自己寫的文章，有她寫給我的信，全部混雜一起。編輯的時候，不就是我愛最深的時候嗎？或許這就是最後的告別所需要的時間吧。

對了，或許是這本攝影集救了我，也或許是編輯的過程讓我獲得了解脫。如果我不是攝影家的話，我大概已經上吊自殺了，難道不是這樣嗎？旁人看來雖然像在逃避，但這就是我的表現。對我而言，這樣的過程絕對是愛的行為。現在我回顧整個過程，我發現我並不是為了愛的行為才做，我只是想在我做的當下，時時刻刻珍惜地去完成，就是這麼回事。

「愛靈」的守護

雖然我知道我會想拍攝棺木中的那張臉，但基於我是主喪者，最後我仍決定不帶相機，否則實在太那個了。不過，當我看著棺木時我非常想拍、這不拍是不行的，於是我和附近的人借了相機，拍了。

我拍她並不是為了工作，也不是為了攝影集。至今我一直拍著她，其實感覺更像是她讓我去拍她，所以當時一定也是她讓我去拍的。還好拍了，如果沒拍，我一定會後悔一輩子，不是嗎？但是當我挑選攝影集的照片時，我擔心她母親的感受而猶豫。猶豫本身是不行的，這照片絕對是要發表的。雖然我這麼認為，但我作為攝影家的修煉還是不夠，攝影家好好拍照，好好發表是理所當然，如果完成不了這個行為就不夠格作為攝影家，所以，居然在考慮、猶豫的我，還是、還是不夠成熟。結果發表後產生了非常多的後遺症，讓我很頭痛呢。二

我啊，似乎是拍了她之後才成為攝影家的。說是攝影家的覺悟有些奇怪，但那種覺悟是她給我的，我深深這麼感覺。嗯，因為在拍照時，在拍她時，我真的是讓被攝體主導著我，雖然我的頭腦很好，但是攝影的行為唆使著我，而不是觀念。這是

一種啟示，七人刑事，喔，說錯了，是七個啟示。

雖然過去我只是模糊感覺到，但現在非常確定，我是因為她才成為攝影家的。所以我深信，沒有愛的攝影就不是攝影，當顯影劑沖出照片時，有多少「愛」這個字出現呢？「愛」的砂。是用稱為「愛」的銀，「愛的鹵化銀」來決定的。真不錯啊，「愛的鹵化銀」這個字，又可以出一本新的攝影集了啊。

這個展場很好吧，陽光漸漸黯淡下來的感覺很棒。你問我看不看我過去的照片？對我而言，那只能再次確認我是個天才罷了。話說回來，這張我二十五歲拍的照片是表現主義、活力十足、有勇無謀吧？一般來說，我的表現是不被接受，雖然我認為複寫對方的表現，暴露出來的行為就是攝影，但是《珍妮》是在那之前的攝影，自己看起來也感受到那股衝動和有勇無謀，但是這樣很好，有種一觸即發的氣氛。兩腳大大伸出、聚精會神。這樣一來，所以從現在開始，我要更有勇無謀地去做，大家只能臣服在攝影之神的我之下，真是沒辦法啊。沒有一個年輕人可以贏過我，

這裡有的「愛」是虛偽的「愛」，但比起沒有愛，虛偽的愛還是比較好吧。因為真正的愛是很艱澀的，是無法理解的。是用錢可以理解的嗎？是問迪克・米內可以理解嗎？不，愛果然是要用內心的感情去理解，真的有這樣的東西，如果我們解剖腦味噌看看的話。

好呀，讓文字走在前面了。

什麼？你看得到？那我也直接脫掉，讓你看看我的那裡吧？啊，對了，這本攝影集太暴露出我的弱點了。不過我現在狀況很好，一定是她，是她的靈魂替我安排的吧。因為我有「愛靈」守護我的關係。嗯，這個字也可以用，「愛靈」，聽起來很厲害呀。我又決定一個新題目了，今天一下就定了三本攝影集的題目了。嘖——不

一 迪克・米內，Dick Mine，一九〇八年～一九九一年，演員、爵士歌手，一九三〇年代起活躍於日本歌壇，共結過四次婚，是日本演藝界花花公子的代表。

二 一九九一年《感傷之旅・冬之旅》出版後的一場座談會上，篠山紀信因為無法接受荒木經惟刊登妻子陽子在棺木中的照片而與他發生論爭，兩人從此絕交。

卷末附錄

愛的攝影

譯後記

攝影果然是一場戀愛呢，我拍照的時候無論對著貓、對著風景、或對著女人，都是在戀愛。……我很溫柔吧，拍照時的溫柔、體貼，我可是很拿手的，因為溫柔是對那個人的禮讚，對我而言攝影沒有影像，只有禮讚。

——出自本書〈我的攝影全都是「愛」喔〉

身為評論與翻譯者，身為女性，我曾思索在這些差異下，我所觀看的荒木經惟，與

男性觀看的荒木經惟，以及 Araki 自己所觀看的荒木經惟，之間會有怎樣的差異。因

題材特殊，我們很容易特別關注荒木經惟攝影中特有的東方性與情色，也引起眾多對

其作品與為人的誤解。這本於他古稀之年出版的「告白」之書，不同於其他荒木經惟

為特定題材撰寫的著作，而是集結七〇年代至今荒木經惟發表在不同媒體、攝影集中

的文章，終能讓讀者透過荒木經惟對自我、人生、人性、攝影的深度文字創作，理解

荒木經惟成為荒木經惟的過程，進而從「攝影」去體會荒木充滿愛情與真誠的一面。

儘管荒木經惟的攝影內容裸露，但若仔細體會他的影像與文字，則逐漸理解荒

木經惟其實一點也不暴露。在二〇一〇年他與筆者的對談中談到：「儘管聽起來像

是玩笑話，但我可是認真的⋯我最大的祕密，就是我對攝影的感情，其實是『不暴

露』。」這似乎如同他認為「緊縛」的重點不在於緊縛身體，而在於緊縛心靈，荒

木經惟的感傷，總在攝影中愛著這些被攝體。二〇一二年本書出版前，我又與荒木

經惟談論到「愛」，他說道：「其實，比起『愛』，我的攝影更是『情』，至於為

什麼我要『說愛』，是因為愛有種崇高感，一般人比較會接受吧。但是你看，無論

是『色情』、『感情』、『愛情』，人所有的情緒，都是含著『情』喔。」

他的攝影，充滿了濃稠的「愛」與「情」。

荒木經惟，其實是攝影的天使。

這是我譯完本書後的結論。

本書的完成要感謝Zeit-Foto Salon石原悅郎先生、鈴木利佳小姐，策展人本尾久子小姐，以及靜岡攝影美術館永原耕治先生、北京亦安畫廊張明放先生的協助。

黃 亞 紀

二〇一二年七月十六日

訪　荒木經惟

黃　亞紀

本書出版前，我又與荒木見面數次。比起兩年前的採訪，他偶爾顯出老態，偶爾又臉色紅潤，只是無論在他自己的生日party，或是在他最常去的snack花車，他都不喝酒了，只喝陽子最喜歡的可樂。一次漫步至酒館途中，他笑著說：「現在我只能東京散步，台灣或哪兒都去不了。」閒談中，有時他追憶起在台北美術館展出的過去，他總會問起當時來看展覽的陳水扁近況如何，有時他談到在台北覓得一難能可貴的模特兒。往事皆如雲煙。我問他，攝影是否有終點呢？他答：「攝影沒有終點，只會如歲月般老去。」

此二〇一〇年的專訪，沒有展覽或特別理由，僅因我想聽聽他對攝影的想法，因而歷經較長時間的安排：二〇〇九年七月，東京老鼠洞畫廊的永原先生邀我在荒木佈展時到畫廊玩玩，我卻錯過了；九月，我請永原先生協助安排荒木專訪，永原先生笑著說：「妳知道，荒木的回答都很怪異，妳可要有十足準備啊！」卻又因時間無法配合，加上永原先生轉往靜岡攝影美術館任職，安排就此停頓。二〇一〇年五月，我和Zeit-Foto Salon的石原先生與鈴木小姐提及採訪荒木的想法，二十五日再見石原先生時，他正前往參加荒木七十歲的生日party。終於，他帶著好消息回來——六月一日於下北澤進行專訪。

六月一日，日本的寫真之日，我帶著荒木最喜愛的威士忌來到下北澤。

當天，荒木經惟在La Camera畫廊舉辦拍立得展覽，每個月，他都在此展出拍立得新作。當時他還能喝點威士忌，微醺的荒木高興地拉著我坐下，也倒了杯威士忌給我，說：「台灣！台灣啊！妳懂日文吧？」

開幕結束，我們一同步行前往酒吧，突然荒木停下腳步，撿起一個壓扁的咖啡鋁罐，那是一個壓得很平整、logo正好在中央的黑色鋁罐，「這真是太少見啦！」荒木像小孩挖到寶般興奮地說。拿著鋁罐、進入酒吧、點了威士忌後，荒木看著我和鈴木小姐，長得很像唐娜的鈴木小姐被誤以為也是台灣人，荒木開心了：「台灣！台灣啊！都是美人啊！」拿起相機，他按下了快門……

問　我經常來日本，近年來日本社會各方面都面臨轉換期，其中一個特性就是女性變得強勢了。不知就一個攝影家而言，您對這些變化有怎樣的想法？另外，未來的日本女性像會是如何呢？

荒木　（荒木誤聽女性 Zyosei 為情勢 Zyou-sei），情勢不可能預測吧，波波波，亂七八糟的吧。政經情勢？會怎樣呢？應該一路下坡吧？直到天昏地暗吧？無藥可救吧？但是，我相信這不只是日本，不只是東京喔。雖然台灣的情勢我完全不了解。

啊？什麼？是問女性啊？如果是女性的話，女人應該一路變強吧，一定是女人比較強的，我從一開始就這麼認為。女人是在上面的喔。「比起男人，我們更為優秀！」現在女人不是都敢這樣露骨的說了嘛，之前還稍稍控制

自己，謙虛不說呢，哈哈哈。

問　您一向以女性作為拍攝對象，通過這樣的女性像，您最終希望表現的是什麼呢？

荒木　雖然有「表現」這樣的詞彙，但事實上我並沒有表現，在表現的是女性、是女人，是被攝體，我只是將他們複寫出來而已。如果要用「表現」這個字啊，不如用「表出」，也就是誘發出來，女性其實懷著希望被誘發出來的慾望呢。

但是就像我剛才所說，現在已經是女性不需要誘發，就完全顯露出來的時代啦，所以已經不需要我啦，女人們啊「喀──」地顯露出來啦，知道嗎，要接受也是很辛苦的事呢，哈哈哈。

比如說，以前我說，相機就是男性性器，但是最近，我反而覺得是女性性器呢，相機啊，是容受，是接受，最近的我是如此感覺的。但是就在這時候，我得了點癌症，身體狀況不大好，所以現在，相機是棺材呢，我把大家都放到棺材裡面，哈哈哈。所以變成了這副德性。

年輕的時候（相機）是攻擊性的男性性器，而現在變成女性性器，是接受的時期了。只要我拿著相機，很自然就不知不覺地如此感覺呢。但是，已經接受太多，裝

不下了，吃不消了，哈哈哈。

問　從什麼時候有這樣的改變呢？

荒木　嗯，稍早之前吧，啊，或許是更早之前吧（笑），要我說這個事情不是讓我很惱怒嗎！

但是我一邊一直說著棺材，一邊拍照，結果，你看，Chiro就這樣死掉了⋯⋯還真是有趣啊⋯⋯（面露哀傷）

但是呢，現在我在拍的就是「Chiro死後」呢？小Chiro死了以後，荒木會變成怎樣呢？或許你會說，大概就是又拍著天空吧，如果你這樣想，那你就錯啦，我還要、還要拍呢。

貓啊，似乎能夠了解每一個人呢，無論是你說的話或是關於你的所有事情。但是我啊，最近總是被談到癌症的話題，我已經累了。換我來問你好了⋯如何？妳有得癌症嗎？是不是得了乳癌了？我可是很會幫人找乳癌的喔，哈哈哈。

現在真的很流行癌症啊，果真是時代的疾病⋯⋯

問 您提到拍攝天空，就我所知，您因為所愛的對象不在了，所以拍攝天空，拍攝「虛」。

荒木 我不只是在被攝體死亡時才拍，我一直拍攝天空。雖然我不信佛教那一套，但是天空真的有著什麼呢。你想想，當你所愛的人去世時，你為了不讓眼淚留下而頭往上仰，那不就望著天空了嘛，哈哈哈。

天空，不曾停止變化。雖然天空飄著雲彩，但從未有一刻是相同的：時刻變化，朝著變化而去。說實話，就我的個性而言，我其實很討厭按下快門、把事物靜止下來、那所謂的「攝影行為」呢，我其實很希望能夠「咻──」地不斷變化，所以我才會被「動」的東西所吸引吧。

天空，你看，是「空」吧，所謂的空虛，雖然這是佛教說法，但我所說的空，我所拍攝下來的天空，並不是宗教的空虛：「天空非空」，天空不是空虛，不是空無一物。具體來說，天空包含著式式各樣的東西，但既不是抽象的，也不是精神的，又不是「悟」，也不是「禪」，而是具體的，是心情的具象化，不是嗎？

天空是從自己心情的流動而形成的東西呢。以前我最常拿來比喻的就是，天空就是一扇窗戶，只是現在我老愛裝模作樣，改口說那是底片（film），但是其實只有天

空才是拍下心情的底片呢。不過那些用數位拍照的人，可是真的什麼也沒拍下，不行的啦，哈哈哈。

很難理解吧，我光是隨意說說就說成這樣，哈哈哈，因為我已經是神了啊。

在這之前不久，我還在天空的照片上作畫呢，說那是我的「遺作」，你看，攝影是謊言吧，我可是到現在還活著呢，對吧，哈。不過，和天空相對，或是對決，或是合作，或許就是因為這樣，因為做了這些事情，所以我才又得到了生命呢，我是這麼想的。我們（攝影家）啊，只有繼續拍照才能活下去呢，所以怎樣都好呢，我可是什麼都拍啊，不只是天空。

問　在東京，從家裡陽台上可以看到天空，真的很棒呢。

荒木　對，我稱我家的陽台為樂園，那可是Chiro的最愛，可惜現在她不在了，已經是廢園了呢。我現在很後悔呢。還有我的壽命，大概還有一年半吧，我的壽命。

所以，事物無常，什麼重新製作、整修，像是法隆寺的整修等等，那可是不行的。因為所謂的時代，就是注定要被風化的，注定要與崩壞有所交集，人類也是一樣啊，所以希望什麼返老還童，希望看起來更年輕，不可以這樣想喔，萬物都必

須和自己的年紀相應，只要有那個歲數應有的魅力，那就足夠了。如果臉上長了皺紋，也有皺紋的美麗，反而是沒有了皺紋，才會變得無趣呢。雲也一樣，如果沒了細節，那就非常無趣。

所以，比起畫面的空間細節，我更喜歡像是時間細節的東西呢，攝影若能傳達出那個時候、那個年代、那個年齡的感覺，那就好了。或許用「時代」是過於粗略的，但是真是如此，因為我們來到的，就是時代的此時此刻，不是嗎？

問　　那您對於歷史、過去的看法呢？

荒木　　我是為了自己而活，也是為了活著這件事情而拍照，所以，對於歷史、傳統，我是沒有多大的興趣。因為，每一天、每一刻，都有屬於那天、那刻的歡樂，不是嗎？

問　　那你有沒有希望生在不同的時代呢？比如說沒有相機的時代？會不會無聊呢？

荒木　　是啊，沒有相機！那可不行呢。

問　那數位時代呢？你有什麼想法？

荒木　已經結束了，我根本不想把數位納入攝影的範圍裡。儘管聽起來像是玩笑話，但我可是認真的：我最大的祕密，就是我對攝影的感情，其實是「不暴露」。所謂的數位，是極端的、直接的暴露出來的、並且是太過暴露的。所以，數位不是很無趣嗎？全都暴露了，沒有意思的。攝影，就像是擁有越多祕密的女人，越有魅力，哈哈哈。

日本的富士底片，到現在還執著生產底片型相機，甚至還推出六乘七蛇腹相機，根本是賣不了的東西，卻刻意努力堅持，這和我現在的思考是相同的呢。所謂的底片型相機，在操作上有些麻煩的地方，所以到拍攝前需要一點時間，而我認為這點時間的感覺，就是攝影成為攝影的感覺，這才是真正的「直接」（straight）。這和什麼光線與相機的平衡啊、決定的瞬間啊，一點關係也沒有，只是單單的「拍攝」而已。事實上，這反而像是數位在做的事呢。這才是真正的攝影啊，所以我才這麼做。

問　那您對於攝影的想法也因此改變了嗎？

荒木　我對攝影的感覺，自始至今，未曾改變。今天有粉絲拿著我以前的攝影集來給我簽名，我看著那些照片，發現即使到了現在仍然沒有任何改變。這次我在Taka Ishii畫廊展示了「古稀的攝影」，並不是我攝影的頂點，而是和最初一模一樣的攝影。我又重新開始了喔。和最初相同的攝影。果然，我還是要堅持底片呢，雖然我很討厭這麼說。

「古稀的攝影」，真的和我最初拿著相機、按下快門的心情，是一模一樣的。有人會問我，「你這次怎麼了？完全沒有表現啊」。如果你沒有仔細思考，是不會了解這些攝影其實是很棒呢。

從「古稀的攝影」開始，也就是說「攝影七十才開始」啊，我要打起精神，對手是畢卡索和北齋，所以我得活到九十歲、一百歲，繼續拍照，不過大概在那之前我就會被神給帶走吧，哈哈哈哈。

問　　您提到畢卡索、北齋，想請問您，您認為只有天才才能創造傑作嗎？

荒木　　嗯，藝術是努力不來的，從一開始就被決定的喔，看看藝術之神是不是站在你這邊。我是這麼覺得的，藝術是一種詐欺，不是學歷。

問 　最後我想請問，現在世界各地流傳著二○一二年世界毀滅的預言，如果二

○一二年人類果真要滅亡了，您最後想要拍下什麼照片呢？

荒木 　到了那時候啊，就是那時候經常相遇的女性吧，或許是一隻小野貓，或

許是騎著腳踏車經過的母親和小孩。當下那時刻所相遇的事物，就是我攝影的本

質，「想要拍下的照片」？從來沒有過的。

　　從開始到現在，我與不同的相遇交會：母親的死，父親的死，當然也不是只有死

亡，還有和陽子的相遇，和 Chiro 二十年來的交往，這些不都是人生的相遇嗎？

所以我想，一定的，在人類滅亡的時候，會有美好的相遇存在。

二○一○年六月二日採訪於下北澤，

採訪原文首載《當代藝術新聞》二○一○年七月號

二○一二年七月十六日重筆

● 配圖　**本尾久子、黃亞紀**

● 本書是從荒木經惟歷年所撰寫的文章、採訪中，以人生為題材的書寫集結成書。

● 收錄文章時以全文刊載為原則，若有涉及個人隱私部份則適度修改，並對原文中明顯有誤之處加以訂正。

● 書中即使有不符合現代的語句，但為了充分表現當時時代背景與作者的原始意圖，所以仍維持原文。

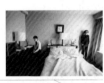
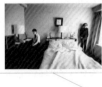

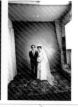

● II—9 說「謝謝」後死去的陽子

原載 「ありがとう」といって死んだヨーコ 《週刊朝日》 （朝日新聞社） 一九九〇年二月十六日号

一五一 陽子躺在棺木的遺影，裡頭放有一本剛出版的《愛的CHIRO》攝影集。

一四五 陽子病危時，荒木攜往醫院的一束辛夷花。原本含苞待放的花朵在陽子斷氣後，嫣然綻放。

一四七 陽子彌留時，荒木緊握住她的手。

一四九 陽子在家中陽台上曬著棉被，後方天空襯托著大片飄著的雲朵。

一四九 夏日雨過天晴後的陽台，荒木拍下了做好晚餐的陽子。

一五七 幸福的時光，陽子。

一五七 陽子與荒木合影。

● II—10 拍攝天空

原載 空を写す 《Voice》 （PHP研究所） 一九九〇年九月号

一五九 陽子過世後，荒木開始在自家的陽台上拍攝天空。

一六三 荒木認為天空包含著各式各樣的東西，是具體的，是心情的具象化。

一六三 荒木接獲陽子病危通知，匆匆忙忙趕往醫院的途中，拍下手中捧著一束花的倒影。

● II—11 夏日時光

原載 サマータイム 《正論》 （産経新聞社） 二〇〇三年二月号

● II—12 私之旅

原載 私の旅 《月刊百科》 （平凡社） 一九九八年八月号

一七一 陽子和Chiro。出自一九九三年《東京日和》攝影集。

一七七 出自一九七一年《感傷之旅 私家版》攝影集。

III 偽真實

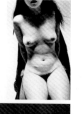

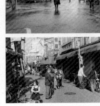
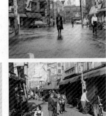

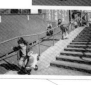
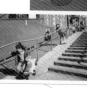

ARAKI NOBUYOSHI JITSU O IUTO WATASHI WA SHASHIN O SHINJITEIMASU

By Nobuyoshi Araki

Copyright © 2010 Nobuyoshi Araki

All Rights Reserved

Original Japanese edition published by Nihon Tosho Center

This Complex Chinese edition is published by arrangement with Matrix Inc., Hisako Motoo (eyesencia), Tokyo in care of Tuttle-Mori Agency, Inc., Tokyo

Complex Chinese edition © 2012 by Uni-Books, a division of AND Publishing Ltd.

SPECIAL THANKS TO: Hisako Motoo, Yaji Huang

荒木経惟・寫真＝愛

直到生命盡頭，我依然相信寫真

荒木経惟

作　者　荒木經惟

譯　者　黃亞紀

美術設計　何佳興

日文審訂　鄭麗卿

校　對　吳莉君

責任編輯　王建偉

特別感謝　本尾久子、黃亞紀

行銷企劃　郭其彬、王綬晨、陳詩婷
　　　　　張瓊瑜、夏瑩芳、邱紹溢、呂依緻

總編輯　葛雅茜

發行人　蘇拾平

出版　原點出版 Uni-Books

Facebook　Uni-Books 原點出版

Email　uni.books.now@gmail.com

台北市105松山區復興北路333號11樓之4

電話　(02) 2718-2001　傳真　(02) 2718-1258

發行　大雁文化事業股份有限公司

台北市105松山區復興北路333號11樓之4

24小時傳真服務　(02) 2718-1258

讀者服務信箱

Email　andbooks@andbooks.com.tw

劃撥帳號　19983379

戶名　大雁文化事業股份有限公司

香港發行　大雁(香港)出版基地・里人文化

地址　香港荃灣橫龍街78號正好工業大廈25樓A室

電話　852-24192288　傳真　852-24191887

Email　anyone@biznetvigator.com

初版一刷　2012年09月　定價　450元

ISBN　978-986-6408-63-2

大雁出版基地官網：www.andbooks.com.tw

（歡迎訂閱電子報並填寫回函卡）

荒木経惟

荒木経惟

ノブヨシ・アラーキー

國家圖書館出版品預行編目(CIP)資料

荒木経惟：寫真＝愛：直到生命盡頭，我依然相信寫真／荒木經惟作
；黃亞紀
譯 . -- 初版 . -- 臺北市：原點出版：大雁文化發行，2012.09

384 面；15 × 21 公分

譯自：荒木経惟 実をいうと私は、写真を信じています

ISBN 978-986-6408-63-2(平裝)

1. 荒木經惟　2. 攝影　3. 文集

950.7

101015276